DE LA MANIERE DE GRAVER A L'EAU FORTE ET AU BURIN.

ET DE LA GRAVÛRE EN MANIERE NOIRE.

Avec la façon de construire les Presses modernes, & d'imprimer en Taille-douce.

Par ABRAHAM BOSSE, Graveur du Roy.

NOUVELLE EDITION

Revûe, corrigée & augmentée du double,

Et enrichie de dix-neuf Planches en Taille-douce.

A PARIS, QUAY DES AUGUSTINS,

Chez CHARLES-ANTOINE JOMBERT, Libraire de l'Artillerie & du Génie, au coin de la ruë Gille-Cœur, à l'Image Notre-Dame.

M. DCC. XLV.

Avec Approbation & Privilege du Roy.

AVX AMATEVRS DE CET ART.

MESSIEVRS ~

Puis que vous aimez la graueure en
Taille Douce, Que celle à l'eau Forte

EPISTRE DEDICATOIRE.

se pratique en diverses manieres, & que plusieurs d'entre vous témoignent un grand désir de sçavoir de laquelle je me sers : j'ai pensé qu'il ne vous seroit pas désagréable de la voir publiée avec toute la franchise & la naïveté qui m'a été possible, afin que ceux qui voudront commencer à se donner cette sorte d'occupation ou divertissement, y puissent trouver d'eux-mêmes quelque sorte d'introduction à l'Art, & pour inviter ceux qui y excellent à nous communiquer de même ce qui en est venu à leur connoissance. Je puis bien assûrer qu'en ceci je n'ai point eu d'autres intentions & que je n'ai rien du tout réservé ni déguisé de ce que j'en ai pû sçavoir jusqu'à cette heure ; si je viens à bout de réussir au gré & an contentement de quelqu'un, j'en serai bien satisfait : sinon, je ne laisserai pas d'avoir suivi les sentimens qui me feront dire toute ma vie, que je suis,

MESSIEURS,

Votre très-humble & très-obéïssant serviteur,

ABR. BOSSE.

AVERTISSEMENT
Sur cette nouvelle Edition.

IL est inutile de faire l'éloge de ce petit Ouvrage; l'estime générale qu'il s'est acquis parmi les gens d'Art & l'empressement avec lequel il est encore recherché aujourd'hui, quoiqu'il y ait cent ans qu'il est écrit, suffisent pour en faire sentir toute l'utilité. D'ailleurs c'est l'unique Traité qui ait été composé sur *la Gravûre en Taille-douce*, & malgré le petit nombre de personnes qu'il semble que cette matiere intéresse, il est devenu fort rare, de sorte que l'on a crû rendre un vrai service aux Artistes & aux Amateurs de ce bel Art, en leur procurant encore une nouvelle Edition de ce Livre, malgré les deux Editions qui en ont déja été faites.

Cependant comme la façon de graver d'aujourd'hui est tout-à-fait différente de celle du tems de M. Bosse, par rapport au vernis mol dont on se sert à présent au lieu du vernis dur qu'il employoit, & par rapport à l'eau Forte de départ avec laquelle

AVERTISSEMENT.

on fait mordre les planches au lieu de celle dont il se servoit; que d'ailleurs la Gravûre s'est beaucoup perfectionnée depuis cet Auteur, (comme on le verra dans la Préface de cette nouvelle Edition) on a pensé qu'en redonnant ce petit Livre au Public, il falloit s'étendre autant sur la maniere de graver au vernis mol, que M. Bosse avoit fait pour le vernis dur en usage de son tems: on n'a rien voulu retrancher de tout ce qu'il avoit écrit là-dessus, mais on a eu soin d'ajoûter des remarques aux endroits où l'on a crû devoir être d'un autre sentiment que lui (comme on a fait dans la premiere partie de cet Ouvrage) & l'on a enrichi cette Edition de tout ce qu'on pouvoit dire de plus interressant & de plus instructif sur le bon goût de la Gravûre, sur la façon d'arranger les Tailles suivant les différens sujets que l'on a à traiter, & sur la maniere de préparer l'ouvrage entier pour le mettre en état d'être retouché plus aisément avec le Burin.

On s'est étendu ensuite sur *la Gravûre au Burin*, dont M. Bosse avoit négligé de parler la regardant comme étrangere à son sujet principal. La raison de cette omission de sa part, vient de ce qu'il avoit le talent de préparer si bien les planches, & de les avancer à l'eau Forte de façon qu'elle n'a-

AVERTISSEMENT.

voient pas besoin d'être retouchées au Burin. Le vernis dur dont il faisoit usage, lui donnoit beaucoup de facilité pour y réussir, par sa fermeté qui permettoit de rentrer les tailles à plusieurs fois & de les élargir avec l'échoppe tellement que l'ouvrage paroissoit même fait au Burin, ce qu'on ne pourroit imiter avec le vernis mol. C'est pourquoi il est nécessaire qu'un Graveur à l'eau Forte sache manier le Burin, pour pouvoir s'en servir dans l'occasion, quand il y a quelque chose de manqué à l'eau Forte, ou bien quand il veut donner à son ouvrage un air de propreté. On espere que le petit Traité que l'on en donne ici suffira pour le mettre au fait.

La Gravûre en maniere noire pouvant être regardée en quelque façon comme une production de ce siécle, & une invention nouvelle par les progrès qu'elle a faite depuis une cinquantaine d'années, doit trouver ici sa place. Elle est si différente des autres manieres de graver par la façon particuliere de préparer le cuivre avant de graver, & de former les objets & les choses qu'on veut représenter, qu'elle tient plus du Peintre que du Graveur. Mais ce qui rend la maniere noire plus recommandable, c'est l'invention de graver le même sujet différemment sur plusieurs planches,

que l'on imprime l'une après l'autre sur le même papier, chacune avec sa couleur différente, ce qu'on appelle *impression en trois couleurs*, à cause des trois couleurs primitives dont on se sert qui sont le bleu, le rouge & le jaune. Il a paru il y a quelques années des portraits en grand travaillés de cette maniere, qui paroissent faits avec le pinceau, & qu'on prendroit plûtôt pour un Tableau à l'huile que pour une Estampe gravée & imprimée en Taille-douce; leur singularité les fera rechercher un jour des Curieux & des Connoisseurs. Cependant cette belle découverte est si négligée, que depuis la mort de M. le Blon, Anglois, qui passe pour en être l'Inventeur, on n'a rien vû que de très-médiocre dans ce genre, de sorte qu'on pourroit dire que cet Art est comme enséveli avec son Auteur. On donne dans cet Ouvrage la maniere de préparer chaque planche suivant le sujet que l'on veut faire, dans l'espérance que cela excitera l'émulation des gens d'Art, ou du moins pour faire passer cette invention à la postérité.

L'Art d'imprimer en Taille-douce a tant de rapport & de liaison avec la Gravûre qu'il en est comme inséparable, l'un étant absolument inutile sans l'autre; aussi M. Bosse s'est-il étendu beaucoup sur cette ma-

AVERTISSEMENT.

tiere. Mais comme la conſtruction des Preſſes & des autres uſtenciles ſervant à l'Impreſſion a changé depuis M. Boſſe, on s'eſt trouvé dans la néceſſité de ſupprimer toutes les Planches qu'il avoit données à ce ſujet dans les Editions précédentes, & d'en changer le diſcours pour mettre en place de nouveaux deſſeins de Preſſes conformes à la maniere dont on les conſtruit à préſent, qu'on a détaillés autant qu'il a été néceſſaire pour en faire voir les proportions. Voilà en général tout ce qui eſt contenu dans ce Livre, qu'on a diviſé en quatre parties qui font autant de Traités particuliers.

La premiere Partie traite de la Gravûre au vernis dur, comme elle ſe pratiquoit du tems de M. Boſſe, & tel qu'il l'a donnée, à quelques remarques près, qu'on a inſeré (comme on vient de le dire) dans pluſieurs endroits de cette partie, pour les éclaircir ou les réfuter.

On donne dans *la ſeconde Partie* la maniere de Graver au vernis mol : cette partie eſt preſqu'entierement neuve, n'y ayant pas quatre pages de l'ancienne Edition. On a pris occaſion d'y inférer tout ce qui avoit rapport au bon goût de la Gravûre, & l'on y donne des régles & des principes pour l'arrangement & la conduite des Tailles, pour ſervir aux Commençans & aux

AVERTISSEMENT.

perſonnes qui voudront s'inſtruire dans ce bel Art.

La Gravûre au Burin fait l'objet de *la troiſiéme Partie* : comme M. Boſſe n'avoit preſque rien dit là-deſſus, de façon que cela ſembloit manquer dans les autres Editions, on a pris ce qu'on en donne ici dans un Auteur contemporain de M. Boſſe, dont les Ouvrages ſont fort eſtimés & qui en donne de très-bons préceptes. On a rapporté à cette partie *l'Art de Graver en maniere noire* dont perſonne que l'on ſache n'avoit encore traité ; on en trouvera ici les régles principales expliquées aſſez pour en donner l'intelligence aux Artiſtes, & la façon de préparer le cuivre, qui eſt ce qu'il y a de plus pénible & de plus eſſentiel.

La quatriéme Partie explique la conſtruction des Preſſes & des autres uſtenciles néceſſaires à un Imprimeur, avec la maniere de s'en ſervir pour bien imprimer en Taille-douce. Cette partie eſt à peu près telle que M. Boſſe l'avoit compoſée, exceptés les changemens que l'on a été obligé de faire aux deſſeins des Preſſes de M. Boſſe, & au diſcours qui y étoit relatif.

Cet Ouvrage eſt terminé par une ample Table des Matieres rangée par ordre alpha-

AVERTISSEMENT.

bétique, qui lie ces quatre parties ensemble, & qui sert à rappeller au Lecteur les choses les plus essentielles de ce Traité, & les diverses réflexions ou préceptes qu'on a eu occasion de placer dans plusieurs endroits de ce Livre.

On jugera aisément, par le détail qu'on vient de faire, de l'avantage que cette nouvelle édition a sur les précédentes, & des augmentations considérables qu'on y a faites, puisqu'au lieu de cinq feuilles d'impression qui composoient l'ancienne édition celle-ci se trouve en avoir plus de douze, sans compter dix-neuf planches, dont il y en a six ou sept de neuves, de façon que ce traité pourroit passer pour un ouvrage nouveau, tant il est différent de celui de M. Bosse.

Ces augmentations seront d'autant mieux reçûës des gens d'Art, qu'elles sont très-instructives, étant composées par un fort habile homme dans cette profession, & aussi profond dans la théorie du Dessein, que sçavant dans la pratique de la Gravûre. Enfin le Libraire n'a épargné ni ses soins ni la dépense pour que l'exécution de cet Ouvrage fut digne de la curiosité du Public, & de la réputation de son Auteur.

AVANT-PROPOS

Du Sieur Bosse, servant de Préface à l'ancienne Edition.

Dans le dessein que j'ai de traiter ici de la maniere de Graver en Taille-douce avec l'eau Forte pour en tirer après des impressions, je ne m'arrêterai point à parler de l'Art de la Gravûre en général; à vous dire qu'il a plusieurs especes, qu'on grave en pierre, en verre, en bois, en métaux, en creux, autrement en fonds, en relief, ou épargne; & en autres matieres & manieres; ni qu'il est des plus anciens, puisque Moyse en a écrit ainsi que d'une chose, laquelle étoit de de son tems fort en usage. Mais pour la Gravûre en Taille-douce au Burin ou à l'eau Forte, ou plûtôt quant à la pratique d'imprimer à l'encre ou autre liqueur des planches gravées en Taille-douce, il n'y a point d'assurance qu'elle ait dévancé l'Imprimerie des Lettres, puisqu'il n'en paroît aucun reste, comme on voit des autres sortes de Gravûre, de l'enluminûre, & de l'Ecriture à la main.

Pour donc en demeurer à la Gravûre en Taille-douce, on y grave sur des planches comme d'airain ou de cuivre, de léton, de fer & autres métaux, mais plus communément de cuivre rouge, autrement rosette ou airain, & l'on y grave en deux

AVANT-PROPOS. xiij

façons, l'une tout purement au seul Burin, & l'autre par le moyen encore de l'eau Forte; il semble que celle au Burin soit la plus ancienne, & qu'elle ait donné sujet d'inventer celle à l'eau Forte pour essayer à la contrefaire : & à dire vrai on s'y est pris d'une telle sorte, & l'on est venu si avant à celle de l'eau Forte, qu'il y a telles Estampes de cette maniere où l'on a de la peine à connoître & à s'assurer qu'elles ne soient pas au Burin, du moins eu beaucoup de leurs parties; ce qui m'a fait conjecturer que les Arts n'ont pas été mis tout d'un coup à la perfection où la plûpart d'eux se trouve à présent; & que de ceux qui s'y sont adonnés, toûjours quelqu'un y a contribué de tems en tems; ainsi l'on peut dire que nous en avons obligation les uns aux autres : & pour moi j'avoue que je me sens extrêmement obligé à plusieurs de ceux qui ont travaillé à perfectionner la Gravûre en Taille-douce à l'eau Forte, parce que j'ai beaucoup appris de cet Art en voyant leurs ouvrages, surtout de ceux que je nommerai ci-après.

La différence d'entre les manieres de graver au Burin ou à l'eau Forte est qu'avec le Burin on tranche & emporte comme un coupeau la piece du trait à mesure qu'il le grave, & qu'à l'eau Forte on emporte premierement avec une pointe un vernis dont on a couvert la planche, & par fois un peu du cuivre avec, puis l'eau Forte acheve de dissoudre ou manger le reste.

Mais pour ce qui est d'imprimer après les figures, la maniere de l'une est la même que de l'autre, & ne s'y trouve différence quelconque.

Le premier d'entre ceux à qui j'ai l'obligation est Simon Frisius *Hollandois, lequel à mon avis doit avoir une grande gloire en cet Art, d'autant qu'il a manié la pointe avec une grande liberté, & en ses hachûres il a fort imité la netteté & fermeté du Burin, ce qui se peut voir en plusieurs de ses ouvrages, j'entens seulement pour la netteté des traits à l'eau Forte, laissant les inventions & le dessein à part, mon intention n'étant pas d'en traiter. Ledit* Frisius *se servoit du vernis mol & de l'eau Forte dont les Affineurs se servent à départir les métaux.*

Après lui nous avons Matthieu Merian Suisse, lequel a selon mon sens fait des ouvrages à l'eau Forte aussi nets & également travaillés que l'on puisse faire; & l'on pourroit dire que s'il eût fait en sorte que la partie de ses hachûres qui approche le plus de l'illuminé ou du jour eût été plus déliée & perduë, il eût été difficile de faire mieux & plus net, mais ce que l'on trouve à désirer en son ouvrage est que les sorties de ses hachûres finissent fort à coup, qui fait connoître aux clairs-voyans que c'est à l'eau Forte.

Il s'est servi aussi du vernis mol & de la même eau forte de départ.

Ensuite est venu Jacques Callot *Lorrain, lequel*

AVANT-PROPOS.

a extrêmement perfectionné cet Art, & de telle sorte qu'on peut dire qu'il l'a mis au plus haut point qu'on le puisse faire aller principalement pour les ouvrages en petit, quoiqu'il en ait fait quelques-uns en grand autant hardiment gravés qu'il se puisse faire, & n'eût été que son génie l'a porté aux petites figures, il eût fait sans doute à l'eau Forte en grand tout ce qui s'y peut faire à l'imitation du Burin, comme cela se peut voir en plusieurs de ses ouvrages, & principalement en quelques portraits qu'il a faits à Florence, auxquels je ne vois encore rien de pareil.

Il s'est servi du vernis dur & de la même eau forte dont je traite ci-après, & de laquelle je me sers.

Pour moi, j'avouë que la plus grande difficulté que j'ai rencontrée en la Gravûre à l'eau Forte, est d'y faire des hachûres tournantes, grandes, grosses & déliées au besoin comme le Burin les fait, & dont les planches puissent durer long-tems à l'impression.

Et il me semble que la principale intention que peuvent avoir ceux qui gravent ou veulent graver à l'eau Forte, est de faire que leur ouvrage paroisse comme s'il étoit gravé au Burin; & pour ce faire j'estime qu'il se faut proposer à imiter la netteté & tendresse des ouvrages de quelques-uns de ces excellens Ouvriers du Burin, comme des Sadelers, Vilamene, Suannebourg, & quantité d'autres

dont j'estime extrêmement les beaux traits : car d'imiter un Graveur dont la gravûre au Burin ne paroît que comme à l'eau Forte, je n'y vois pas grande apparence.

Or encore que je ne fasse point mention de plusieurs autres, comme de Marc Antoine, Corneille Cort, Augustin Carache, ce n'est pas que je ne les tiennent excellens Graveurs & davantage les plus sçavans qui ayent été dans le dessein. Mais comme j'ai dit ci-devant, je n'ai autre intention que de proposer à celui qui veut graver à l'eau Forte un modele pour y faire des hachûres ou traits bien nets & bien fermes, & quoique Cort & Carrache ayent gravé net, il me semble que c'est toûjours un peu moins que ceux que j'ai nommés ci-devant.

Ce n'est pas aussi que je n'estime les ouvrages à l'eau Forte, qui n'ont pas cette netteté ; au contraire pour beaucoup de raisons je prise grandement une quantité de belles pieces déja faites & qui se font encore tous les jours à l'eau Forte croquée : mais tous avoüeront avec moi, que c'est plûtôt l'invenvention, les beaux contours, & les touches de ceux qui les ont faites qui les font estimer, que la netteté de la Gravûre, & je crois que si ceux qui les ont gravées avoient acquis une plus grande pratique dans l'Art, ils s'en seroient servis.

Et quant à moi je souhaiterois que tous les excellens Peintres & Dessinateurs se voulussent adonner à cette sorte de Gravûre, d'autant que par ce

moyen

moyen nous aurions la communication de plusieurs excellentes pieces dont nous demeurons privés ; & pour ceux qui sont touchés de la netteté, je pense que la plûpart avoüeront que rien ne les en a tant détourné que la difficulté qu'ils ont rencontree à y réüssir d'abord, & que leur esprit étant d'ailleurs occupé à leurs autres principales productions ils n'ont pas eu le tems de s'attacher à un Art qui demande une si longue pratique, non-seulement pour l'arrangement égal des hachûres & la grande netteté qu'il faut avoir, mais encore pour eviter quantité d'accidens qui arrivent à la maniere de faire le vernis, de l'appliquer sur la planche, de le conserver en travaillant, y mettre l'eau Forte, & autres particularités.

Or m'étant étudié de mon pouvoir à combattre ces difficultés, dont personne que je sache n'a traité par écrit public jusqu'à cette heure, j'ai pensé que je ne ferois pas une chose desagreable à plusieurs de publier la maniere dont je me sers, & telle que j'ai pû jusques à present la rencontrer, où je ne suis pas arrivé sans beaucoup de peine, d'autant que ce n'a été que par une soigneuse comparaison des ouvrages ou Estampes que plusieurs ont faites par le moyen de cet Art tant bonnes que mauvaises, dont les bonnes m'ont fait essayer d'aller plus avant, & les mauvaises m'ont donné la connoissance de plusieurs imperfections & accidens que j'ai tâché d'éviter ; & d'autant que j'ai comme borné l'eau Forte à ne

pouvoir jamais surmonter la netteté & fermeté d'un beau Burin, cela n'empêchera pas que ceux qui pourront aller au-delà ne le fassent, auquel cas ils ne feront pas peu; & pour ce qui est de moi j'espere que ma franchise obligera quelqu'un à m'enseigner davantage, à qui je serai extrêmement obligé.

Il me suffira donc pour ma satisfaction que ce petit ouvrage serve aux honnêtes gens curieux de pratiquer cet Art, comme de mémorial ou de répétitoire pour y chercher aux occasions ce qui seroit échappé de leur mémoire.

Il peut être que plusieurs qui viennent à s'adonner à cet Art, ont plûtôt affection à une maniere de graver promptement, qu'à une qui demande une si grande égalité & netteté de hachûres, & laquelle par consequent ne sçauroit être ni si prompte ni si aisée : pour ceux-là, ce que je dirai ne les empêchera pas de suivre celle qu'ils voudront, ou finie ou croquée; & toûjours il est besoin en l'une & en l'autre que le cuivre sur quoi l'on grave soit bon & bien poli: & aussi que le vernis soit bon & bien appliqué sur la planche, & que l'eau Forte & d'autres choses encore en soient choisies & recherchées un peu soigneusement : que si chacun ne se veut assujétir à tout ce que je prescris dans ce Traité, j'aurai toûjours satisfait à mon intention, qui est de communiquer au Public la maniere dont je grave plus ordinairement, & s'il y a quelqu'un à qui elle vienne à servir, je serai très-aise de son contentement en cela & en toute autre chose.

PRÉFACE
DE L'EDITEUR.

IL paroît par le discours précédent que le sieur *Bosse* faisoit consister la plus grande difficulté & le principal mérite de la Gravûre à l'Eau Forte dans l'exacte imitation de celle au Burin : il a parfaitement réussi dans ce qu'il s'est proposé pour but, & ses ouvrages quoique très-avancés à l'Eau Forte ont néanmoins toute la netteté de ceux qui sont purement au Burin, & il est vrai-semblable que la fermeté du vernis dur dont il faisoit usage y a beaucoup contribué. Cependant on a abandonné non-seulement le vernis dur dont presque tous les Graveurs de son tems se servoient, mais même cette propreté dont il faisoit tant de cas, & que l'on évite en quelque façon présentement, parce qu'elle conduit à une roideur dans les tailles & une froideur de travail qui n'est plus du goût d'aujourd'hui.

Ce changement de goût (si toutefois l'on doit juger du sentiment des Graveurs du tems de Bosse par le sien) est fondé sur l'expérience & sur l'admiration que l'on a conçû pour les belles choses qui ont paru depuis M. Bosse, & qu'il n'a pû voir parce qu'elles n'ont été faites que long-tems après qu'il eût publié cet Ouvrage. * L'on ne voit point en

* La premiere Edition de ce Traité de la Gravûre à

en effet que M. *Gerard Audran* qui peut à juſte titre paſſer pour le plus excellent Graveur d'Hiſtoire qui ait jamais parû, ait recherché cette extrême propreté ni ce ſervile arrangement de tailles qui eſt eſſentiel à la Gravûre au Burin. Au contraire par un mêlange de hachûres libres & de points mis en apparence ſans ordre, mais avec un goût inimitable, il a laiſſé à la poſtérité des exemples admirables du véritable caractere dans lequel la Gravûre d'Hiſtoire doit être traitée. Ses ouvrages malgré la groſſiereté du travail qui paroît dans quelqu'uns & qui peut déplaire aux ignorans, font l'admiration des Connoiſſeurs & des perſonnes de bon goût.

Eſtienne La Belle, qu'on peut regarder comme un modéle de perfection pour la Gravûre en petit, infiniment préférable à *Callot* pour la gentilleſſe de ſon travail, en un mot qui eſt dans ſon genre ce que Gerard Audran eſt dans le grand, ne s'eſt pas non plus piqué de cette roideur & de cet arrangement de belles tailles que M. Boſſe recommande avec tant de ſoin. Au contraire ſa maniere eſt un compoſé de petites tailles courtes & mêlées les unes avec les autres avec un goût & un eſprit inexprimable, & il eſt étonnant que ſe ſervant du vernis dur, il ait pû graver d'une façon ſi ſouple, & éviter l'infléxibilité que l'on aperçoit dans les ouvrages de ſes prédéceſſeurs.

l'eau Forte, fût imprimé à Paris en 1643. La ſeconde Edition fût faite après la mort de l'Auteur en 1701. ſans aucun changement ni augmentation conſidérable.

Ce n'est pas que la propreté & le bel ordre des hachûres ne fasse un merveilleux effet quand elle est employée à propos & mêlée avec d'autres travaux plus libres selon le goût de l'ouvrage & le caractere des choses qu'on veut représenter : c'est même la perfection de la Gravûre, & cette opposition de différens travaux ne sert qu'à les faire valoir davantage. Il n'y a point de plus beaux exemples de l'heureux succès de la propreté du Burin dans les ouvrages commencés à l'eau Forte, que les morceaux admirables gravés par *Corneille Vischer*, où l'on voit en même tems ce que le plus beau Burin a de flateur, joint à l'eau Forte la plus pittoresque.

On peut donc dire que si le Burin termine & perfectionne l'eau forte, il en reçoit aussi beaucoup de mérite & de goût ; elle lui donne une ame qu'il n'avoit point ou du moins qu'il n'auroit que très-difficilement sans elle : elle lui dessine ses contours avec sûreté & esprit, elle lui ébauche ses ombres avec un goût méplat & varié suivant les divers caracteres des sujets, comme terrains, pierres, paysages, ou étoffes de différente épaisseur, ce que le Burin ne fait qu'avec une égalité soit de ton, soit de couleur qui ne satisfait pas si bien : enfin elle lui prépare dans les chairs des points d'une forme différente de ceux du Burin qui sont longs & de ceux de la pointe séche qui sont trop exactement ronds ; ceux que produit l'eau forte sont d'un rond plus irrégulier & d'un noir différent, & du mêlange des

uns & des autres, il résulte un empâtement plein de goût; & il est certain qu'avant l'invention de l'eau forte il manquoit quelque chose à la Gravûre, surtout pour bien rendre les tableaux d'histoire lorsqu'ils sont peints avec facilité & hardiesse.

Les Portraits demandent à être faits au Burin & l'on voit peu d'exemples que ceux que l'on a avancés à l'au forte ayent bien réussi. L'expérience fait voir que quoiqu'il y en ait quelqu'uns qui soient estimés comme ceux de *Morin*, *Suyderhoof* & autres, néanmoins ceux de *Nanteuil*, *Edelinck*, *Drevet*, sont les chefs-d'œuvre les plus estimés en ce genre; la raison de cette préférence vient de la façon différente dont on peint l'histoire & le portrait. Dans l'histoire on supprime toutes les petites parties pour ne s'attacher qu'aux grandes, & l'on peint sans s'arrêter à des détails peu importans, comme seroient les cristallins & paupieres ou petits plis qui environnent ordinairement les yeux: l'on néglige de marquer sensiblement les différentes petites demi-teintes qui se trouvent entre les ombres & les jours, ou si on le fait, c'est d'une maniere qui ne paroît point recherchée, & qui est toûjours subordonnée à l'effet général du Tableau. Le Peintre entierement maître de son sujet, & n'ayant point d'objet particulier en vûë qui puisse l'attacher servilement, n'est occupé que du soin de former des traits grands & hardis qui puissent concourir à l'intelligence générale du sujet. Le Portrait se

peint à la vérité suivant les mêmes principes, mais avec cette différence que l'exactitude avec laquelle le Peintre suit le modéle qu'il a devant les yeux, l'oblige à rendre avec le plus grand soin tout ce qu'il découvre dans la nature jusqu'aux moindres choses, parce que c'est souvent de-là que dépend la fidele ressemblance. Ayant fini la tête avec une si grande précision, il est obligé de terminer le reste à proportion, sans cela il ne paroîtroit qu'une ébauche en comparaison de la tête. C'est ce fini & cette exécution précise qui est parfaitement bien rendue par la propreté du Burin; au lieu que le pinceau libre de l'histoire est mieux rendu par la hardiesse & la facilité de la pointe à l'eau forte. On peut en donner pour exemple les morceaux d'histoire gravés par *P. Drevet le fils*, qui sont admirables pour la finesse & la beauté du travail, mais beaucoup trop finis pour le caractere de l'histoire, ce qui fait dire aux gens de goût que c'est un fort beau travail mais très-déplacé, & qui ne sert qu'à faire paroître les figures comme si elles étoient de bronze. On peut voir aussi la famille de Darius gravée par *Edelinck* dont la gravûre quoique parfaite pour le Burin, est beaucoup moins convenable dans un pareil morceau, que celle de *Gerard Audran*. On remarquera à cette occasion que plusieurs Graveurs au Burin très-habiles, entr'autres *Bolswert*, ayant à graver des sujets d'histoire, ont imité autant que le Burin le peut faire, ce désordre pittoresque & ce mélange

de travail que l'eau forte produit avec tant de succès.

Laiſſons donc la Gravûre au Burin briller dans l'exécution des portraits où l'eau forte n'eſt pas ſi heureuſe, & réſervons-la pour les morceaux d'hiſtoire où elle répand plus de goût & de facilité, & pour le petit à qui elle donne un eſprit & un caractere de deſſein que le Burin auroit bien de la peine à imiter. Au lieu de nous propoſer pour modéle, en gravant à l'eau forte, des Eſtampes gravées au Burin avec une grande pureté, (comme le conſeille M. Boſſe) ce qui ne nous inſpireroit que de la froideur; mettons-nous plûtôt devant les yeux des morceaux des excellens Maîtres dont on vient de parler, ou même des eaux fortes pures des Peintres qui ont gravé, comme *Benedette de Caſtillionne, Rimbrant, Berghem*, &c. ou encore de nos Peintres modernes dont pluſieurs ont gravé avec un eſprit que les plus habiles Graveurs auroient peine à égaler. Car quoique le Graveur doive garder beaucoup plus d'ordre qu'il n'y en a dans ces ſortes d'ouvrages à cauſe de la néceſſité où il eſt de terminer ſes eaux fortes avec le Burin; néanmoins la hardieſſe qu'il y apperçoit peut quelquefois l'échauffer & lui faire produire des ſaillies heureuſes que les bons connoiſſeurs préférent infiniment à une propreté ſans goût. L'arrangement & l'égalité des tailles eſt ce qu'on apprend le plus vîte & ce qui eſt le moins important dans la Gravûre: mais le plus difficile & ce qu'on ne ſçait jamais aſſez, c'eſt le bon goût d'une Gravûre moëlleuſe & la correction des formes.

TABLE
Des Titres contenus dans ce Traité.

PREMIERE PARTIE. De la Gravûre au Vernis dur.

Introduction à cette Partie, 1
Maniere de faire le Vernis dur dont M. Bosse se servoit, 3
Vernis dur dont Callot se servoit, appellé vernis de Florence, 4
Composition ou Mixtion de suif & d'huile pour couvrir les Planches, 5
Maniere de faire l'Eau Forte pour le Vernis dur, 6
Moyen de connoître le bon cuivre rouge, 8
Maniere de forger le cuivre & de le polir, 9
Maniere d'appliquer le Vernis dur sur la Planche & de l'y noircir, 14
Maniere de faire sécher ou durcir le Vernis sur la Planche, 17
Maniere de s'apprêter pour dessiner, contretirer, ou calquer son dessein sur la Planche vernie, 19
Moyen de connoître les bonnes éguilles pour en faire des outils, & de les emmancher pour être propres à graver, 20
Forme qu'il faut donner au bout des éguilles, & la maniere de les éguiser, 21
Maniere de contretirer ou calquer le dessein sur le Vernis, 23
Moyen de conserver le Vernis sur la Planche lorsqu'on y veut graver, 24
Maniere de graver sur le Vernis, 25
Maniere de gouverner les pointes sur la Planche. 27
Maniere de faire de gros traits avec des échoppes, & le moyen de les tenir & manier sur la Plan-

che vernie, 30
Maniere pour mettre la Planche en état de recevoir l'Eau Forte, 34
Machine nécessaire pour tenir commodément la planche en état d'y jetter l'Eau Forte dessus. 37
Ordre qu'il faut tenir pour verser l'Eau Forte sur la Planche, & couvrir avec la mixtion de suif & d'huile les douceurs, & lointains, 39
Moyens dont M. le Clerc se servoit pour couler son Eau Forte, 45
Moyen d'ôter le Vernis de dessus la Planche après que l'Eau Forte y a fait son effet, 46

SECONDE PARTIE. De la Gravûre au Vernis mol.

I. Composition du Vernis mol, suivant M. Bosse, 49
II. Vernis blanc de Rimbrant, 50
III. Vernis mol tiré d'un manuscrit de Callot, 51
IV. Autre vernis mol traduit d'un Livre Anglois, 52
V. Excellent Vernis mol dont plusieurs Graveurs de Paris se servent présentement, ibid.
VI. Vernis de M. T. Graveur de Paris, 53
VII. Autre Vernis mol, ibid.
VIII. Vernis de M. L. Anglois, 54
Maniere d'appliquer le vernis mol sur la planche, 55
Maniere de noircir le Vernis mol, 56
De la façon de calquer son trait sur le Vernis, 57
Maniere de contr'épreuver le trait sur le cuivre verni, 58
Remarques sur les Pointes & Echoppes, 62
Principes de la Gravûre à l'Eau Forte nécessaires à ceux qui veulent se perfectionner dans cet Art, 67
Des premieres secondes & troisiémes Tailles, 70
Des chairs d'hommes & de femmes, 71
Des draperies, 73
Des demi-teintes, 75

TABLE DES TITRES.

De la façon de pointiller les chairs, 76
De la dégradation des objets, 78
Des Lointains, 79
Du Paysage & de l'Architecture, 80
Des différentes pointes, 82
De la Gravûre en petit, 84
Maniere de border la planche avec de la cire, afin de pouvoir contenir l'Eau Forte de départ, 88
Mixtion à couvrir les Planches sans être obligé de retirer l'Eau Forte de dessus, 91
Maniere de rendre blancs les Vernis dur & mol, 93
Moyen pour regraver ce qu'on peut avoir oublié après que les planches sont mordues à l'eau forte, 95

Troisie'me Partie. De la Gravûre au Burin.

Principes de la Gravûre au Burin, 97
Préparatifs pour graver au Burin, 99
Maniere facile pour sçavoir aiguiser un Burin, 100
La methode de tenir & manier le Burin. 102
Des différentes manieres de graver, 106
De la façon de conduire les Tailles, 107
Du poil, des cheveux, & de la barbe, 109
De la Sculpture, ibid.
Des étoffes, 109
De l'Architecture & du Paysage, 110
Des montagnes, & des eaux, 111
Des nuages, 112
Maximes générales pour la Gravûre au Burin, 113
De la Gravûre en grand, 115
De la Gravûre en maniere noire, 117
De la préparation du cuivre, 118
Des outils qui servent à graver en maniere noire 121
De la façon d'imprimer les planches, 123
De l'Impression en plusieurs couleurs, ibid.
Principes de la Gravûre & de l'Impression qui imite la Peinture, 126

QUATRIE'ME PARTIE. Maniere d'Imprimer en Taille-douce, & de construire les Presses.

Avertissement sur cette quatriéme Partie, 129
Explication des pieces qui composent la Presse, 131
Représentation Géométrale de la Presse vûë de profil, 134
Représentation Géométrale de la Presse vûë en face, 136
Vûë perspective de la Croisée, 138
Representation perspective de la Presse vûë pardevant, garnie de ses pieces, & prête à imprimer, 140
Perspective de la Presse vûë par le côté, où l'on a représenté l'Imprimeur tournant la Croisée, 141
Maniere d'encrer la planche pour la faire passer ensuite sur la table de la Presse entre les deux rouleaux, 144
Enluminûres beaucoup plus belles que celles qu'on fait ordinairement, 151
Des Camayeux, 153
Explication des choses nécessaires pour imprimer en Taille-douce. Des Langes, 155
Des Linges blancs de lessive, 156
Maniere de faire le tampon, ibid.
Qualité du Noir, 157
Vaisseau ou marmite pour cuire & brûler l'huile, ib.
Qualité de l'huile de noix & la maniere de la cuire & de la brûler, 158
Maniere de broyer le noir pour imprimer, 159
Poële à contenir le feu de charbon avec son Gril dessus, 161
Maniere de tremper le Papier, ibid.

Fin de la Table des Titres.

APPROBATION.

J'AY lû par ordre de Monseigneur le Chancelier, *la Maniere de Graver à l'Eau Forte & au Burin*, & les augmentations que l'on a faites pour cette nouvelle Édition. Fait à Paris ce 7. Février 1743.

MONTCARVILLE.

PRIVILEGE DU ROY.

LOUIS, par la grace de Dieu, Roi de France & de Navarre; A nos amés & feaux Conseillers, les Gens tenans nos Cours de Parlement, Maîtres des Requêtes ordinaires de Notre Hôtel, Grand Conseil, Prévôt de Paris, Baillifs, Sénéchaux, leurs Lieutenans Civils & autres nos Justiciers qu'il appartiendra; SALUT. Notre bien-amé Charles-Ant. JOMBERT, Libraire à Paris, & ordinaire pour notre Artillerie & pour le Génie, nous a fait exposer qu'il desireroit faire imprimer & donner au Public plusieurs Ouvrages, qui ont pour Titres *Elémens de la Guerre, des Siéges, &c.* contenans *l'Artillerie, l'Attaque & la Défense des Places*, par M. LE BLOND; *Principes du Systéme des Petits Tourbillons de Descartes*, par l'Abbé DELAUNAY; *Géographie Physique ou Introduction à la Connoissance de l'Univers*, par STRUYCK, traduit en François; *les Elémens de la Physique-Mathématique*, par s'GRAVESANDE, traduit en François; *Dictionnaire de Mathématique* de WOLFIUS, traduit en François; *Cours de Ma-*

thématique de WOLFIUS, *traduit en François; Maniere de graver en Taille-douce & à l'Eau Forte, par Abraham* BOSSE; *les Régles du Deſſein & du Lavis*; *Traité de Phyſique expérimentale, traduit de l'Anglois de* DESAGULIERS; *Elémens Généraux des Parties des Mathématiques neceſſaires à l'Artillerie & au Génie, par M. l'Abbé* DEIDIER; s'il nous plaiſoit lui accorder nos Lettres de Privilége pour ce néceſſaire. A CES CAUSES, voulant favorablement traiter l'Expoſant, Nous lui avons permis & permettons par ces préſentes de faire imprimer leſdits Ouvrages ci-deſſus ſpécifiés en un ou pluſieurs volumes, & autant de fois que bon lui ſemblera, & de les vendre, faire vendre & débiter par tout notre Royaume, pendant le tems de *quinze* années conſécutives, à compter du jour de la datte deſdites Préſentes; Faiſons défenſes à toutes ſortes de perſonnes de quelque qualité & condition qu'elles ſoient, d'en introduire d'impreſſion étrangére dans aucun lieu de notre obéïſſance; comme auſſi à tous Libraires, Imprimeurs & autres, d'imprimer, faire imprimer, vendre, faire vendre ni contrefaire leſdits Ouvrages, ni d'en faire aucuns extraits, ſous quelque prétexte que ce ſoit, d'augmentation, correction, changemens ou autres, ſans la permiſſion expreſſe & par écrit dudit Expoſant, ou de ceux qui auront droit de lui, à peine de confiſcation des exemplaires contrefaits, & de trois mille livres d'amende contre chacun des contrevenans, dont un tiers à Nous, un tiers à l'Hôtel-Dieu de Paris, & l'autre tiers audit Expoſant, & de tous dépens, dommages & intérêts : A la charge que ces préſentes ſeront enregiſtrées tout au long ſur le Regiſtre de la Communauté des Libraires & Imprimeurs de Paris,

dans trois mois de la datte d'icelles ; que l'impreſſion deſdits Ouvrages ſera faite dans notre Royaume & non ailleurs, en bon papier & beaux caractéres, conformément à la feuille imprimée & attachée pour modéle ſous le contreſcel deſdites préſentes ; que l'Impétrant ſe conformera en tout aux Réglemens de la Librairie, & notament à celui du dix Avril 1725 ; & qu'avant de les expoſer en vente, le manuſcrit ou imprimé qui aura ſervi de copie à l'impreſſion deſdits Livres ſera remis dans le même état où l'approbation y aura été donnée ès mains de notre très-cher & féal Chevalier le Sieur Dagueſſeau, Chancelier de France, Commandeur de nos Ordres, & qu'il en ſera enſuite remis deux exemplaires dans notre Bibliothéque publique, un dans celle de notre Château du Louvre, & un dans celle de notredit très-cher & féal Chevalier le Sieur Dagueſſeau, Chancellier de France, le tout à peine de nullité des préſentes : Du contenu deſquelles vous mandons & enjoignons de faire jouir ledit Expoſant & ſes ayans cauſe, pleinement & paiſiblement, ſans ſouffrir qu'il leur ſoit fait aucun trouble ou empêchement. Voulons que la copie deſdites préſentes qui ſera imprimée tout au long au commencement ou à la fin deſdits Ouvrages, ſoit tenu pour duëment ſignifiée, & qu'aux copies collationnés par l'un de nos amés & feaux Conſeillers & Secretaires, foi ſoit ajoutée comme à l'original. Commandons au premier notre Huiſſier ou Sergent ſur ce requis, de faire pour l'exécution d'icelles, tous Actes requis & néceſſaires, ſans demander autre permiſſion & nonobſtant clameur de Haro, Charte Nomande & Lettres à ce contraires : Car tel eſt notre plaiſir. Donné à Verſailles le vingt-ſixiéme

jour du mois d'Avril, l'an de grace mil sept cens quarante-trois, & de notre Regne le vingt-huitiéme. Par le Roi en son Conseil,

SAINSON.

Registré sur le Registre XI. de la Chambre Royale des Libraires & Imprimeurs de Paris N°. 185. fol. 155. conformément aux anciens Reglemens, confirmés par celui du 28 Février 1723. A Paris le 23 Mai 1743.

SAUGRAIN, Syndic.

AVIS AU RELIEUR.

Les dix-neuf Planches de cet Ouvrage se placeront à la fin de chaque partie, dans l'ordre suivant, & on y laissera le papier blanc pour les faire sortir hors du Livre.

Le Frontispice regardera le titre du Livre.

Les Planches 1. 2. 3. 4. 5. 6. 7. 8. 9. seront placées à la fin de la premiere Partie, page 48.

Les Planches 10. 11. 12. 13. à la fin de la troisiéme Partie, page 128.

Les Planches 14. 15. 16. 17. 18. & 19. à la fin de la derniere Partie, page 162.

MANIERE

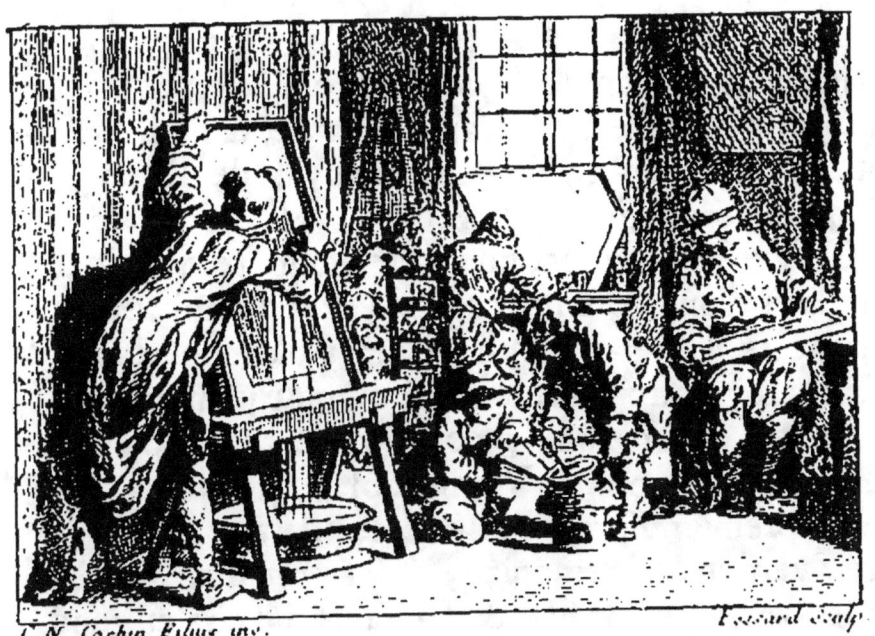

MANIERE
DE GRAVER
A L'EAU FORTE
ET
AU BURIN.

✿✿:✿✿✿✿✿✿✿✿✿✿✿✿✿✿✿✿✿✿✿✿✿:✿✿

PREMIERE PARTIE.
De la Gravûre au Vernis dur.

INTRODUCTION.

J'AI connoissance de deux sortes de Vernis & de deux sortes d'Eaux Fortes que je décrirai chacun en leur rang.

Le Vernis de la première sorte étant froid demeure en consistance comme l'huile grasse

ou sirop transparant & de couleur roussâtre ; & étant mis sur la planche on l'y fait sécher, comme il sera dit, de façon qu'il y devienne dur, & de là on le nomme Vernis dur.

Le Vernis de la seconde sorte étant froid se tient en masse d'une consistance à peu près de poix ou de cire noire ; & étant appliqué sur la planche, on ne fait que l'y noircir ou blanchir, comme je dirai, sans le sécher, ensorte qu'il y conserve toute sa molesse ; & de là on le nomme Vernis mol.

La premiere sorte d'Eau forte est faite de vinaigre, verdet, sel armoniac, & sel commun, bouillis seulement ensemble : & d'autant qu'il ne s'en vend point je donnerai la maniere de la faire.

La seconde sorte est faite de vitriol & de salpêtre, & par fois encore d'alun de roche, distillés artistement ensemble : c'est celle dont les Affineurs se se servent à séparer l'or d'avec l'argent & le cuivre, qu'ils nomment autrement, eau de départ : & comme l'on en trouve à acheter chez les Affineurs & autres, je ne décrirai point la maniere de la faire.

Cette Eau forte, ou de Depart, ainsi distillée, n'est bonne que sur le Vernis mol, & ne vaut rien sur le dur à cause qu'elle le dissout.

L'autre qui n'est que bouillie, est bonne également sur toutes sortes de Vernis & dur & mol, d'autant qu'elle n'en dissout aucun.

Je me suis, en ce Traité, plus étendu sur la maniére de graver avec le Vernis dur, que par le moyen du Vernis mol, parce que le premier me semble préférable ; j'ai donné cependant la façon de graver au Vernis mol, parce qu'elle sert extrêmement en beaucoup d'occasions, comme vous pourrez voir ci-après : car mon intention dans cet œuvre est comme j'ai dit, d'exposer en public

toutes les manieres desquelles je me sers à graver en Taille Douce par le moyen de l'Eau forte.

REMARQUE.

Le Vernis dur n'est plus en usage ; on l'a abandonné tout-à-fait pour se servir du Vernis mol sur lequel M. Bosse s'est contenté de dire très-peu de chose, comme n'étant pas beaucoup usité de son tems : c'est sur ce Vernis mol qu'on s'est principalement étendu dans cette nouvelle édition ; on y trouvera la maniere de s'en servir pour graver à l'Eau forte, détaillée avec autant de soin que M. Bosse avoit fait celle au Vernis dur, & outre cela des principes de la gravûre pour les Commençans, qui leur faciliteront les moyens de se perfectionner dans la Pratique de ce bel Art.

―――――――――――――――――

Maniere de faire le Vernis dur pour graver à l'Eau Forte sur le Cuivre rouge.

PRenez cinq onces de poix grecque, ou à défaut d'icelle, de la poix grasse, autrement de Bourgogne : cinq onces de raisine de Tyr ou Colofone, ou aussi à son défaut, de la raisine commune : Faites les fondre ensemble sur un feu médiocre, dans un pot de terre neuf, bien plombé & vernissé & bien net ; ces deux choses étant fondues & bien mêlées ensemble, mettez-y parmi quatre onces de bonne huile de noix, ou d'huile de lin ; mêlez bien le tout ensemble sur ledit feu durant une bonne demi-heure ; puis laissez cuire ce mélange jusques à ce qu'en ayant mis refroidir, le touchant avec le doigt il file comme un sirop bien gluant.

Alors vous retirerez le pot de dessus le feu, & le Vernis étant un peu refroidi, passez-le dans un linge neuf en quelque vaisselle de fayance ou de terre bien plombée, puis le serrez dans quelque bouteille d'un verre bien épais, ou dans quelque vaisseau qui n'en boive pas & se puisse bien boucher : le Vernis fait de la sorte se gardera vingt ans & n'en est que meilleur.

J'ai sçû par feu Monsieur Callot qu'on lui envoyoit son Vernis tout fait d'Italie, & qu'il s'y fait par les Menuisiers, qui s'en servent pour vernir leurs bois, ils le nomment, Vernicé grosso da Lignaioly, il m'en avoit donné, dont je me suis servi long-tems, à present je me sers de celui dont la description est ci-dessus. Le meilleur se fait à Venise & à Florence : il se vend chez les Epiciers & Droguistes.

REMARQUE.

Le Vernis dur dont M. Bosse vient de donner la description, est sujet à plusieurs inconveniens : celui de Callot dont on parle ici est beaucoup meilleur, & plus facile à employer. Voici la maniere dont on le fait à Florence & à Venise.

Vernis dur dont Callot se servoit, appellé communément Vernis de Florence.

Prenez un quarteron d'huile grasse bien claire & faite avec de bonne huile de lin, pareille à celle dont les Peintres se servent : faites la chauffer dans un poëlon de terre vernissé & neuf; ensuite mettez-y un quarteron de mastic en larmes pulverisé, & remuez bien le tout jusqu'à ce qu'il soit fondu

entierement. Alors paſſez toute la maſſe à travers un linge fin & propre dans une bouteille de verre à large col, que vous boucherez exactement pour le mieux conſerver, & vous en ſervir comme on le dira ci-après.

Maniere de faire la compoſition ou Mixtion de ſuif & d'huile, pour couvrir aux Planches ce que l'on veut que l'Eau Forte ne creuſe pas d'avantage.

PRenez une écuelle de terre plombée, grande ou petite, ſuivant ce que vous voulez faire de compoſition ou mixtion.

Mettez-y dedans une portion d'huile d'olive, & poſez ladite écuelle ſur le feu, puis l'huile étant bien chaude, jettez-y dedans du ſuif de chandelle, lequel étant fondu vous en prendrez avec un pinceau & en laiſſerez tomber quelques gouttes ſur quelque choſe de dur & de froid, par exemple, ſur une planche de cuivre, & ſi les gouttes ſe rendent moyennement figées & fermées c'eſt un témoignage que la doſe du ſuif & huile eſt bien faite ; car vous jugez bien qu'étant trop liquide c'eſt qu'il y a trop d'huile, & cela étant, il faut y remettre du ſuif ; & auſſi par la même raiſon qu'étant trop dure, il faut y remettre de l'huile. L'ayant donc fait de bonne ſorte, vous ferez très-bien bouillir le tout enſemble l'eſpace d'une heure, afin de laiſſer bien mêler & lier l'huile & le ſuif enſemble, & juſqu'à ce que ladite mixtion devienne rouſſe ou approchant, autrement ils ſont ſujets à ſe ſéparer quand on s'en ſert.

Le ſujet pourquoi l'on met de l'huile avec le ſuif,

n'est à autre fin que pour rendre le suif plus liquide & qu'il ne se fige pas sitôt : car vous sçavez que si vous aviez fait fondre du suif tout seul, vous ne l'auriez pas sitôt pris avec le pinceau pour le porter au lieu nécessaire, qu'il seroit figé.

Il faut mettre davantage d'huile avec le suif en hyver qu'en été.

Maniere de faire l'Eau Forte pour le Vernis dur.

J'Ai dit que cette Eau Forte se fait de *vinaigre*, *sel armoniac*, *sel commun*, & *verdet*, autrement, *verd de gris ou verd de cuivre*.

Le *vinaigre* doit être du meilleur, plus fort & plus paillet ; le blanc est d'ordinaire le meilleur.

Le *sel armoniac* doit être bien clair, transparent, blanc, pur & net.

Le *sel commun* doit aussi être net & pur.

Le *verdet* encore doit être pur, net, & sec, sans raclure de cuivre, & sans grapille de raisins dont il se fait.

Le sel armoniac, & le verdet, se vendent d'ordinaire chez les Droguistes ou Epiciers.

Composition de l'Eau Forte.

Prenez trois pintes de *vinaigre*, six onces de *sel armoniac*, six onces de *sel commun*, quatre onces de *verdet*, ou du tout à proportion selon que vous voulez faire plus ou moins d'Eau forte, pilez les choses dures assez menu.

Mettez le tout ensemble dans un pot de terre bien plombé ou vernissé, principalement en dedans, & qui soit d'une mesure à en contenir davantage,

afin que faisant bouillir ce qui sera dedans, il ne s'en aille par dessus; couvrez le pot de son couvercle, puis mettez-le sur un grand feu, & faites bouillir promptement le tout ensemble deux ou trois gros bouillons & non davantage : quand vous jugerez à peu près que le bouillon veut venir & non plutôt, découvrez le pot & remuez le tout ensemble de fois à autre avec quelque petit bâton, prenant garde lorsque ledit bouillon s'éleve, que l'Eau forte ne s'en aille par dessus, & c'est pourquoi j'ai dit qu'il falloit que le pot fût grand, à cause que d'ordinaire lorsqu'il commence à bouillir cela s'enfle & surmonte beaucoup.

Ayant donc bouilli deux ou trois bouillons, vous retirerez le pot du feu & y laisserez refroidir l'Eau forte dedans, le tenant couvert ; & étant refroidie vous la verserez dedans une bouteille de verre ou de grez, la laissant reposer un jour ou deux avant que de vous en servir ; & si en vous en servant elle étoit trop forte, & qu'elle mît vos hachures en pâté, en éclatant le Vernis, vous n'avez qu'à la moderer en y mêlant un bon verre ou deux du même vinaigre dont vous l'avez faite.

Le Vinaigre distillé est aussi très-excellent pour faire de ladite Eau forte, & n'est pas si sujet à faire éclater le Vernis.

Moyen de connoître le bon Cuivre rouge, de le faire forger en Planches, de le polir & dégraisser, avant que de mettre le Vernis dessus.

POur la Gravûre en Taille-douce, tant au Burin qu'à l'Eau forte, le cuivre rouge est reçû pour le meilleur; il y a le jaune que l'on nomme autrement *Leton*, lequel est communement trop aigre, & souvent pailleux & mal net: il y en a du rouge, lequel a ces mauvaises qualités & qui par conséquent est à rejetter, d'autant que l'ouvrage que l'on feroit dessus à l'Eau forte paroîtroit trop rude & maigre. Il s'en rencontre aussi qui est quasi mol comme du plomb, & ce n'est pas encore de la sorte qu'il le faut, à cause que venant à appliquer l'Eau forte sur ce que vous avez tracé dessus, elle y demeure long-tems & ne creuse que fort peu, & ce qui est le pis, elle éclatte le Vernis & fait les traits & hacheures mal nettes, autrement boueuses ou bourrues; & pour m'expliquer mieux, c'est par comparaison comme si l'on faisoit à la plume avec de l'encre, quelques hacheures sur du papier qui boive un peu, cela fait que les traits ne sont pas nets, & qui plus est ils se mettent quasi les uns avec les autres, ce qui fait que je ne m'étonne pas si l'Eau fait ainsi enlever le Vernis; car trouvant le cuivre si mol & si poreux elle le fouille & avance facilement sous le Vernis, qui par conséquent vient à quitter le lieu où il étoit appliqué.

Il s'en rencontre aussi qui a des veines, lesquelles sont molles & aigres; il y en a d'autre qui est plein

de petits trous que l'on nomme cendreux, & d'autre rempli de petites taches qu'il faut brunir, qu'on nomme teigneux.

Mais le bon cuivre rouge est plein, ferme, & l'on peut connoitre s'il est tel en y gravant avec le Burin; car s'il est aigre, vous sentirez de la peine & du criquetis en l'y faisant, & s'il est mol, il semble que vous touchez du plomb.

Au lieu qu'étant bon, le Burin y entre sans sentiment de criquetis ni de molesse, mais avec un peu de force & une fermeté pleine & douce, comme quand l'on touche l'or & l'argent en comparaison des autres métaux.

Maniere de faire forger & polir le Cuivre.

IL n'est pas absolument nécessaire à celui qui desire graver de sçavoir faire forger & polir lui-même son cuivre : Mais d'autant que l'on se peut trouver en des lieux où l'on n'en trouveroit que comme les Chaudroniers l'achetent, j'ai trouvé à propos de l'enseigner; & même cela vous peut donner la connoissance pour voir s'il est bien poli afin d'y pouvoir faire une graveure nette.

Quand vous serez assuré de la bonne qualité du cuivre vous donnerez à un Chaudronnier la mesure des grandeur & épaisseur dont vous voudrez la planche.

Une planche de la grandeur que les Ouvriers nomment grande demi-feuille, & qui est d'environ douze pouces d'un côté & neuf de l'autre, doit avoir à peu près l'épaisseur d'une ligne, & à proportion pour les autres grandeurs.

Vous recommanderez de la bien forger & appla-

nir à froid ; car étant ainsi bien forgée, le cuivre en devient beaucoup moins poreux, & cela est de très-grande conséquence.

Ensuite vous prendrez la planche ainsi forgée, & en choisirez le côté le plus uni & le moins pailleux ou gerseux, & la poserez sur un ais en penchant, au bas duquel vous aurez fiché deux petits cloux ou leurs pointes, pour y retenir & arrêter la planche afin qu'elle ne glisse.

Lors pour commencer à la polir, vous prendrez un gros morceau de grés, & de l'eau nette, & la frotterez avec cela bien fermement & également par tout une fois, selon sa longueur, & puis selon sa largeur, en la mouillant de fois à autre, jusques à ce qu'il n'y paroisse plus aucune fosse ni marque ou tache des coups que le marteau y a faits en la forgeant, ni aucuns trous ou paille ou autre sorte d'inégalités ; puis vous la laverez ensorte qu'il n'y demeure rien dessus.

Après cela vous prendrez de la *pierre ponce* bien choisie, & en frotterez ladite planche avec de l'eau comme vous avez fait avec le grés en long & en large, tant & tant de fois & si fermement & également qu'il n'y paroisse plus aucune trace ni raye dudit grés : & enfin la laverez bien.

Derechef vous ferez la même chose encore avec une pierre douce à éguiser, & de l'eau, tant que les traces de la ponce soient toutes perdues : *Ladite pierre douce à éguiser est d'ordinaire de couleur d'ardoise, il s'en trouve aussi de couleur d'olive & de rouge.*

Cela fait, vous laverez si bien votre planche avec de l'eau claire & nette, qu'il n'y demeure aucune poussiere ou ordure dessus.

Alors vous prendrez un charbon de ceux que

vous aurez choisi & brûlé de la façon qui suit : Sçavoir trois ou quatre charbons de saule bien doux, gros & pleins, sans être fendillez, & dont communement les Orfévres se servent à souder : vous en ratisserez bien l'écorce, puis vous les rangerez ensemble dans le feu : vous les couvrirez ensuite d'autres charbons allumez, & de quantité de cendre rouge par dessus, de sorte qu'ils y puissent demeurer sans prendre beaucoup d'air une heure & demie plus ou moins selon la grosseur des charbons, d'autant qu'il faut que le feu les ait atteints jusques au cœur, & qu'il n'y reste aucune vapeur ; c'est pourquoi il vaut mieux les y laisser plus que moins : & lorsque vous jugerez qu'ils sont en état de les ôter du feu, vous mettrez de l'eau commune en quelque vaisseau assez grand pour les contenir tous ; puis vous les retirerez du feu, & en même tems les jetterez tout ardens dans ladite eau pour les y éteindre & laisser refroidir ; il y en a qui se servent d'urine au lieu d'eau, mais pour moi je trouve l'eau assez bonne.

Maintenant pour vous servir de ces charbons à achever d'en polir votre cuivre, vous en choisirez comme dessus, un ou un morceau d'un qui soit assez gros & ferme, & qui se soit bien maintenu au feu sans se fendiller : vous le tiendrez bien avec la main & appuyant une de ses carnes ou angles contre la planche, vous l'en frotterez fermement pour ôter les traits de la pierre ; il n'importe de quel sens pourvû que tous ces traits s'en aillent ; & s'il arrive que le charbon ne fasse que glisser sur le cuivre sans y mordre, c'est signe qu'il n'est pas bon, & il faut en choisir un autre qui ait cette qualité, qu'alors que vous le poussez sur le cuivre avec de l'eau vous l'y sentiez âpre & qu'il le mange en faisant un doux

bruit, & l'ayant tel vous le passerez toûjours d'un même sens sur votre planche tant & tant de fois qu'il ne paroisse plus en tout sur icelle aucune raye, paille ou trous si petits qu'ils soient.

Et si d'avanture (comme il se rencontre assez souvent) le charbon est un peu trop acre ou rude, & qu'il morde le cuivre trop rudement, vous en pourrez choisir un qui soit un peu plus doux, & le repasser avec de l'eau dessus le poliment du premier.

Après avoir fait ce qui se peut avec le charbon, votre planche paroissant bien unie sans rayes profondes ni trous, il faut prendre un outil d'acier bien poli & arrondi ou applati en pointe par les deux bouts en forme d'un cœur, appellé *Brunissoir*. Et ayant frotté la planche avec un peu d'huile d'olive, vous ferez passer le Brunissoir par dessus en appuyant fortement sur le cuivre. La meilleure maniere de *brunir un cuivre* est de ne point passer le Brunissoir sur la longueur ni sur la largeur, mais de biais, c'est-à-dire, diagonalement d'un angle à l'autre, ce qui ôte bien mieux les rayes ou salissures que le charbon y a fait. On brunira ainsi tout le cuivre de maniere qu'il devienne par tout luisant comme une glace de miroir: & si par hazard il y restoit encore après cela quelques rayes, il faut repasser le Brunissoir seulement à cet endroit, en lozange sur cette raye jusqu'à ce qu'elle disparoisse tout à fait.

Les Cuivriers ne brunissent point ordinairement les planches, à moins qu'on ne le leur recommande expressément, & qu'on ne paye quelque chose de plus pour cette façon: c'est pourquoi le Graveur est souvent obligé de le faire en leur place, ce qu'il ne doit pas négliger, autrement les épreuves ou estampes que l'on tireroit après que l'eau forte a mordu, viendroient toutes sales & pleines de rayes.

Une planche de cuivre neuf bien poli & bruni, & tout prête à graver se vend à Paris chez les Cuivriers 55 sols ou tout au plus un écu la livre.

Votre planche étant donc ainsi bien polie & brunie, vous la laverez avec de l'eau nette, & la presenterez devant le feu par l'envers afin qu'il dessèche l'eau qui est restée dessus; étant séche vous l'essuyerez avec un linge bien net; & pour être assûré qu'il n'y ait rien de gras sur icelle, vous y passerez dessus en frottant de la mie de pain bien rassis; ou bien ayant ratissé sur ladite planche du blanc de craye bien doux vous la frotterez plusieurs fois avec un linge blanc, puis vous l'essuyerez bien de sorte qu'il n'y demeure ni pain ni blanc dessus, ni aucune autre ordure.

La planche étant en cet état est prête à y appliquer le Vernis.

L'on peut encore faire ceci pour être assûré que la planche soit bien polie, c'est de l'envoyer à l'Imprimeur de Taille-douce, afin qu'il l'encre de noir par tout comme si elle étoit gravée, & qu'il en tire une épreuve sur du papier blanc: & si le cuivre est bien poli, ledit papier n'en doit avoir perdu sa blancheur; mais après il faut être soigneux de si bien dégraisser ladite planche qu'il n'y reste dessus aucune partie du noir à l'huile de l'Imprimeur ni aucune autre saleté.

Maniere d'appliquer le Vernis dur sur la Planche, & de l'y noircir. Planche premiere.

Votre planche étant parfaitement dégraissée & essuyée comme j'ai dit, vous la mettrez sur un réchaut dans lequel il y ait un peu de feu, & quand elle sera devenue médiocrement chaude vous l'en ôterez, & prendrez dudit Vernis avec un petit bâton ou autre telle chose nette, & en mettrez un petit tas sur le bout d'un de vos doigts, & en touchant légerement la planche plusieurs fois avec ce bout de doigt, vous y appliquerez ledit Vernis le plus également que vous pourrez par petites plaques espacées de distance à peu près égales; comme la figure d'en haut vous représente, sur la planche marquée O; & prenez garde de n'en mettre en l'une guére plus qu'en l'autre, & si votre planche O étoit refroidie, vous la ferez rechauffer comme devant, ayant toûjours soin qu'il n'y vole dessus aucune poudre ou ordure. Cela fait, ayant bien essuyé la partie charnue de la paume de votre main qui repond au petit doigt, vous tapperez de cet endroit sur ladite planche, jusques à ce que toutes ces petites plaques de Vernis, couvrent bien également & uniment toute l'étendue de sa face polie.

Aussi-tôt ce tappement fait, il faut passer encore la même paume de la main sur la planche comme en essuyant ou coulant sur ledit Vernis tapé, afin de le rendre plus uni & plus luisant, & sur tout ayez soin de deux choses; l'une, qu'il y ait très-peu de Vernis sur la planche; l'autre de n'avoir point la main suante, d'autant que l'eau de la sueur s'attache au Vernis, & en sentant le feu elle y fait

en bouillonnant des petits trous lesquels on ne voit presque pas, & si l'on n'y prenoit garde lorsque l'Eau forte feroit son opération sur l'ouvrage que l'on auroit fait, elle la feroit aussi en même tems sur ces petits trous.

REMARQUE.

La maniere d'appliquer & d'étendre le Vernis sur la planche avec la paume de la main, est sujette a plusieurs inconveniens, comme M. Bosse l'a fort bien remarqué : car outre l'incommodité de se brûler la main dans cette opération, ce qu'on ne peut guéres éviter : il arrive encore souvent que la main devient suante, & que cette sueur occasionne de petits trous imperceptibles dans le Vernis, de façon que quand on vient à faire mordre la planche, l'Eau forte entre dans ces trous & y fait des saletés sur le cuivre en plusieurs endroits. Pour donc éviter ces accidens, il faut étendre le Vernis avec un petit tampon de taffetas neuf rempli de cotton, comme on a coutume de faire au Vernis mol.

A l'égard de la façon de noircir le Vernis, elle est la même que celle que M. Bosse enseigne, excepté qu'au lieu d'une chandelle, il vaut mieux se servir d'un bout de flambeau, ou d'une bougie jaune pliée en deux ou en quatre, pour faire une fumée plus épaisse : & au lieu de tenir la planche en l'air avec la main, ce qui est fort embarrassant lorsque le cuivre est grand, & fait qu'on se brûle souvent la main quand le cuivre est petit, on se sert d'un ou de plusieurs petits étaux pour le tenir plus commodement. On peut voir ce que nous dirons à ce sujet à l'article du Vernis mol, cette opéra-

tion étant la même pour les deux sortes de Vernis.

Votre Vernis étant donc ainsi bien uniment étendu sur votre planche, le moyen de le rendre noir, est de prendre une grosse chandelle de bon suif bien allumée & qui ne petille point, & appliquer votre planche le Vernis en dessous, par un de ses coins, contre le mur, comme la figure d'en bas vous représente; en prenant garde que les doigts qui la tiennent ne touchent au Vernis; puis tenant votre chandelle à plomb, vous en appliquerez la flamme contre ledit Vernis, l'approchant tant près que vous voudrez, pourvû que son moucheron ne le touche, & ainsi vous la conduirez par toute l'étendue du Vernis tant de fois qu'il en soit bien noirci, ayant soin de la moucher de tems en tems afin qu'elle laisse mieux aller sa fumée.

Cela fait, il faut faire cuire ou sécher ledit Vernis, comme je vais dire ensuite, & en attendant il vous faut poser votre planche ainsi vernie, en telle sorte qu'il n'y aille point d'ordure dessus.

Maniere de faire sécher ou durcir le Vernis sur la Planche avec le feu. Planche seconde.

IL faut avoir fait bien allumer une quantité de charbons qui ne petillent point, s'il est possible, & en dresser un brasier plat & de la forme de votre planche, mais de plus grande étendue, pour la mettre dessus.

Cette figure vous montre comme vous pouvez faire cela dans une cheminée à l'aide de deux petits chenets pour supporter la planche, & avant que de l'y mettre vous attacherez en haut, comme BCD, une serviette, ou autre telle chose étendue par dessus le feu, pour empêcher qu'aucunes ordures de la cheminée, ne viennent à tomber après sur la planche.

Je vous dirai la maniere de dresser le brasier à cause qu'elle est de conséquence, nonobstant que sans discours, la figure vous en pourroit donner l'intelligence.

Premierement, votre charbon étant allumé de sorte qu'il ne flambe ni ne petille plus, vous l'arrangerez en une forme approchant de celle de votre planche, mais toutefois plus étendue d'environ quatre doigts tout à l'entour ou de chaque côté, mettant le plus de braise aux extrémités, & n'en laissant presque point au milieu.

Votre feu donc étant ainsi accommodé, vous mettrez votre planche O à l'envers sur des pincettes ou autre telle chose, pour la poser avec cela sur les chenets précisément sur le milieu de votre brasier, comme en P, & l'y ayant laissé l'espace du quart d'un demi-quart d'heure ou environ,

B

principalement en Hyver, vous verrez fumer le Vernis : & quand vous jugerez que la fumée en diminuera, vous ôterez la planche de dessus le feu : & avec un petit brin ou bâton de bois dur & pointu, vous l'y toucherez au bord sur le Vernis, & s'il enleve facilement ledit Vernis, en le trouvant encore mol, il faut remettre la planche comme elle étoit sur le feu : & l'y ayant laissée encore un peu, vous la toucherez derechef avec ledit bâton, & s'il n'enleve nettement le Vernis qu'avec un peu de force, il faut ôter à l'instant la planche de dessus le feu, & la laisser refroidir.

Que si le Vernis resiste bien fort au bâton, il faut jetter de l'eau par le derriere de la planche pour la faire refroidir promptement, de peur que sa chaleur ne le rende trop dur & ne le brûle.

Souvenez-vous sur tout, pendant que la planche est sur le feu, d'empêcher qu'il n'aille aucune cendre, ou autre ordure, sur le Vernis, d'autant qu'elle s'y attache & qu'on ne sçauroit après l'en ôter : mais quand il est achevé de durcir il n'y a plus rien à craindre, s'il y en va, vous l'en pourrez ôter avec quelque chose de doux.

Quand le Vernis est ainsi cuit, & qu'il vient avec des taches grisâtres & mattes, on les rend noires & luisantes comme le reste, en frottant le bout du doigt d'un peu de suif ou de mixtion de ci-devant, & tappant après légerement de cela sur lesdites taches ; puis avec la paume de la main, essuyant fermement, de tous sens, lesdits endroits plusieurs fois.

Maniere de s'apprêter pour deſſiner, contretirer ou calquer ſon deſſein ſur la planche vernie.

IL y a deux moyens de marquer ce qu'on veut faire ſur la planche vernie de Vernis dur.

Le premier eſt d'avoir de très-bonne ſanguine bien douce & bien graſſe ; mais il eſt très-difficile d'en trouver de ſi excellente qu'elle ne ſoit ſujette à faire des rayes ſur le Vernis ; c'eſt pourquoi je ne m'arrêterai point à cette maniere, & je trouve à propos de ne s'en ſervir que par néceſſité, comme lorſqu'ayant calqué ſon deſſein ainſi que je vais dire enſuite, on y veut changer ou l'on a oublié d'y calquer quelque choſe : je ne dirai donc que le ſecond moyen, qui eſt de faire & arrêter bien correctement au crayon, à la plume, ou au pinceau votre deſſein ſur du bon papier, & en rougir après le derriere avec de la poudre de bonne ſanguine, en l'étendant deſſus & la frottant avec un petit linge, enſorte qu'il ſoit bien également rouge partout : alors ayant ôté ladite poudre de deſſus, vous paſſerez par-deſſus ledit papier rougi ſept ou huit fois la paume de votre main, afin que la poudre de ladite ſanguine s'y attache bien, & par ainſi ne puiſſe barbouiller le verni ; & ſi d'avanture vous étiez obligé d'huiler votre deſſein, comme il arrive ſouvent qu'il eſt à droite, & par conſéquent y étant gravé il viendroit à gauche à l'impreſſion ; ou bien que vous ne voudriez pas le gâter de ſanguine par le derriere, vous prendrez un papier aſſez fin de la grandeur de votre deſſein, & le frotterez de

sanguine d'un côté, comme j'ai dit ci-devant; & appliquerez le côté rougi sur votre planche contre le verni; puis y mettrez votre dessein par-dessus & l'attacherez sur ladite planche & papier rougi, de sorte que rien n'en puisse varier ni se remuer séparément en aucune façon: & pour ce faire, vous les ferez tenir ensemble avec de la cire mole ou d'Espagne, ou autre chose semblable.

Le moyen de connoître les bonnes Eguilles pour en faire des outils, & de les emmancher pour être propres à graver.

Vous prendrez des *Eguilles cassées* de plusieurs grosseurs, & en choisirez de celles qui se rompent net sans se courber aucunement & dont le grain est fin: vous aurez de petits bâtons ronds & de la longueur d'un demi pied & gros comme des grosses plumes à écrire ou plus grosses pour le meilleur, d'un bois ferme & non sujet à éclater, aux bouts desquels vous ferez entrer de ces éguilles que vous aurez choisies, ensorte qu'elles sortent hors dudit bâton de la longueur approchant comme vous allez voir en une figure qui suit, & quand vous en aurez emmanché de trois ou quatre grosseurs, vous les aiguiserez comme je vais dire.

Forme qu'il faut donner aux bouts des Eguilles, & la maniere de les aiguiser.
Planche Troisiéme.

IL faut avoir de deux sortes *d'outils* pour graver sur le Vernis, l'un que je nomme *Pointe*, l'autre *Echoppe* ; vous voyez en la figure d'enhaut de la planche vis-à-vis la représentation des pointes, & en celle d'enbas celles des échoppes.

Ayant emmanché des éguilles de plusieurs grosseurs, comme ces figures vous montreront, vous réserverez les grosses pour faire des Echoppes, & les déliées & moyennes pour des Pointes.

Pour les pointuës vous en éguiserez trois ou quatre de différente grosseur, & pointuës quasi à l'ordinaire des éguilles à coudre, à la réserve des grosses, dont le bout doit être éguisé plus à coup ; j'ai dans la figure d'enhaut tâché de les représenter de la sorte que je veux dire.

Puis vous en aiguiserez deux ou trois encore de différente grosseur, ensorte que la pointe soit plate ou en biseau, & même quasi en forme d'une échoppe d'Orphévre, ou de la face d'un burin, comme je l'ai représenté en la figure d'enbas. Vous vous souviendrez qu'il faut pour les aiguiser être fourni d'une pierre à huile qui ne morde pas trop fort, afin qu'elle fasse un tranchant bien vif ; car quand ladite pierre est rude & qu'elle mange trop fort, elle ne mange pas nettement, & il y demeure des ébarbures autour desdites pointes, qui sont extrêmement préjudiciables en gravant sur le Vernis : surtout il faut que les éguilles pointuës soient aiguisées

en pointe bien arrondie, afin qu'elles aillent & viennent facilement & coulamment de tous sens sur sur le cuivre & verni : car si elles ne sont ainsi vous sentirez bien qu'elles n'iront pas toûjours de la sorte sur votre verni, & vous aurez de la peine à les y conduire à votre volonté : & pour les Echoppes, à celles que vous voudrez qui fassent de gros traits, vous ne ferez pas l'ovale ou face biselée fort longue.

Et si en travaillant sur le cuivre, vous sentiez qu'ayant un peu travaillé, vos Pointes ou Echopes n'y mordent pas vivement & nettement, sachez que la trempe desdites éguilles n'en vaut rien pour cet ouvrage, & ne vous en servez pas, car il vous les faudroit aiguiser à chaque trait que vous en feriez.

Il reste à vous dire la maniere d'aiguiser votre pointe à calquer pour contretirer vos desseins sur le vernis.

Prenez une de vos moyennes pointes, & l'accommodez sur la pierre à aiguiser ensorte qu'elle coule de tous côtés sur le papier, & qu'elle ne l'écorche point ; car vous jugez bien qu'étant par trop pointuë, en venant à la tourner d'un côté ou d'autre sur le papier, suivant les contours qui composent votre dessein, elle ne manqueroit pas de l'écorcher ; c'est pourquoi vous ferez ensorte qu'elle soit un peu émoussée & polie pour couler de tous sens doucement & librement, sans grater, écorcher, ni trancher le papier en appuyant dessus assez fort.

J'ai mis ci-devant en la figure d'enbas la forme d'un gros pinceau fait de poil de gris marqué A, dont vous avez besoin d'être fourni pour vous servir d'époussete, pour ôter de dessus votre vernis ce qui en sort lorsque vous graverez, & même les ordu-

res qui y peuvent être tombées deſſus ; cela ſe peut bien faire avec la barbe ou aîleron d'une plume, mais un tel pinceau me ſemble meilleur.

Maniere de contretirer ou calquer le deſſein ſur le Vernis.

JE vous ai dit ci-devant la méthode d'appliquer & arrêter fermement ſur votre planche *le deſſein* que vous y voulez graver, & voici la maniere de le contretirer ou calquer.

Votre deſſein étant arrêté bien fixe ſur la planche, vous prendrez une pointe à calquer & la paſſerez ſur tous les contours des figures qui le compoſent, en l'appuyant aſſez fort & également, ſurtout quand il y a deux papiers ; car ſi votre deſſein eſt rougi par derriere, il ne faut pas appuyer ſi fort que s'il y a deux papiers, ſoit que l'un ſoit huilé ou non ; mais ſi le deſſein n'eſt pas rougi par derriere, & que le rouge ſoit ſur un autre papier, ce ſont deux papiers que vous avez ſous votre pointe, & par conſéquent il vous faut appuyer une fois plus fort que s'il n'y en avoit qu'un, à ſçavoir le deſſein rougi par derriere. Cela fait vous devez ſçavoir que tous les contours de votre deſſein ſur leſquels vous aurez paſſé ainſi votre pointe, ſeront marqués, empreints, ou calqués ſur le vernis de la planche.

Après cela ſi votre deſſein eſt rougi par le derriere vous l'ôterez en l'enlevant adroitement & proprement de deſſus la planche ſans qu'il la frotte aucunement ; & ſi vous avez rougi un autre papier, vous ôterez premierement votre deſſein & enſuite enleverez comme j'ai dit le papier rougi, & ayant

découvert le vernis, vous taperez sur ce qu'il y a de tracé de rouge avec le gras de la paume de votre main à plomb, & en tapant vous essuyerez bien de tems en tems à quelque linge net le rouge qui pourra s'être attaché à votre main afin de n'en transporter point d'un endroit à l'autre de votre planche ; & ayant ainsi tapé partout, vous verrez que vos contours qui étoient rouges deviendront de couleur blanchâtre, & seront par ce moyen attachés fermement au vernis.

Vous prendrez ensuite ce gros pinceau de poil de gris dont j'ai parlé ci-devant, ou bien une barbe ou aîleron de plume, & la passerez partout sur ledit vernis, en essuyant ou balayant, ensorte qu'il n'y reste aucune ordure ; & pour travailler, le meilleur est de poser la planche sur un pupiltre ou autre telle chose.

Moyen de conserver le Vernis sur la planche lorsqu'on y veut graver.

Votre planche étant sur un pupiltre ou chose semblable, vous lui mettrez sur le vernis une feuille du plus doux papier ; & sur cette feuille vous en mettrez une autre de papier gris ou blanc : ces papiers sont pour appuyer la main en travaillant & empêcher qu'elle ne touche au vernis, & quand il s'agit de tirer des lignes droites, pour poser la régle en partie sur lesdits papiers, afin qu'elle ne touche point non plus au vernis.

Surtout il faut bien prendre garde à n'enfermer aucune ordure entre ces papiers & la planche, car vous jugez que s'il s'y étoit engagé de la poussière,

du gravier ou autre telle chose, en s'appuyant sur ces papiers & en les tournant ou retournant sur ledit vernis aux occasions, cela ne manqueroit pas d'y faire des rayes & des trous, & si c'étoit du suif ou autre chose grasse, elle s'attacheroit au vernis, & qui pis est, elle entreroit dans les traits & hachûres que vous auriez faites ; c'est pourquoi il y faut bien prendre garde. Je n'ai pas daigné faire une figure de cela, ne l'ayant jugé nécessaire, outre qu'ailleurs j'ai représenté dans une planche qui se voit publiquement, deux Graveurs qui travaillent, l'un à l'Eau forte, & l'autre au Burin.

Maniere de graver sur le Vernis.

VOus avez à considérer en la Gravûre plusieurs choses : sçavoir que vous devez faire plusieurs lignes & hachûres de diverses grosseurs droites & courbes ; ainsi vous jugez bien que pour en faire de bien déliées, il se faut servir d'une pointe déliée, & pour d'autres plus grosses, d'une pointe plus grosse, & ainsi des autres : mais il est nécessaire de faire cette observation, que d'une grosse éguille aiguisée en pointe courte, il est difficile de faire un gros trait autrement que par trois voyes.

La premiere en appuyant bien fort, & la pointe étant courte & grosse elle se fait un plus large passage : mais si vous considerez bien cette maniere, le trait n'en sçauroit venir bien net, d'autant que le rond de la pointe ne tranche pas le vernis, mais l'entraîne en bavochant.

La seconde maniere est en faisant plusieurs traits extrêmement près les uns des autres, & en grossissant à plusieurs reprises, mais cela est trop long & difficile.

Et la troisiéme, de faire un trait moyennement gros & y laisser long-tems l'eau forte dessus : mais il y a là-dessus à dire, comme je ferai voir en son lieu.

Or par l'expérience que j'en fais tous les jours, je trouve que les échopes sont plus propres à faire de gros traits, que ne sont les pointes, à cause qu'elles tranchent par leurs côtés, ce que les pointes ne font pas ; & après que je vous aurai dit le moyen de manier les pointes pour les choses auxquelles elles sont propres, je vous dirai la maniere aussi de manier les échopes aux endroits auxquels elles sont préférables aux pointes ; par où vous jugerez que c'est un moyen de faire ces gros traits assez nets.

REMARQUE.

Il y auroit beaucoup de choses à ajouter à ce que dit M. Bosse dans cet article & dans les suivans, au sujet des pointes & échoppes, & de l'usage qu'on en doit faire, suivant la nature des différens ouvrages que l'on a à traiter : mais comme cela obligeroit d'interrompre souvent le discours par des notes ou des remarques, & que d'ailleurs cette maniere de graver au vernis dur, dont nous parlons ici, n'est plus d'usage ; on a jugé à propos de réserver tout ce que l'on avoit à dire là-dessus, pour l'insérer dans la seconde partie, qui traite de la Gravûre au vernis mol, où l'on a traité à fond cette matiere : c'est pourquoi nous y renvoyons le Lecteur.

Maniere de gouverner les Pointes sur la Planche. Planche quatriéme.

Vous jugez bien par ce que j'ai dit ci-devant, qu'il faut que vos pointes à graver soient aiguisées bien rondement, afin qu'elles tournent librement sur le cuivre, & surtout qu'elles ayent leurs pointes fort vives, afin de trancher net le vernis & le cuivre en tous sens, & si vous sentez que votre pointe n'aille pas ainsi librement de tout sens, elle n'est pas aiguisée rondement.

Or si vous avez à faire des lignes ou hachûres de grosseur égale d'un bout à l'autre, soit droites, soit courbes, comme les deux lignes A B, figure d'enhaut, vous representent, le sens naturel vous dit qu'il faut appuyer votre pointe toujours d'une mê-me force en toute leur longueur.

Si vous en voulez faire une de grosseur inégale en sa longueur, comme les deux marquées a b, vous jugez bien qu'il faut appuyer plus fort en commençant à a, & toujours moins en approchant de b, en allégeant ou soulageant la main continuellement d'un bout à l'autre, selon que vous désirez qu'elles soient de grosseur inégale en toute leur longueur.

Et si vous en voulez faire comme les deux marquées *a b* vous representent, & dont le plus gros est vers G, il faut commencer fort légerement du côté *a*, puis au rebours des autres, aller appuyant de plus en plus jusqu'à G, & faisant depuis G, jusqu'à *b* comme vous avez fait en faisant la figure a b, vous ferez les traits gros & déliés comme ladite figure *a b*, vous represente.

Ce que j'ai dit fur ces trois fortes de traits qui peuvent être fix fortes de lignes, fuffit pour toutes les formes de hachûres qui fe peuvent rencontrer en ombrant votre deffein tel qu'il puiffe être; car vous voyez bien que la ligne droite A B, & fon adjointe qui eft courbe, font d'égale groffeur d'un bout à l'autre, & que la courbe comprend en elle toutes fortes de courbures généralement, & pour les deux autres, la différence n'eft qu'en leurs inégales groffeurs.

Et pour montrer que le nombre des hachûres qu'il convient faire en la gravûre, n'eft qu'une réïtération de l'une ou de l'autre de ces fortes de lignes, je les ai voulu répéter chacune plufieurs fois, aux figures *m n*, *o p*, *q g r*, & pour faire voir de plus que quand il convient croifer ou contre-hacher les premiers traits ou hachûres, ce n'eft toujours auffi que réïtérer la même chofe, j'ai fait ces trois fortes de hachûres croifées, fçavoir, *t*, *e*, *u*, pour les endroits où il s'agit de faire des hachûres droites ou courbes d'égale groffeur, & d'en faire qui diminuent par un bout; & quand elles doivent diminuer par les deux bouts; & quelque nombre qu'on y en mette pour repréfenter jufqu'à une nuit, vous voyez que ce n'eft toujours qu'une répétition de l'une defdites lignes.

Et fi vous défirez que votre gravûre approche de celle du Burin, il faut appuyer bien fort aux endroits ou vos hachûres doivent être groffes, & par la même raifon appuyer peu aux endroits où elles doivent être déliés; car vous jugez bien qu'alors votre ouvrage fera fait fur le cuivre verni, & que quand vous y appliquerez l'Eau forte deffus, elle creufera bien plus promptement & plus vivement aux traits ou hachûres où vous aurez fort appuyé vos pointes,

qu'aux autres où vous n'aurez quafi fait qu'enlever le vernis, joint qu'il y faut encore aider comme je dirai ci-après en traitant du creufement de l'Eau forte ; & par ce moyen votre ouvrage fe trouvera fait fuivant votre intention.

Davantage, après que vous avez gravé d'une pointe déliée, fi vous défirez d'en groffir encore le trait, il faut que vous y repaffiez après une autre pointe courte & groffe fuivant la groffeur dont vous le voulez faire, & avec cette autre pointe renfoncer fermement ès plus gros endroits des hachûres, tant de celles des pointes, que principalement de celles que vous aurez faites avec des échopes, & par ce moyen les planches imprimeront beaucoup.

Il refte à traiter du moyen de s'aider des outils aiguifés en forme d'échopes, lefquels fervent quand on veut élargir ou regroffir les hachûres ou traits, ou en faire de fi gros que l'on foit contraint d'abandonner les pointes, ce qu'il ne faut neanmoins pas faire qu'à une grande extrémité, car les pointes entrent bien plus vivement dans le cuivre que ne font lefdites échopes ; toutefois l'exceffive groffeur des traits qu'il vous convient faire fuivant les occafions, vous oblige fouvent à vous fervir d'échopes, & tout ce qu'il y a à faire, comme j'ai dit ci-devant, c'eft qu'après avoir fait de ces gros traits avec lefdites échopes, il vous faut prendre une de vos groffes pointes aiguifée court & rondement, & avec elle repaffer dans le milieu defdits gros traits très-fermement, & principalement aux endroits les plus larges.

Maniere de faire de gros traits avec les Echoppes, & le moyen de les tenir & manier sur la Planche vernie. Planche cinquiéme.

Vous avez à considerer en la figure qui suit l'une de vos échopes comme une plume à écrire, dont l'ovale A B C D seroit l'ouverture, & la partie proche de C seroit le bout qui écrit: & quant à la maniere de tenir ladite échope, elle est semblable à celle de la plume, à la réserve qu'au lieu que la taille ou ouverture de la plume est tournée vers le creux de la main, l'ovale ou face de l'échope est d'ordinaire tournée vers le pouce, comme la figure III. vous montre : ce n'est pas que l'on ne la puisse tourner & manier d'un autre sens, & par exemple que l'ovale ou biselure sera tournée vers le maître doigt, comme la figure IV. vous represente ; mais pour moi je trouve que la premiere maniere est bien plus commode, & qu'on a bien plus de force pour appuyer fermement.

Maintenant pour vous montrer le moyen de faire des traits gros & profonds, & comme ladite échoppe est propre à cela, considerez les deux figures I. & II. que j'ai faites beaucoup plus grand que nature, afin d'y mieux appercevoir ce que j'ai à dire là-dessus.

Premierement, vous voyez que la figure ABCD est la face ou l'ovale de votre échope : or si vous pouviez enfoncer le bout de votre échope dans le cuivre jusqu'à la ligne D B, qui est le plus renflé de son ovale, vous auriez fait un trait de la largeur que D B, contient de longueur, & qui dans le mi-

lieu seroit creux ou profond de la longueur de O C, & si vous n'enfonciez pas votre échope si fort dans le cuivre ; vous ferez un trait large & profond comme la seconde figure *b o d c*, vous represente.

Par ce moyen vous voyez qu'en appuyant fort peu, votre trait sera moins profond & conséquemment plus large, comme l'exemple des traits que la main du milieu, figure III, a faits, lesquels sont marqués *r n s*, où vous voyez qu'ayant commencé légerement par *r*, appuyé de plus en plus jusqu'à *n*, & depuis *n*, en sortant & allégeant la main jusqu'à *s*, vous ferez un trait pareil à *r n s*, & ainsi des autres : la difficulté de faire voir un ovale en si petit, m'a obligé de representer l'échope entre les doigts des deux mains beaucoup plus grosse qu'elle ne doit être, à sçavoir de la même grosseur du bâton auquel elle doit être emmanchée ; pour celle d'enbas figure IV. la face de l'échope étant tournée du côté du maître doigt, il faut commencer les traits ou hachûres par *m*, & les finir en *n*, de la même force & allégement qu'à l'autre.

Et lorsque l'on veut rendre les entrées & sorties de ces hachûres plus déliées, il ne faut qu'avec une pointe reprendre les bouts de ces grosses hachûres, comme aux deux traits de la figure V. en appuyant un peu comme à *q*, & allégeant toujours de-là jusqu'à la sortie *p*, & ainsi de quelque côté que vous ayez à les reprendre, & pour plus grande commodité, il faut en travaillant tourner votre planche, afin de l'avoir bien à votre main.

Il y a quelques ouvriers qui ayant gravé avec la pointe, viennent à y rentrer ou repasser avec l'échope, afin de regrossir les traits aux endroits nécessaires, ce que j'ai pratiqué autrefois ; mais à present je trouve que le meilleur est de les faire pre-

mierement avec l'échope, puis les reprendre ainſi que je viens de dire, d'autant que la pointe travaille plus facilement dans la trace de l'échope, que l'échope ne fait dans la trace de la pointe, & les traits en ſont bien plus nets.

Ceux qui ſçavent s'aider du Burin en peuvent regroſſir leſdites hachûres après avoir fait creuſer l'ouvrage à l'Eau forte, plûtôt que par le moyen ſuſdit, & elles en ſeront bien plus nettes.

Je crois avoir aſſez expliqué le moyen de gouverner les pointes & échopes ; toutefois je vous dirai encore ceci en paſſant, afin de ne rien oublier ſi je puis ; c'eſt que vous devez en gravant tenir vos pointes & échopes le plus à plomb ou droites ſur votre planche que vous pourrez, & vous accoûtumer à les pouſſer hardiment, afin que les hachûres en ſoient plus nettes & plus fermes, & pour cet effet il ne faut jamais travailler deſdits outils qu'ils ne ſoient bien aiguiſés, & ſi bons qu'ils puiſſent être, il les faut aiguiſer aſſez ſouvent.

De plus je vous avertis de travailler vos douceurs qui approchent de la partie illuminée & tous les lointains, avec des pointes bien déliées, & les y appuyer peu, mais les enfoncer fermement aux endroits qui doivent être ſenſibles, comme les ombres, afin qu'on puiſſe couvrir (comme il ſera dit ci-après) une grande partie des douceurs & du lointain tout d'un coup ; car vous ſçavez bien que les pointes qui ont fait les hachûres qui approchent du jour ou de la partie éclairée, ont fort peut atteint le cuivre, & ſi peu qu'elles n'ont quaſi emporté que le verni ; tellement qu'en appliquant l'Eau forte deſſus, elle y mordra ou creuſera moins fort de beaucoup, que ſur celles où vous aurez appuyé fortement, de ſorte qu'ayant couvert d'un coup

tout

A L'Eau Forte et au Burin.

tout le lointain, ces endroits ainsi fermement touchés paroitront plus forts que les autres ; en cela consiste une des principales adresses de l'art de la Gravûre à l'Eau forte.

Et afin de vous le faire mieux entendre, si vous aviez travaillé une place de lointain avec une même pointe, & appuyé par tout également, tant sur le jour ou illuminé qu'en l'ombre ; vous jugez bien que venant à couvrir le tout ensemble après que l'eau forte y aura passé, l'ouvrage ne pourroit être que d'une même force partout ; & ainsi des douceurs que l'on désireroit observer aux hachûres, ce qui ne seroit nullement bien.

Or je vous dis derechef d'avoir soin de tems en tems de prendre votre gros pinceau, ou au défaut d'icelui une barbe de plume, & d'en époufseter ou balayer les raclures du vernis & du cuivre que vos pointes enlevent en gravant, afin qu'il ne s'en attache point dans vos hachûres, car cela pourroit faire des rayes sur le vernis en remuant le papier que vous avez mis dessus pour le conserver, en vous appuyant, & aussi que le poil de votre pinceau ne touche à rien de sale ni de gras ; & cela soit dit pour la derniere fois

Maniere pour mettre la planche en état de recevoir l'eau forte.

Votre planche étant toute gravée, prenez bien garde qu'il ne soit rien demeuré dans les hachûres; si d'avanture il y a quelques faux traits ou rayes, ou autres telles choses que vous ne vouliez pas que l'Eau forte creuse, comme encore les bords de la planche qui ne sont pas d'ordinaire bien vernis partout, quand il n'y auroit que ce qui s'y peut être fait en maniant la planche pour la noircir & en cuisant le vernis, lorsque l'on y touche avec le morceau de bois pointu pour voir s'il est cuit, vous le couvrirez tout comme je vais dire.

Il vous faut faire chauffer & fondre la composition ou mixtion du suif & huile que vous avez faite ci-devant, puis en prendre avec un pinceau gros ou menu, à proportion des endroits que vous voulez couvrir; & en appliquer assez épais, sur ce que vous ne désirez pas que l'eau forte touche.

Cela fait, vous prendrez une brosse de poil de porc ou autre telle chose, & l'ayant trempée dans ladite mixtion en frotterez l'envers ou derriere de votre planche, afin que l'eau forte ne morde point sur ce derriere; ce qui ne feroit pas tant de tort à ladite planche, qu'à l'eau forte qui s'affoibliroit par ce moyen.

Surtout prenez garde que votre mixtion ne soit point trop liquide; car cela étant, lorsque l'on vient à verser l'eau forte sur la planche, elle la fait couler & quitter le lieu où elle étoit appliquée: c'est pourquoi il faut qu'elle soit comme j'ai dit,

A L'EAU FORTE ET AU BURIN.

composée de suif & d'huile proportionné de sorte que lorsque vous l'avez appliquée, elle se fige un peu fermement.

Pour moi, quand j'en couvre & qu'elle se refroidit, j'en mets de tems en tems un peu sur le dessus de ma main gauche, principalement en hyver, d'autant que la chaleur de la main l'entretient toûjours à demie fonduë, ce qui me semble plus commode que de faire toujours fondre ladite mixtion dans le vaisseau qui la contient.

Je n'oublierai pas de vous dire ce qui m'est arrivé plusieurs fois & principalement au vernis mol, qu'en appliquant l'eau forte dessus, elle enlevoit tout le vernis en un moment, & ayant tâché de découvrir la cause de cet accident; il m'arriva un jour qu'il faisoit un froid humide, qu'après avoir travaillé, je trouvai en levant ma planche de dessus ma table, qu'elle étoit toute mouillée par le derriere, comme pourroit être un plat qui a servi à couvrir un pot qui bout; cela me fit penser qu'il pourroit bien y avoir entre le vernis & le cuivre quelque humidité, ce qui m'obligea à en faire une épreuve, qui fut de travailler sur deux planches vernies l'une comme l'autre, & avant que d'y appliquer l'eau forte, je présentai l'une desdites planches au feu pour en dissiper l'humidité en cas qu'il y en eut, & cela me réussit fort bien; mais de l'autre que je n'y présentai point, le verni se leva ainsi que j'avois jugé; c'est pourquoi principalement en hyver, il faut en faisant creuser à l'eau forte, présenter de tems en tems les planches au feu, pour en faire évaporer l'humidité, surtout lorsqu'on y remet l'eau forte, cela étant de très-grande importance.

Il y a aussi une chose difficile à prévoir, mais le

bon est qu'elle n'arrive que rarement, c'est que le cuivre est quelquefois gras de sa nature en des endroits, ce qui fait que le vernis ne s'y attache pas, quoiqu'il semble y être attaché, & l'on ne reconnoît cela qu'alors que l'on y applique l'eau forte; car on ne l'a pas jetté sept ou huit fois dessus qu'aux endroits gras où l'on a gravé, la couleur du cuivre en paroît plus rouge qu'aux autres lieux où le cuivre n'est pas gras, & il arrive qu'en ces endroits-là le vernis est sujet à éclater : je n'ai trouvé autre remede à cela, que d'achever à faire creuser la planche avec d'autre eau forte, faite avec de bon vinaigre distillé : cet accident m'est arrivé trois ou quatre fois en dix ou douze ans. La premiere fois que j'apperçus mon vernis s'éclater, mon ouvrage étoit à demi creusée à l'eau forte, je crus que la faute venoit de mon eau forte qui pouvoit être trop mêlée de vieille, & de plus que de la derniere que j'avois faite le vinaigre étoit trop coloré ; cela m'obligea pour tâcher de sauver mon ouvrage de ce naufrage, de bien laver ma planche d'eau commune bien nette, puis la faire bien sécher de loin au feu ; & ayant fait de l'eau forte avec du vinaigre distillé, j'achevai deux jours après, de faire creuser ma planche. J'ai bien voulu vous donner ce petit avis, afin de vous en servir au besoin, en cas que cela vienne à vous arriver.

Je vais dire ensuite le moyen de faire une espece de machine pour tenir la planche en état d'y verser l'eau forte, ce qui n'empêchera pas que qui voudra n'en fasse faire d'une autre façon suivant son désir.

Machine qu'il est nécessaire d'avoir, pour commodément tenir la planche en état d'y jetter l'eau forte dessus. Planche sixiéme.

PRemierement pour ceux qui désireront être passablement fournis d'ustenciles, cette figure leur fait voir que la piece marquée A, est une auge de bois, d'une seule piece d'environ quatre pouces de haut, & d'environ six pouces de large, sous cette auge il y a une terrine plombée, ou de grez marquée B, dans laquelle on met l'eau forte, pour la prendre & l'aller de-là jetter sur la planche : au fonds de ladite auge il y a un trou vis-à-vis de A, par où l'eau forte retombe dans ladite terrine ; M N O P, est un ais entouré par le haut & par les deux côtés, d'un rebord d'environ deux pouces, pour empêcher qu'en jettant l'eau forte elle ne se perde ; ledit ais est appuyé en penchant contre un mur ou autre corps, & entre dans l'ouverture de l'auge en telle sorte, que l'eau forte que l'on jette sur la planche qui est sur cet ais, retombe dans l'auge, & de-là par le trou qui est au lieu le plus penchant du fond de ladite auge dans la terrine B, qui est dessous : C, est la planche qui est soutenue par deux chevilles de bois laquelle est posée à plat sur ledit ais : vous serez averti que l'ais, ces chevilles & l'auge doivent être poissés ou godronnés ou bien imprimés épais de couleur broyée avec de l'huile de noix bien grasse, afin de résister à l'eau forte : Q, est un pot de grez ou de fayance ou autre semblable, avec lequel on prend de l'eau forte dans la terrine marquée B, que l'on jette sur toute la plan-

che marquée C, comme la figure vous représente; n'ayant pas si-tôt versé ladite eau, qu'il faut en reprendre dans ladite terrine, & reverser ainsi toujours continuellement sur ladite planche, jusqu'à un certain tems.

J'ai mis sous ladite terrine, la figure d'un gros ais ou planche pour la soulever plus haut, ce qui n'est pas fait sans sujet, d'autant qu'ayant fait faire les pieds de l'auge d'une hauteur commode pour faire ensorte que celui qui verseroit fût assis, & ayant reconnu que ladite terrine étant éloignée de l'auge, & l'eau forte venant à y tomber de trop haut, elle rejaillissoit hors d'elle, & de plus se rendoit presque toute en mousse, comme l'eau battuë avec le savon: cela m'a obligé d'élever plus haut ladite terrine, & le plus qu'elle le peut être est le mieux; & pour cet effet il se peut faire différentes sortes de machines toutes simples & aisées à concevoir.

Nous allons voir l'ordre qu'il faut tenir pour commencer à verser l'eau forte sur la planche, & la maniere d'y couvrir suivant les tems ou occasions, avec la composition ou mixtion de suif & d'huile, les douceurs & éloignemens requis.

Ordre qu'il faut tenir pour verser l'eau forte sur la planche, & couvrir avec la mixtion de suif & d'huile, les douceurs & éloignemens. Planche septiéme, & huitiéme.

VOus avez vû la façon d'accommoder la planche pour recevoir l'eau forte, & il reste à suivre par ordre les tems de l'y verser par reprises ; car en plusieurs ouvrages il faut jetter ladite eau forte à diverses fois, pour les raisons ci-après déduites.

Ayant mis une suffisante quantité d'eau forte dans la terrine, vous en puiserez avec le pot de grez ou semblable, & la jetterez sur votre planche par le plus haut endroit, ensorte qu'elle se puisse toujours répandre bien également sur toute son étendue, & sans que le pot touche contre : & quand vous aurez versé comme cela huit ou dix fois le petit pot plein d'eau forte sur vôtre planche en la position de la Planche précédente, il la faut tourner d'un autre sens qu'elle n'étoit, par exemple comme elle est representée en la figure d'enhaut de la *Planche septiéme*, puis verser encore dix ou douze fois ainsi que dessus : & après la tourner encore comme en la figure d'enbas, & y jetter de même encore de l'eau forte huit ou dix fois ; & verser de l'eau forte ainsi par reprises durant un demi quart d'heure, plus ou moins, suivant la force de l'eau ou l'acreté du cuivre : car si le cuivre est aigre, il y faut verser de l'eau moins de tems, & s'il est doux, on y restera plus longtems ; & comme vous ne pouvez pas sçavoir bien

certainement la force de votre eau forte ni la qualité précise de votre cuivre, je vais dire un moyen de les reconnoître, afin de vous y gouverner selon la force ou la délicatesse que vous avez intention de donner à l'ouvrage : car il se rencontre que l'on fait souvent des planches où le labeur demande une bien plus grande force ou tendresse qu'en d'autres. Mais aussi il y a communément des ouvrages qui ne requiérent pas des traits plus gros & plus fermes, ni plus délicats ou plus doux que ceux à peu près de la planche du frontispice de ce Livre, ou que ceux qui seroient au double plus grandes : & pour connoître la nature de votre cuivre, & la force de l'eau forte afin de les faire réussir à cette sorte d'ouvrage, vous verserez à la premiere fois, comme il est dit ci-dessus la moitié d'un demi quart d'heure, puis vous ôterez la planche, & y jetterez promptement dessus d'assez haut, abondamment d'eau commune & nette, pour la laver, en sorte qu'il n'y reste point d'eau forte dessus ; car si elle n'étoit pas bien lavée, quand vous l'auriez fait sécher, le verni paroîtroit tout vert, & vous empêcheroit de voir l'ouvrage ; après vous présenterez ladite planche devant un feu clair, ensorte que sans fondre la mixtion qui pourroit y être, le feu desséche l'eau commune qui sera dessus : cela fait vous prendrez un petit morceau de charbon avec lequel vous frotterez sur votre vernis en quelque endroit où il y ait des traits ou hachûres douces ; & si vous trouvez que l'eau forte ait assez creusé les douceurs, mettez fondre la Mixtion, & après avoir posé votre planche sur un chevalet de peintre, ou autre telle chose, prenez de ladite mixtion avec un pinceau propre à couvrir les lointains & autres hachûres que vous désirez être tendres &

douces, comme si vous vouliez peindre, & en mettez sur les endroits que vous ne voulez plus faire creuser, & sur l'endroit que vous avez découvert avec le charbon, & vous souvenez qu'il faut mettre toujours assez épais de cette mixtion, sur ce que vous désirez couvrir : car il ne suffiroit pas encore que le pinceau fût gras, de frotter par-dessus les hâchûres : mais il faut couvrir comme quand on peint, en chargeant de couleur, afin que la mixtion entre dans les traits ; & ce sera à cette premiere fois que vous couvrirez les traits & hachûres plus douces & tendres.

Après avoir, si c'est en hyver, présenté un peu votre planche au feu, pour en chasser toute l'humidité, vous la remettrez sur votre ais, & rejetterez de l'eau forte dessus comme auparavant, durant environ une demie heure, en retournant ladite planche aussi de tems en tems, comme il est dit ci-devant : cela fait, vous la laverez encore d'eau commune, & la sécherez au feu comme ci-devant, sans faire couler la mixtion (c'est ce dont il se faut bien donner garde) car votre besogne courroit risque d'être gâtée.

Puis votre planche étant séchée, vous la remettrez derechef sur le chevalet, & ferez fondre la susdite mixtion, & en couvrirez les hachûres & lointains qui suivent après les plus foibles que vous avez ci-devant couvertes.

J'ai trouvé à propos de faire une planche de plusieurs & diverses douceurs, afin de mieux faire entendre l'ordre qu'il faut tenir à les couvrir de tems en tems, à ceux qui ne sont pas si avancés dans la connoissance de cet Art. *Voyez la Planche huitiéme.*

Vous considérerez donc que ce n'a pas été sans sujet, qu'en disant la maniere de manier vos poin-

tes & échopes, j'ai toujours dit qu'il falloit appuyer ferme où l'on désiroit que les traits fussent gros, & soulager ou alléger la main en approchant des bouts du trait, & si ledit trait y doit être délié, ce qui aide extrêmement à l'Eau forte : par exemple si vous avez couvert de mixtion à la premiere fois, la partie que la ligne A B C D, contient ou enclôt, qui fait une maniere d'ovale, & qu'à la seconde fois vous ayez couvert l'espace qui est entre la ligne A B C, & la ligne E O F, & que vous ayez laissé creuser l'Eau forte à chacun durant ledit tems, vous jugez bien que cela doit faire approchant de ce que vous désirez : J'ai mis au haut de cette planche la forme d'un bras de femme, afin de vous faire voir à peu près par la ligne ponctuée *a b c d*, & par l'autre qui approche plus de l'ombre, comme je couvre d'ordinaire le délié des hachûres à deux reprises, suivant les occasions, quoiqu'à celle-ci il suffiroit d'une.

J'ai voulu mettre aussi enbas à côté quatre petits morceaux de terrasse, l'un marqué *m m m*, le premier couvert, ensuite celui *n n n*, puis celui *o o o*, ne restant que *p*, qui est le plus creux & brun.

Mais quelqu'un pourra dire, il semble que si l'on avoit fait les hachûres d'une même force avec la pointe en couvrant après de la façon, l'Eau forte feroit l'effet désiré : & en cas qu'il y ait quelqu'un de ce sentiment, je réponds que cela ne feroit pas si bien à cause que l'ouvrage viendroit visiblement comme la figure deuxiéme vous montre, laquelle j'ai faite exprès par cette maniere, où vous voyez par les séparations 1. 2. 3. 4. les endroits où l'on a mis de la mixtion, ainsi qu'il se voit en plusieurs estampes de quelques Graveurs à l'Eau forte.

Vous jugez donc bien que par cet appuyement

forte, quand même vous ôteriez le vernis sans y appliquer l'Eau forte, cela feroit un trait comme du Burin, à la réserve qu'il ne seroit pas assez profond pour imprimer noir : or l'Eau forte ayant été jettée dessus un peu de tems, fait que les deux séparations couvertes ne peuvent être sensibles, & la vivacité dont vous avez poussé vos pointes a extrêmement aidé.

Et d'autant qu'en faisant dessecher au feu l'eau dont vous avez lavé votre planche, il pourroit arriver par inadvertance que la mixtion se seroit fondue & coulée dans les hachûres que l'on désire encore faire creuser par l'Eau forte : cela étant il faut en essuyer l'endroit avec un linge doux, puis prendre de la mie de pain rassis & en bien frotter ledit endroit tant que vous jugiez qu'il soit dégraissé ; ledit remede n'est dit ici qu'à une extrêmité, car vous ne sçauriez tellement dégraisser, que cela n'empêche l'Eau forte d'y bien opérer ; c'est pourquoi il faut avoir soin que cela n'arrive.

Et revenant au moyen d'achever de faire creuser la planche que nous avons couverte de la mixtion pour la seconde fois : après cette seconde recouverte, vous remettrez votre planche sur l'ais à l'Eau forte, & en verserez dessus encore une bonne demie heure durant.

Cela fait vous la laverez derechef avec de l'eau commune, & la ferez sécher à l'ordinaire ; puis vous couvrirez de mixtion pour la derniere fois, ce que vous jugerez à propos de couvrir encore : car vous sçavez que c'est selon les desseins & la sorte d'ouvrage dont ils sont composés, qu'il y a plus ou moins d'adoucissemens & de douceurs à faire : & après cela vous reverserez pour la derniere fois de l'Eau forte dessus ; & c'est à cette derniere fois

que vous l'y devez verfer durant plus de tems ; fuivant la forte de befogne, par exemple, s'il y a en votre planche ou deffein des ombres & hachûres, qu'il foit befoin de faire bien fortes & creufes, & par conféquent fort noires, il faut y verfer de l'Eau forte plus d'une heure durant à cette feule derniere fois, & ainfi à proportion des autres ouvrages : vous confidererez donc bien que je ne puis vous prefcrire une régle générale de couvrir également bien à propos en toutes occafions ni un tems précis pour chaque fois qu'il faut jetter de l'Eau forte, & vous devez bien penfer & juger que Calot n'a pas tant verfé l'Eau forte fur fes petits ouvrages que fur quelques autres plus grands. J'ai dit ci-devant comme de tems en tems on peut découvrir la planche avec le charbon en quelques endroits, pour voir fi l'Eau forte a affez creufé ou non. Jugez donc auffi des tems durant lefquels vous avez à jetter l'Eau forte, par la quantité des ouvrages que vous avez à faire, & quant à cette derniere bonne heure, je vous avertis que c'eft pour faire auffi noir que quelques planches que j'ai voulu mettre dans ce Livre, entr'autres le Titre ou Frontifpice, & la figure de celui qui jette l'Eau forte ; m'étant conduit à les faire à peu près comme j'ai écrit ici ; néanmoins il y faut aller avec confidération, tous les Cuivres ni toutes les Eaux fortes n'ayant pas toujours également la même qualité & nature l'un que l'autre.

Votre planche ayant donc par exemple eu durant une heure ladite Eau forte deffus, vous la laverez encore d'eau commune ; mais il ne fera pas néceffaire de la faire fécher comme auparavant, quand vous y vouliez rejetter encore de l'Eau forte, & il ne faut que la mettre toute mouillée

comme elle fera fur le feu, jufqu'à ce que la mixtion que vous avez mife deffus foit toute fondue ; puis l'effuyer bien fort par l'envers & par l'endroit avec un linge, de forte qu'il n'y refte plus de ladite mixtion en aucun endroit.

Moyens dont M. le Clerc fe fervoit pour couler fon Eau Forte. Planche neuviéme.

M. le Clerc couloit fon Eau forte d'une maniere plus fimple & plus aifée : il avoit un baquet ou caiffe d'une grandeur convenable, dont les bords étoient d'environ trois à quatre pouces de hauteur, & d'un bois très-mince, bien affemblé & calfeutré par le dehors avec des bandes de papier, cette caiffe doit être peinte à l'huile tant dehors que dedans, enforte qu'elle puiffe contenir l'Eau forte fans être imbibée.

Quand on veut faire mordre l'Eau forte, on graiffe le deffous de fa planche, & l'ayant pofée dans le fond de ce baquet on verfe l'Eau forte deffus jufqu'à une hauteur d'une ligne ou deux ; puis on fait balotter cette caiffe d'un mouvement affez doux & lent, en faifant paffer & repaffer l'eau forte pardeffus la planche.

Celui qui fait ce balottement tient la caiffe fur un de fes genoux, ou fi la caiffe eft grande il la tient pofée en équilibre fur une table par le moyen d'un bâton rond & affez gros fur lequel il la balotte, & fouvent au lieu d'un bâton il met la premiere chofe qu'il rencontre qui peut faire le même office.

Si la planche ne se trouve pas bien platte sur le fond du baquet, & que l'Eau forte passe pardessous, il faut la faire joindre avec des épingles ou des petits clous : si la planche est grande & forte, il en faut mettre aussi pour empêcher la planche de se déranger & de glisser hors de sa place, & on a soin de graisser ces épingles ou petits clous avant que de les mettre.

Lorsqu'on a tiré sa planche pour la laver & la remettre ensuite dans l'Eau forte, on la tient panchée dans un évier, & l'on verse doucement de l'eau nette dessus par plusieurs fois, l'expérience ayant appris qu'étant jettée de haut, comme M. Bosse l'enseigne, elle ébranle souvent le vernis, qui ensuite ne résiste pas long-tems à l'Eau forte, de sorte qu'il s'enleve avant que la planche soit assez gravée.

La planche ainsi lavée on la fait égouter un moment, puis l'ayant posée sur la table on étend dessus une feuille de papier brouillard ou de méchante impression, & après avoir tamponné doucement pardessus avec un mouchoir, on leve ce papier doucement, & l'on en remet un autre qui acheve de prendre l'eau de la planche, que le premier auroit pû laisser, ensuite on soutient la planche un instant au-dessus d'un petit feu pour ôter l'humidité qui reste dessus.

Moyen d'ôter le Vernis de dessus la planche après que l'Eau Forte y a fait son effet.

Vous choisirez un charbon de bois de saule bien doux, & sans le faire brûler en ôterez l'écorce, puis en le trempant dans de l'eau com-

mune & nette, & même verfant de ladite eau fur la planche, vous frotterez avec ledit charbon fur le vernis, toûjours d'un même fens, comme quand on polit le cuivre, & cela emportera le vernis ; furtout donnez-vous bien de garde qu'il ne tombe point de gravier deffus, ni qu'il y ait des grains ou nœuds dans le charbon, car cela feroit des rayes fur la planche, lesquelles feroient difficiles à ôter, principalement fur les chofes tendres & douces ; ce qui fait que l'on ne prend point de charbon qui ait fervi à polir, d'autant qu'il effaceroit les chofes tendres, & celui qui n'eft pas rebrûlé, ne mord point fur le cuivre, ou s'il y mord c'eft bien peu.

Quand le vernis eft tout ôté de deffus la planche, le cuivre demeure d'une couleur déplaifante, à caufe du feu & de l'eau qui ont agi deffus ; & pour lui redonner fa couleur ordinaire, vous prendrez de l'Eau forte dont les Affineurs & Orfévres fe fervent, & même plufieurs Graveurs à l'Eau forte, qui travaillent fur le vernis mol duquel je traiterai ci-après, & fi elle eft pure mettez-y les deux tiers d'eau commune & plus ; puis prenez un petit morceau de linge, & l'ayant trempé dans ledit mélange, frottez-en tout l'endroit gravé de votre planche, & vous verrez qu'elle deviendra belle & nette, & de la couleur ordinaire du Cuivre.

Puis auffi-tôt prenez un linge fec & l'effuyez promptement, enforte qu'il n'y ait plus de ladite eau deffus, & après chauffez un peu la planche, & verfez-y deffus un peu d'huile d'olive, & avec un morceau de feutre de chapeau, ou autre telle étoffe, frottez-la partout de ladite huile affez fermement, & enfuite effuyez ladite planche avec

un linge, prenant garde que ce ne soit avec celui qui vous a servi à essuyer l'eau susdite des Affineurs.

Alors vous verrez nettement s'il est besoin de retoucher votre ouvrage au Burin, comme il arrive d'ordinaire que l'on y est obligé, principalement dans les endroits qui doivent être fort bruns; car vous jugez bien que lorsqu'il y a beaucoup de hachûres l'une sur l'autre, il ne reste gueres de vernis entre deux, & par conséquent il arrive souvent que l'Eau forte enleve ce peu de vernis, à cause qu'elle creuse pardessous lui & met le tout en pâté ou plaque.

Et si d'avanture vous voyez que cela vous arrive en faisant creuser, vous pouvez couvrir promptement de mixtion ce qui s'éclate, étant plus aisé de le retoucher après au Burin, que quand l'Eau forte y a fait une fosse qui fait une plaque noire d'abord en imprimant; puis après avoir un peu imprimé, ladite plaque paroît blanche, d'autant que le noir ne s'y peut plus tenir attaché.

Ayant donc couvert cette partie de bonne heure, vous n'aurez qu'à rentrer avec le Burin dans les traits & hachûres pour les fortifier, comme on l'enseignera dans la troisiéme partie, qui traite de la maniere de graver au Burin & de retoucher les Planches.

Fin de la premiere Partie.

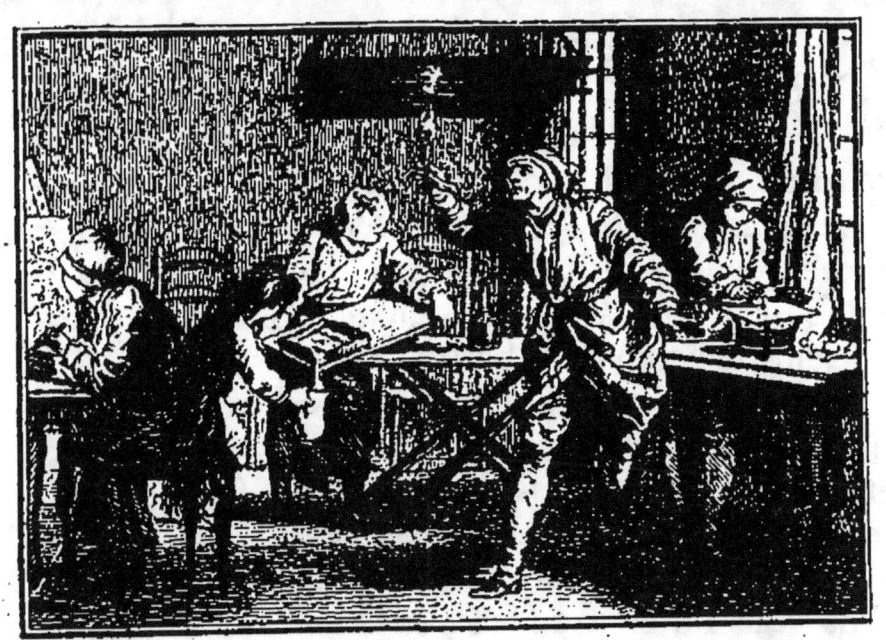

MANIERE
DE GRAVER
A L'EAU FORTE
ET
AU BURIN.

SECONDE PARTIE.

De la Gravûre au Vernis mol.

I. *Composition du Vernis mol, suivant M. Bosse.*

PRENEZ une once & demie de cire vierge bien blanche & nette ;
Une once de Mastic en larmes bien net & pur.
Une demie once de Spalt calciné.

D

Broyez bien menu le Mastic & le Spalt; faites fondre au feu votre cire dans un pot de terre bien plombé ou verni par dedans. Quand elle sera entierement fondue, & bien chaude vous la saupoudrerez dudit Mastic peu à peu, afin qu'il se fonde & se lie mieux avec elle, en le remuant de tems en tems avec un petit bâton.

Ensuite vous saupoudrerez ce mélange avec le Spalt comme vous avez fait la Cire avec le Mastic, en remuant encore le tout sur le feu jusqu'à ce que le Spalt soit bien fondu & mêlé avec le reste, c'està-dire, environ la moitié d'un demi quart-d'heure. Puis vous l'ôterez du feu, & le laisserez refroidir. Et ayant mis de l'eau claire & nette dans un plat, vous y verserez le vernis, & vous le pétrirez avec vos mains dans cette eau & en formerez un rouleau d'environ un pouce de diamétre, ou vous en ferez de petites boules, que vous enveloperez dans du taffetas, pour servir comme on dira ci-après.

Il faut en hyver y mettre un peu plus de cire à cause qu'il seroit trop sec, la dose ci-dessus étant plus convenable pour l'été.

II. *Vernis blanc de Rimbrant.*

Prenez une once de Cire vierge,
Une demie once de Mastic,
Une demie once de Spalt calciné, ou d'Ambre.
Broyez séparément le mastic & le spalt dans un mortier: ayez un pot neuf de terre vernissée, mettez-y la cire & faites-la fondre sur le feu, après quoi vous y verserez petit à petit le mastic & le spalt, remuant toujours jusqu'à ce que le tout soit bien mêlé. Ensuite vous le renverserez dans de l'eau

claire, & en ferez une boule, que vous conserverez pour vous servir dans l'occasion.

Vous aurez surtout attention à deux choses: 1°. De ne point trop chauffer la planche quand vous mettrez le vernis dessus. 2°. De coucher ce premier vernis le moins épais qu'il sera possible, afin de pouvoir ensuite y passer le vernis blanc par-dessus, sans qu'il fasse une épaisseur considérable. 3°. De ne point noircir ce vernis à la fumée comme on fait au vernis ordinaire, mais quand il sera tout-à-fait refroidi, il faut broyer un morceau de blanc de céruse extrêmement fin, & délayer cette poudre assez claire dans de l'eau gommée, puis avec un pinceau en passer une couche fort mince & bien égale par toute la planche. C'est la maniere dont Rimbrant vernissoit ses planches.

III. *Vernis mol tiré d'un manuscrit de Callot.*

Prenez un demi quarteron de Cire vierge;
Un demi quarteron d'Ambre, ou du meilleur Spalt calciné,
Un demi quarteron de Mastic, si c'est pour travailler dans l'été, parce qu'il durcit le vernis, & le préserve d'accident quand on s'appuye dessus en gravant. Si c'est pour l'hyver, vous n'y en mettrez qu'une once, ou même point du tout.
Prenez aussi une once de poix raisine;
Une once de poix commune, ou poix de Cordonnier;
Une demie once de vernis, ou de Thérébentine.
Ayant apprêté toutes ces matieres, prenez un pot de terre neuf, & mettez-le sur le feu avec la cire vierge; quand elle sera fondue mettez-y petit

à petit vos poix, & ensuite les poudres, remuant toujours à mesure que vous les y versez. Lorsqu'elles seront suffisamment fondues & mêlées ensemble ôtez le pot du feu, & renversez le tout dans une terrine pleine d'eau claire. Vous en ferez des boules en pétrissant avec vos mains, que vous conserverez dans une boëte à l'abri de la poussiere.

IV. *Autre Vernis mol, traduit d'un Livre Anglois.*

Prenez un quarteron de Cire vierge,
Un demi quarteron de Spalt,
Une once d'Ambre,
Une once de Mastic.

La préparation est la même que ci-dessus : on prendra garde que le feu ne soit point trop ardent, car le vernis pourroit brûler. Ce vernis n'est bon que pour l'été, & seroit trop dur pour l'hyver.

V. *Excellent Vernis mol dont plusieurs Graveurs de Paris se servent présentement.*

Prenez une once de Cire vierge,
Une once de Spalt, ou poix grecque,
Une demie once de poix noire,
Un quart d'once de poix de Bourgogne :

Il faut broyer le spalt dans un mortier, faire fondre la cire sur un feu doux dans un poëlon de terre vernissée, & y mettre ensuite les autres ingrédiens peu à peu, en remuant à mesure avec un petit bâton jusqu'à ce que le tout soit fondu & bien incorporé, & ayant bien attention de ne point le laisser brûler. Après cela on jettera tout ce mélange dans une terrine pleine d'eau fraîche, on la pé-

trira avec les mains pour en former de petites boules, qu'on enveloppera de taffetas fort & neuf, qui serviront comme on dira ci-après.

VI. *Vernis de M. T.*

Prenez deux onces & demi de cire vierge,
Trois onces de poix de Bourgogne,
Demie once de poix raisine,
Deux onces de Spalt,
Pour un sol de Thérébentine.
Ce vernis est très-bon, & éprouvé. La préparation est la même que celles que nous avons déja décrites.

VII. *Autre Vernis mol.*

Prenez deux onces de Cire vierge,
Deux onces de Spalt calciné,
Demie once de poix noire,
Demie once de poix de Bourgogne,
Pour l'été, on y ajoutera une demie once de Colofone, poix raisine, ou Arcanson; en hyver il n'en faut point mettre du tout.

Il faut faire fondre la cire & les poix dans un pot de terre neuf bien plombé, ensuite y mettre peu à peu le spalt broyé, & toujours remuer, jusqu'à ce que le tout soit bien lié ensemble. On le jettera dans de l'eau tiède bien nette, & on le pétrira avec les mains pour le mieux mêler. On prendra garde de ne pas avoir les mains suantes, car cela gâteroit le vernis.

On aura attention à choisir la poix de Bourgogne bien nettoyée, & à tourner bien vîte pour remuer les drogues en y mettant le spalt. Après qu'elles

auront mitonnées sur le feu pendant un quart d'heure, il faut y mettre la Colofone ou Arcanson, & toujours remuer avec un bâton. Pour voir si le vernis est assez cuit, il faut en enlever avec le bâton, & prendre garde s'il file bien. Alors on le laissera un peu refroidir, puis on le jettera dans l'eau tiéde comme on vient de dire, pour le pétrir & en faire des boules.

VIII. *Vernis mol d'un très-habile Graveur moderne.*

Faites fondre dans un vase neuf de terre vernie, deux onces de cire vierge, demie once de poix noire, & demie once de poix de Bourgogne. Il faut y ajouter peu à peu deux onces de Spalt, que l'on aura réduit en poudre très-fine.

Laissez cuire le tout jusqu'à ce qu'en ayant fait tomber une goute sur une assiete, cette goute étant bien refroidie puisse se rompre en la pliant trois ou quatre fois entre les doigts. Alors le vernis est assez cuit, il faut le retirer du feu, le laisser un peu refroidir, puis le verser dans de l'eau tiéde afin de pouvoir le manier facilement, & en faire de petites boules que l'on enveloppera dans du taffetas neuf, pour l'usage.

Il faut observer, 1°. que le feu ne soit point trop violent de crainte que les ingrediens ne brûlent, il suffit qu'il produise un petit frissonnement. 2°. que pendant que l'on met le Spalt & même après l'y avoir mis, il faut remuer continuellement les drogues avec une spatule. 3°. Que l'eau dans laquelle on versera cette composition soit à peu près du même dégré de chaleur que les drogues même, afin d'éviter un certain petillement qui arrive lorsqu'elle est trop froide.

Le vernis doit être plus dur en été qu'en hyver, & il le sera si on le laisse cuire davantage, ou si l'on y met une plus forte dose de spalt, ou un peu de poix raisine. L'experience ci-dessus de la goute refroidie déterminera le degré de dureté ou de molesse convenable au tems où l'on s'en doit servir.

Maniere d'appliquer le Vernis mol sur la planche.

Votre planche étant bien polie & ayant passé le brunissoir partout, comme on l'a dit à la page 12, après avoir dégraissé le cuivre avec de la craye ou blanc d'Espagne, vous prendrez du vernis mol bien enveloppé d'un taffetas neuf, qui ne soit ni gras ni sale : il faut qu'il soit bon & fort de crainte qu'il n'ait quelque endroit foible ou usé qui laisseroit sortir le vernis avec trop d'abondance. Vous mettrez ensuite votre planche sur un rechaud dans lequel il y ait un feu médiocre, observant que pour tenir la planche sans se brûler on se sert d'un petit étau, & quelquefois de deux, ou même de quatre (comme on le verra ci-après) quand la planche est grande. On les attache sur le bord en quelqu'endroit où il ne doit point y avoir de gravûre : on laisse la planche sur le feu jusqu'à ce qu'elle soit assez chaude, pour qu'en appuyant le vernis dessus il puisse se fondre & passer au travers de son enveloppe, alors vous prendrez votre vernis ainsi enveloppé & en frotterez la planche tandis qu'elle est chaude en le conduisant légerement d'un bout à l'autre en ligne droite, vous en ferez plusieurs bandes paralleles, jusqu'à ce que votre planche en

soit médiocrement couverte partout. Après cela vous aurez un espece de tampon, fait avec du coton enveloppé de taffetas neuf, avec lequel on tappe légerement sur toute la planche tandis que le vernis est encore coulant. Pour l'unir encore mieux, & lui donner un grain plus fin, on retire un instant la planche du feu & l'on continue de tapper partout avec le tampon, pendant qu'il prend un peu plus de consistance en se réfroidissant. Il ne faut pourtant pas trop laisser refroidir le vernis, car alors le tampon l'enleveroit de dessus la planche. On rechauffe ensuite le cuivre, afin que le vernis soit coulant quand on voudra le noircir, prenant bien garde qu'il ne vienne à brûler, ce que l'on apperçoit aisément quand on voit qu'il fume, ou qu'il se met en petits grumeaux qui ressemblent à des ordures.

Maniere de noircir le Vernis mol.

Quand vous aurez ainsi étendu uniment & délicatement le vernis sur votre planche, vous le noircirez avec un bout de flambeau ou de la grosse bougie jaune qui jette beaucoup de fumée ; on la met en deux ou en quatre pour faire une plus grosse flamme, afin d'aller plus vîte, & de ne pas laisser refroidir le vernis, si cela se peut, tandis qu'on le noircit. Pour plus grande commodité, après avoir enfoncé dans le plafonds ou plancher de la chambre un fort crampon, on y passe quatre bouts de corde d'égale longueur au bout desquelles on attache quatre anneaux de fer d'environ trois pouces de diametre : on passe les quatre étaux qui tiennent

aux quatre coins du cuivre dans ces quatre anneaux, & le cuivre se trouvant ainsi suspendu en l'air, le côté verni en dessous, on peut alors le noircir à son aise. Ceci est seulement pour les grandes planches que l'on auroit beaucoup de peine à soutenir long-tems, sans cette invention. On prendra garde de ne pas approcher de trop près la bougie en la passant sous la planche de peur que le lumignon ne vienne à toucher le vernis, ce qui le saliroit & lui feroit des rayes. Si l'on s'apperçoit que le noir de la fumée n'a point pénétré le vernis, il faut remettre un peu la planche sur le rechaud, & on verra alors à mesure que la planche s'échauffera, le vernis se fondre & s'incorporer avec le noir qui paroissoit dessus, de façon qu'il le pénétrera partout également.

On doit surtout être soigneux dans ces opérations d'avoir toujours un feu modéré & de remuer souvent la planche & la changer de place afin que le vernis fonde partout avec égalité, & qu'il ne brûle pas. Il faut aussi bien prendre garde qu'il n'aille pendant tout ce tems, & jusqu'à ce que la planche soit entierement refroidie, aucune ordure, flaméche ni poussiere sur votre vernis, car elles s'y attacheroient, & gâteroient votre ouvrage.

De la façon de calquer son trait sur le Vernis.

IL y a plusieurs façon de calquer son trait sur le vernis. Si c'est un tableau ou dessein qu'on veuille graver de la même grandeur & de même sens sur le cuivre, de façon que l'estampe viendra à rebours ou à contre-sens du dessein, on attache dessus

un papier fin verni avec du vernis de Venise bien sec & transparent, on marque sur ce papier les traits de l'original qu'on voit au travers, avec un crayon de sanguine, & l'on calque ensuite ces mêmes traits sur la planche vernie en mettant entre deux un papier blanc dont le côté qui regarde le cuivre est rougi avec de la sanguine, de sorte qu'en passant une pointe à calquer sur tous ces traits, ils se marquent à mesure en rouge sur le vernis. Cela se pratique de même qu'au vernis dur, excepté qu'il ne faut pas tant appuyer, parce que cela feroit attacher le papier rougi au vernis, & pourroit le gâter. On peut aussi frotter ce papier avec de la mine de plomb au lieu de sanguine, & les traits qu'elle fera sur le vernis paroîtront blancs.

Maniere de contr'épreuver le trait sur le cuivre verni.

APrès avoir pris le trait en papier verni comme nous venons de le dire avec de la sanguine très-tendre, ou bien avec une encre rouge faite de la sanguine délayée dans de l'eau, on prend un papier blanc de même grandeur que le trait & trempé de la veille comme pour imprimer une estampe, & l'on mouille ce trait par derriere avec une éponge un peu humectée, prenant garde qu'il n'aille point d'eau sur le côté dessiné, ce qui empêcheroit le crayon de contr'épreuver. Le trait étant ainsi humecté, l'on prend un cuivre au moins aussi grand que ce trait, afin qu'en le posant dessus, le papier ne déborde pas. On place ce cuivre à plat sur la table de la presse & l'on a soin de le couvrir d'un

papier propre & humecté pour empêcher qu'il ne salisse le trait. On pose ensuite ce trait sur le cuivre de façon que le côté dessiné soit dessus, & on le couvre du papier blanc qu'on a préparé pour en recevoir la contr'épreuve, & ayant mis par-dessus quelques maculatures ou feuilles de papier gris aussi humectées, on pose doucement sur le tout plusieurs langes (comme on le verra par la suite en parlant de la façon d'imprimer) & on le fait passer sous la presse suffisamment chargée : on peut même passer & repasser le tout à plusieurs fois de suite pour que la contr'épreuve en soit plus forte : cela fait, en découvrant votre trait, vous verrez qu'il a marqué sur le papier blanc. Vous repasserez tout de suite sur le cuivre verni ce papier fraîchement décalqué, sans lui donner le tems de sécher, car il ne pourroit plus contr'épreuver. La presse doit alors être bien serrée, & il faut la tourner lentement & bien également, afin que le crayon marque mieux sur le vernis : on ne passe la planche qu'une fois de peur que les traits ne se doublent ; enfin cette opération faite, vous trouverez votre trait contr'épreuvé sur le cuivre du même sens qu'il étoit dessiné sur le trait & que le tableau original, mais avec beaucoup plus d'esprit qu'on ne pourroit faire en calquant à la pointe.

Pour placer bien juste sur son cuivre le papier contr'épreuvé, on doit avoir eu soin de marquer auparavant sur son trait avec des lignes fortes & faciles à décalquer, les quatre milieux des quatre côtés du trait dessiné, ce qui se fait en tirant au travers de ce trait deux lignes qui s'entre-coupent à angles droits sur la hauteur & sur la largeur. On marquera en même tems sur le bord du cuivre verni avec un trait de pointe les quatre milieux des

quatre côtés ; ceux qui font fur le trait ayant contr'épreuvé fur le papier blanc avec le refte du deffein, on les perce avec une épingle, afin qu'en plaçant ce papier enfuite fur le cuivre, on puiffe voir parderriere où font ces milieux & les mettre vis-à-vis de ceux qu'on a marqué fur cette planche. On attache cette contr'épreuve fur les bords du cuivre avec très-peu de cire de peur qu'en s'écrafant fous la preffe, elle ne s'étende fur des endroits qui doivent être gravés.

Quand on veut graver plus en petit que l'original, on trace légerement avec un crayon fur tout le tableau ou deffein certain nombre de carreaux, & l'on en met le même nombre fur fon papier, les faifant plus petit à proportion que l'on veut réduire fon original. Enfuite l'on deffine fon trait à vûe d'œil, prenant garde de placer chaque partie de l'original dans le carreau qui lui répond fur votre papier. C'eft ce qu'on appelle *réduire aux carreaux*.

M. Langlois, faifeur d'inftrumens de Mathématiques, célébre par fa grande capacité, a inventé & perfectionné une efpece de machine extrêmement commode pour réduire les deffeins de grand en petit, & de petit en grand, & pour les copier fans fçavoir deffiner. Cet inftrument s'appelle *le Singe*, à caufe de la propriété qu'il a d'imiter toutes fortes de tableaux & deffeins ; ceux qui ne fçavent pas beaucoup deffiner fe ferviront avec fuccès de cet inftrument.

On peut auffi avoir recours au Livre intitulé *les Régles du Deffein & du Lavis*, où l'on trouvera plufieurs inventions pour copier & réduire des deffeins, & beaucoup de détails fur le deffein, les crayons, & les couleurs, qui ne feront point inu-

tils aux Artistes. On en vient de faire une nouvelle édition augmentée considérablement, qui se vend chez le même Libraire qui a imprimé celui-ci.

S'il est nécessaire que l'estampe vienne du même sens que le tableau ou dessein original, ce qu'on est obligé de faire quand il y a des actions qui doivent se faire de la main droite & qui viendroient à gauche sur l'estampe, si l'on gravoit sur le cuivre du même sens que l'original, alors il faut contr'épreuver tout de suite son trait sur le cuivre sans le faire d'abord décalquer sur un papier blanc, comme on l'a dit ci-dessus, & l'on peut en ce cas dessiner ce trait avec de la mine de plomb qui marquera assez sur le vernis, mais qui ne le feroit pas si bien sur le papier, & qui d'ailleurs ne pourroit contr'épreuver deux fois. De cette façon l'estampe viendra du même sens que le tableau, mais on est obligé alors de graver au miroir, comme nous l'expliquerons ci-après. Si l'on veut faire le même en calquant son trait sur la planche sans être obligé de la contr'épreuver, il faut le dessiner sur du papier verni & retourner ce papier de façon que le côté dessiné regarde la planche, & ayant mis entre deux, comme ci-dessus, un papier rougi par derriere avec de la sanguine, on calque son trait ainsi retourné dans un sens contraire, afin qu'il vienne du bon sens sur l'estampe.

Pour graver au miroir, quand le trait est décalqué sur le cuivre dans le sens opposé à l'original, il faut présenter le tableau ou dessein devant un miroir, & le placer entre vous & le miroir de façon qu'il vous tourne le dos, & qu'il regarde la glace, alors vous l'y verrez du même sens qu'il est marqué sur le cuivre. Au surplus ceci ne se pratique que quand on grave du petit, car cela deviendroit

trop incommode quand il s'agit de quelque tableau ou deſſein un peu grand.

De quelque façon qu'on s'y ſoit pris, d'abord que le trait eſt marqué ſur le vernis, il faut le *refondre* pour empêcher que ce trait ne s'efface. Cela ſe fait en chauffant ſa planche avec du papier que l'on brûle deſſous, & remuant de tems en tems le cuivre pour qu'il ne chauffe pas plus en un endroit qu'en l'autre, & que le vernis ne brûle point. Quand on le voit fondu également partout on retire la planche, & on la laiſſe refroidir.

On travaille ſur le vernis mol avec les mêmes pointes dont j'ai parlé ci-devant à l'occaſion du vernis dur, à la réſerve des pointes en échoppe dont pluſieurs qui gravent au vernis mol ne peuvent ſe ſervir, quoiqu'elles ſoient cependant très-commodes principalement pour graver de l'Architecture. On laiſſe au choix des Graveurs de s'en ſervir ou non, ſuivant ce qu'ils trouveront leur être plus commodes.

Remarques ſur les Pointes & Echoppes.

CE que M. Boſſe a dit ci-devant page 20 à l'occaſion des pointes qui ſervent à graver au vernis dur, demande un peu d'explication. Quoiqu'on pourroit ſe ſervir, comme il le dit, d'éguilles à coudre, les meilleures ſont faites avec des bouts de Burin uſés que le Coutelier accommode pour cet uſage, il faut du moins ſe ſervir de ces groſſes quand on grave quelque choſe de grand. Les Quincailliers en vendent de toutes faites, auſſi bien que des manches pour s'en ſervir. Ces man-

ches sont de petits bâtons tournés garnis par le bout de longues viroles de cuivre creuses, qu'on emplit de cire d'Espagne fondue, & l'on y fait entrer les éguilles pendant qu'elle est encore chaude. Quand à force de s'en servir elles sont devenues trop courtes, il n'y a qu'à chauffer la virole jusqu'à ce que la cire s'amollisse, & en retirant les pointes, on les allongera comme on voudra. Il faut en avoir plusieurs de trois ou quatre grosseurs différentes, qui iront en grossissant jusqu'à l'échoppe qui sera la plus grosse. On leur éguise d'abord la pointe longue & également fine à tous, l'on use ensuite par le bout celles que l'on veut faire un peu plus grosses, & l'on y fait une pointe plus ou moins courte suivant l'inclinaison avec laquelle on tient le manche en les éguisant, & selon qu'on veut les rendre plus ou moins grosses. Par ce moyen elles mordront toutes un peu dans le cuivre, & ne vous empêcheront pas par leur grosseur de bien voir l'endroit où vous les placez, ce qui est de conséquence, surtout quand on grave du petit. Comme il est difficile de leurs faire une pointe parfaitement ronde, on a imaginé de faire au bout de la pierre à éguiser un espece de petit canal dans lequel on les éguise en allant & venant le long de ce canal, & en tournant en même tems le manche entre ses doigts.

L'usage de l'échoppe au vernis mol est fort bon pour les choses qui doivent être gravées d'une maniere brute, comme les terreins, troncs d'arbres, murailles, &c. qui demandent de la force avec un travail grignoté, comme nous le dirons cy-après. On remarquera ici que quoique cet outil ne semble propre qu'à faire de gros traits, on peut néanmoins s'en servir aussi pour faire les traits plus fins & déliés, en le tenant sur le côté où il est le plus étroit:

& si l'on avoit bien la pratique de l'échoppe, on pourroit facilement préparer entierement à l'eau forte une planche, en la tournant plus ou moins, suivant la grosseur des traits qu'on voudroit faire.

On doit avoir beaucoup d'attention à conserver le vernis mol sur la planche, car il est fort facile à froisser & à rayer pour peu qu'on le frotte ou qu'on le touche avec quelque chose de dur. Il y a plusieurs façons de le conserver. On peut par exemple, avoir un espece de pupiltre sur lequel on pose sa planche, attacher deux tasseaux sur les bords du pupiltre des deux côtés de la planche, & mettre en travers plusieurs ais minces & étroits dont les deux bouts posent sur ces tasseaux, & sur lesquels on s'appuye pour travailler. On peut couvrir de cette maniere toute sa planche, & ne découvrir que l'endroit où l'on veut graver, à mesure qu'il en est besoin.

Il y en a d'autres qui travaillent en dressant leur planche sur une espece de chevalet, à la façon des Peintres. J'approuverois assez cette maniere, mais peu de personnes pourroient s'y accoûtumer. Pour moi je mets sur ma table dressée en pupiltre une feuille de papier propre, blanc ou gris, il n'importe; je pose ma planche dessus, puis j'ai un linge ou serviette sans ourlet, de toile ouvrée ou damassée, & qui ait déja bien servie, afin qu'elle soit plus mollette, je la plie en trois ou quatre doubles, & je la pose ainsi pliée bien uniment sur mon vernis; ce linge sert à poser ma main en travaillant, comme les feuilles de papier pour le vernis dur: cette maniere est fort commode: on peut au lieu de linge se servir d'une peau de mouton passée en huile, & mettre le côté le plus doux sur le vernis. Quand on quitte le travail on recouvre toute la Planche avec

cette

cette peau, pour empêcher les ordures de falir la planche, & la préferver d'accidens. Ce qu'il y a de plus à craindre, eft de s'appuyer trop deffus, à caufe des boutons qui fe trouvent aux manches de la vefte ou de la chemife qui peuvent en s'appuyant fouler & gâter le vernis; c'eft pourquoi ceux qui travailleront de cette façon ne feront pas mal de ne point avoir de boutons à leur manche, ou du moins d'y prendre garde.

S'il arrivoit que le vernis fe fut rayé par accident en quelque endroit de la planche, il faut prendre du vernis de Venife, vulgairement appellé vernis de Peintre, avec un petit pinceau, & le délayer avec un peu de noir de fumée, & de cette mixtion en couvrir les rayes, écorchures, ou faux traits que l'on pourroit avoir faites. Cette invention qui étoit inconnue à M. Boffe, eft extrêmement utile, parce que l'on peut graver par-deffus, & que l'Eau forte y mord auffi nettement que dans le refte de la planche. C'eft pourquoi s'il arrivoit qu'on eut fait quelque faute, ou rangé des tailles ou hachûres dans un fens qui ne plaife plus, on peut les couvrir avec ce vernis ou mixtion, & lorfqu'il eft féché, regraver par-deffus: ce qu'on pourroit réiterer plufieurs fois au même endroit. Il ne faut pas que ce vernis foit trop vieux, parce qu'en vieilliffant il s'épaiffit trop & ne couvre pas fi uniment ce qu'on veut effacer. Quand on vient de couvrir avec ce vernis quelque endroit de la planche, on doit prendre garde de ne point appuyer deffus le linge ou la peau qu'on a fous fa main en gravant, jufqu'à ce que le vernis foit bien fec, de crainte qu'il ne s'enleve, ou bien qu'il ne s'y attache quelque poil qui empêcheroit qu'on n'y pût regraver proprement.

Surtout foyez foigneux qu'il n'aille aucune ordu-

re fur votre vernis, & lorfqu'on gravant vous emporterez du vernis & du cuivre, il faut avoir foin de l'ôter avec un gros pinceau de poil de gris en épouffetant légerement avec deffus la planche, & fouvenez-vous qu'il y a beaucoup plus d'attention à avoir pour conferver le vernis mol, qu'au vernis dur. C'eft ce qui l'avoit fait abandonner à M. Boffe, principalement aux ouvrages de longue haleine; outre cela, il eft bien plus facile de faire des hachûres tournantes hardiment pouffées fur le vernis dur, que fur le mol : parce que la dureté du vernis tient la pointe comme engagée, ce qui fait faire les traits plus franchement tranchés & mieux imitans la fermeté & netteté du Burin. De plus, vous avez toujours à craindre que quelqu'un ne vienne à toucher à votre planche, à moins qu'il ne foit au fait, ou qu'il ne tombe deffus de l'huile, du fuif, beure ou autre chofe graffe, car il n'y auroit point de remede : au lieu qu'au vernis dur le linge & de la mie de pain en viennent à bout dans une néceffité.

Si le vernis s'écaille en travaillant, c'eft-à-dire, s'il ne fe coupe pas proprement, & s'il laiffe échapper quelques petits éclats, comme cela arrive dans l'hiver, c'eft une marque qu'il eft trop fec. Alors il faut couvrir ces éclats avec du vernis de Venife & du noir de fumée comme on vient de le dire, & mettre entre la table & l'ais fur lequel eft pofée la planche que l'on grave, un petit feu de cendre chaude, pour l'entretenir plus mollet & plus liant.

A l'égard de ceux qui travaillent fur le vernis mol, la planche étant pofée fur un chevalet, ils ne courent pas tant de rifque de le froiffer, & ne font pas obligés d'épouffetter fi fouvent leur planche, parce que la planche étant prefque d'aplomb, les petits éclats du vernis que l'on enleve en gravant,

tombent d'eux-mêmes en bas. Ce chevalet est le même que ceux dont les Peintres se servent, la différence est que celui-ci tient un pinceau au lieu que le Graveur tient une pointe : il faut seulement que le Graveur ait soin d'arrêter sa planche bien ferme, principalement lorsqu'il est obligé d'appuyer fort pour faire de gros traits. On dit que c'est de cette maniere que Callot travailloit sur le vernis dur, afin que sa santé en fût moins altérée, croyant que d'être un peu panché, cela lui étoit nuisible.

Principes de la Gravûre à l'Eau Forte, nécessaires à ceux qui veulent se perfectionner dans cet Art.

APrès tous les préparatifs que le sieur Bosse vient de détailler sur la maniere de graver au vernis dur, & au vernis mol qui est présentement le plus en usage, il ne sera pas hors de propos d'y ajouter une espece de théorie qui puisse faciliter aux Commençans les moyens de se perfectionner dans cet Art. C'est ce qui nous a engagé à joindre ici quelques principes nécessaires à ceux qui désirent faire leur talent principal de la Gravûre, & apprendre à préparer une Eau forte avec goût & de façon qu'elle se puisse aisément retoucher au Burin : ceux qui ne sont point à portée d'avoir facilement de bons Maîtres trouveront ici dequoi y suppléer, & ceux qui en ont, liront avec fruit cet ouvrage qui leur remettra devant les yeux les leçons qu'on leurs aura données, & qui s'échappent aisément de la mémoire. A l'égard de ceux qui gravent pour leur

plaisir & qui veulent laisser leur planches dans l'état ou l'Eau forte les met, quoiqu'il semble qu'ils puissent graver avec plus de licence, ils y trouveront néanmoins des régles générales, qu'il leur est essentiel de sçavoir, & dont il est bon de ne se point écarter.

Nous supposons que la planche est toute préparée & que l'on a eu soin de calquer son trait sur le vernis, & d'y marquer aussi la terminaison des ombres & des demi-teintes : il ne faut pas négliger de faire ce calque soi-même, afin qu'il soit le plus correct qu'il est possible. Car quoiqu'il soit facile de le corriger en gravant, il vaut beaucoup mieux en être sûr, pour ne point avoir à tâtonner : d'ailleurs n'échappe-t'il pas assez de fautes involontaires malgré les soins que l'on prend, sans s'exposer encore à en faire par sa négligence ?

La Gravûre diffère du Dessein, en ce que dans celui-ci on commence par préparer des ombres douces, & frapper ensuite les touches pardessus : au lieu que dans la Gravûre on met les touches d'abord, après quoi on les accompagne d'ombres, parce qu'on ne rentre point les tailles au vernis mol qui n'a point assez de résistance pour assûrer la pointe & faire qu'elle ne sorte point du trait déja fait. Il n'est point nécessaire de dessiner par tout à la pointe le trait de ce qu'on veut graver, avant de l'ombrer, parce qu'il pourroit se trouver dans la suite de l'ouvrage, qu'on auroit tracé des endroits où il n'étoit pas à propos de le faire ; on peut donc tracer par petites parties à mesure qu'il en est besoin pour y placer les ombres en marquant les principales touches, & ensuite dessiner le côté du jour avec une pointe très-fine, ou même avec de petits points si ce sont des chairs, ne formant de traits

que dans les endroits qui doivent être un peu plus reſſentis. Il faut auſſi accompagner ces traits, ſoit de quelques points ſi c'eſt de la chair, ſoit de quelques tailles ou hachûres ſi ce ſont des draperies, afin qu'ils ne ſoit point maigres & ſecs étans tout ſeuls. La Gravûre n'eſt déja que trop ſéche par elle même à cauſe de la néceſſité où l'on eſt de laiſſer du blanc entre les tailles : c'eſt pourquoi il faut toujours avoir dans l'eſprit de chercher la maniere la plus graſſe qu'il eſt poſſible. Comme on ne peut pas faire un trait gras & épais qui ne ſoit en même tems très-noir, pour imiter le moëlleux du pinceau ou crayon qui les fait larges & neanmoins tendres, on eſt obligé de ſe ſervir de pluſieurs traits legers l'un à côté de l'autre, ou de points tendres pour accompagner ce qui eſt tracé d'une petite épaiſſeur d'ombre qui l'adouciſſe. Il faut obſerver la même choſe dans les touches des ombres, & avoir ſoin que les tailles du milieu d'une touche ſoyent plus appuyées que celles des extrémités ; on gravera enſuite les ombres par des hachûres rangées avec égalité.

La Gravûre pouvant être regardée comme une façon de peindre ou deſſiner avec des hachûres, la meilleure maniere & la plus naturelle de prendre ſes tailles eſt d'imiter la touche du pinceau, ſi c'eſt un tableau que l'on copie : or il n'y a gueres de tableau qui ſoit fait avec art, où l'on ne découvre le maniement du pinceau. Si c'eſt un deſſein, il faut les prendre du ſens dont on hacheroit ſi on le copioit au crayon. Ceci eſt ſeulement pour la premiere taille : à l'égard de la ſeconde, il faut la paſſer pardeſſus de maniere qu'elle aſſure bien les formes conjointement avec la premiere, & par ſon ſecours fortifier les ombres & en arrêter les bords d'une maniere un peu méplate, c'eſt-à-dire, un peu tran-

chée & sans adoucissement. Il ne faut point la continuer dans les reflets, lorsqu'ils sont tendres, mais les laisser un peu plus clairs qu'ils ne doivent être lorsque la planche sera finie, réservant au Burin qui doit terminer l'ouvrage le soin d'allonger cette taille pour assourdir les reflets, & leurs ôter le transparent qui les rendroit trop semblables aux Ouvrages qui sont dans les lumieres. Si l'ombre étoit très-forte & le reflet aussi, alors il faudroit la graver à deux tailles avec une grosse pointe, & le reflet de même à deux tailles, mais avec une pointe plus fine.

Des premieres, secondes, & troisiémes Tailles.

ON doit observer de faire la premiere taille forte & nourrie & serrée, la seconde un peu plus déliée, & plus écartée, & la troisiéme encore plus fine & plus large ou écartée, ce qui se peut faire avec la même pointe en appuyant plus ou moins, ou bien en changeant de pointes de différentes grosseur, si la partie que l'on grave doit être d'un ouvrage pur & d'une belle couleur. Lorsque les doubles ou triples tailles sont à peu près d'égale grosseur, elles produisent une couleur matte & pésante qui n'attire point l'œil; au contraire lorsqu'elles sont inégales entr'elles, elles font un plus beau travail, & convenable dans les parties qui reçoivent la lumiere, dans les linges, étoffes précieuses, &c. La premiere taille ne doit point être roide, elle est pour former; la seconde en quelque sorte pour peindre, & interrompre la premiere, & la troisiéme pour salir &

sacrifier certaines choses, afin que l'ouvrage ne soit point partout d'une égale beauté; elle sert aussi pour empâter les ombres fortes, qui sans cela pourroient être d'une propreté trop séche, mais il faut en user avec discrétion. Si la premiere & la seconde sont quarrées, la troisiéme doit être lozange sur l'une des deux, & au contraire quarrée sur l'une des deux si elles sont lozanges, de façon qu'elle soit toujours lozange sur l'une & quarrée sur l'autre, cela produit un grain très-moëlleux & de fort bon goût. On ne met gueres ou même point du tout de troisiéme à l'Eau forte, parce qu'il faut laisser quelque chose à faire au Burin, afin que l'Estampe devienne d'une couleur agréable: de plus il arrive souvent que l'Eau forte y mord trop, & la rend trop noire, c'est pourquoi nous ne parlerons ici que des deux premieres.

Des Chairs d'hommes & de femmes.

IL faut passer la seconde taille plus ou moins lozange sur la premiere selon la nature & le caractere des choses que l'on grave; les chairs, par exemple, doivent être demi lozange, afin que la troisiéme venant à les terminer, y fasse un heureux effet, ce qu'elle ne feroit pas sur des hachûres quarrées. On ne doit pas cependant y outrer le lozange, parce que les angles ou ils se joignent deviendroient trop noirs, l'Eau forte y agissant plus qu'ailleurs; cela produiroit une Gravûre brute & trop salie par la quantité de troisiémes ou de points qu'il faudroit y mettre dans les carreaux pour en faire des tons unis. Car en gravant

à l'Eau forte, on ne doit jamais perdre de vûe la façon dont le Burin doit la terminer, & il faut prévoir dès le commencement l'effet que fera le travail qu'on a deſſein d'y joindre. Au reſte le plus ou moins lozange dépend du caractere des chairs que l'on a à traiter : ſi ce ſont des chairs d'hommes muſclés, & qui ſoient peintes d'une maniere un peu frappée, il n'y a point de danger de les ébaucher par couches méplates un peu lozanges, au lieu que les chairs de femmes demandent un travail plus uni qui puiſſe repréſenter la douceur de leur peau, ce qu'un trop grand lozange interromperoit. Il y a cependant d'habiles gens qui ſoutiennent au contraire que le lozange eſt moins à craindre dans les chairs délicates que dans celles qui demandent plus de couleur, ayant éprouvés lorſqu'ils vouloient pouſſer des tons un peu vigoureux, que le trop grand lozange devenoit incommode. Quoiqu'il en ſoit, il faut y éviter ſurtout les hachûres quarrées qui ne ſont bonnes que pour repréſenter le bois ou la pierre. Il eſt vrai qu'il ſe trouve d'excellens morceaux de Gravûre ou l'on voit beaucoup de quarré, mais cela n'empêche point que ce ne ſoit une mauvaiſe maniere, & ce n'eſt aſſurément pas en cela qu'ils ſont admirables, car la maniere lozange eſt beaucoup plus moëlleuſe. Les plus beaux exemples que l'on puiſſe en donner ſont les Eſtampes de Corneille Viſcher, dont le goût de gravûre eſt ſans contredit le meilleur que l'on puiſſe imiter.

Des Draperies.

Les Draperies doivent être gravées suivant les mêmes principes : il faut prendre les tailles de maniere qu'elles en deſſinent bien les plis, & pour cet effet ne point ſe gêner pour continuer une taille qui avoit ſervi à bien former une choſe, lorſqu'elle n'eſt pas ſi propre à bien rendre la ſuivante ; il vaut beaucoup mieux la quitter, & en prendre une autre plus convenable, obſervant néanmoins qu'elles puiſſent ſe ſervir de ſeconde l'une à l'autre, ou du moins de troiſiéme. Si elle peut produire heureuſement une ſeconde, on peut la paſſer pardeſſus l'autre avec une pointe plus fine : ſi elle n'eſt propre qu'à une troiſiéme, alors il faut laiſſer au Burin le ſoin de l'allonger & de la perdre doucement parmi les autres. Enfin il ne faut rien dans ce genre de gravûre qui ſente l'eſclavage ; cette continuation de la même taille n'eſt d'uſage que dans les ouvrages purement au Burin, encore n'y eſt-elle pas fort néceſſaire. Bolſwert qui y étoit ſi habile, ne s'en eſt jamais embarraſſé. Il ne ſeroit cependant pas à propos de ſe ſervir de ſens de tailles diamétralement oppoſés dans le même morceau de draperie, lorſque les ſéparations cauſées par le jeu des plis ne ſont pas extrêmement ſenſibles, car cela pourroit faire une draperie qui paroîtroit compoſée de différentes pieces, qui n'auroient aucune liaiſon l'une avec l'autre. C'eſt même cette oppoſition de travail jointe aux différens dégrés de couleur qu'inſpire le tableau ou deſſein original qui ſert à détacher deux différentes draperies, & à fai-

re connoître qu'elles ne dépendent point l'une de l'autre. C'est pourquoi l'on prendra à peu près de même façon, pourvû que cela se puisse sans contrainte, les différens sens de tailles qui servent à former les plis d'une même draperie, réservant à les prendre dans un sens contraire lorsque le jeu des draperies fera découvrir la doublûre de l'étoffe, car alors cette différence de tailles servira à faire distinguer plus facilement le dessus ou le dessous de ces draperies.

Les tailles doivent serpenter d'une façon souple suivant les saillies & la profondeur des plis : ce seroit une mauvaise méthode que de former avec une seule taille, & en passer ensuite une roide & sans fléxibilité pardessus tout, seulement pour faire un ton plus noir ; il faut au contraire que tout le travail qu'on y met ait son intention & serve à assurer les formes de ce qu'on veut représenter, à moins que ce ne soit de certaines choses qu'on voudroit laisser indéterminées ou indécises pour faire du repos à côté de quelques autres, comme ne devant point attirer l'attention du spectateur. On doit éviter que les tailles qui vont se terminer au contour soit des plis, soit des membres, y finissent en faisant avec lui un angle droit, ni même rien d'aprochant, mais il faut qu'elles s'y perdent en lozange, & d'une maniere qui serve à le rendre moins sensible & plus moëlleux. A l'égard des tailles qui forment les racourcis, à moins que de sçavoir un peu de Perspective pour les bien ressentir, on court grand risque de les prendre souvent à contre-sens,

Des Demi-teintes.

APrès avoir arrêté fermement la fin des ombres & d'une façon un peu tranchée, on arrangera les tailles qui doivent faire les demi-teintes avec une pointe plus fine, obfervant de ne mettre que fort peu d'ouvrage ou du moins très-tendre dans les maffes de lumiere, afin de n'en point interrompre l'effet par des travaux trop noirs ou inutiles qui faliroient les parties qui demandent de la pureté. Ces tailles doivent être prifes de façon qu'elles fe lient avec une de celles des ombres, & fi c'eft une demi-teinte fort colorée qui demande deux hachûres, quand on ne peut joindre la feconde avec aucune de celles de l'ombre, il eft bon qu'elle puiffe du moins s'y perdre, ou y fervir de troifiéme. Au refte il n'eft pas néceffaire de fe gêner à joindre dès l'Eau forte celles qui font fufceptibles de liaifon, on rifqueroit de ne le pas faire affez proprement, & les tailles ne fe trouvans pas rapportées parfaitement jufte, feroient un fillon plus noir qu'il ne faudroit, il vaut mieux réferver cela pour le Burin qui les unira mieux & ne les arrondira peut-être que trop.

On peut hazarder avec la pointe quelque tailles fines proche de la lumiere, mais il faut qu'elles foient plus larges, c'eft-à-dire, plus écartées les unes des autres, que celles des ombres. En général on doit tenir les lumieres grandes & peu approchées à l'Eau forte, afin de laiffer quelque chofe à faire à la douceur du Burin. Les linges & autres étoffes fines & claires fe préparent avec une feule

taille, afin de pouvoir y passer par endroits avec le Burin une seconde très-légere & très-déliée.

De la façon de pointiller les Chairs.

LEs points que l'on met à l'Eau forte pour faire les demi-teintes des chairs, peuvent se mettre de différentes façons, qui toutes font un effet assez heureux quand ils sont empâtés avec goût. On en met dans les chairs d'homme de longs au bout ou entre les tailles, ou de ronds qu'on allonge ensuite au Burin, ou bien l'on se contente quand on retouche de les entre-mêler avec des longs. Dans les chairs de femme, on n'en met à l'Eau forte que de ronds; les longs feroient un travail trop brut: mais afin qu'ils ne soient pas parfaitement ronds ce qui feroit une régularité froide & sans goût, on tient sa pointe un peu couchée en les piquant. Si l'on grave de grandes figures on se servira d'une grosse pointe qui rendra les points plus nourris. Au reste les points ronds doivent être mis dès l'Eau forte, cela leur donne un certain brut pittoresque qui mêlé avec la propreté des points longs que l'on ajoûte au Burin, fait un meilleur effet que ne feroient ces mêmes points ronds mis simplement à la pointe séche. C'est pourquoi dans les belles têtes gravées purement au Burin, l'on n'en voit que de longs, les ronds n'étant beaux que quand ils sont préparés à l'Eau forte. On les arrange à peu près comme les briques d'un mur, *plein sur joint*; surtout il faut y garder beaucoup d'ordre; car soit que l'épaisseur du verni trompe, ou que cela vienne de quelqu'autre cause, il arrive lorsque la plan-

che eſt mordue que malgré toute la régularité qu'on y avoit obſervé, ils ſont encore mal arrangés ; & ſi l'on n'avoit ſoin d'y remedier en les rentrant au Burin, cela feroit une chair qui ſembleroit galeuſe. On ne doit point approcher les points à l'Eau forte trop près de la lumiere, mais on laiſſe de la place pour en mettre au Burin ou à la pointe ſeche de plus tendres qui conduiſent inſenſiblement juſqu'au blanc. On met auſſi quelquefois des points longs, ou plûtôt de petits bouts de tailles extrêmement courtes, dans les draperies lorſqu'on veut repréſenter des étoffes très-groſſieres : & pour leur donner ce brut pittoreſque qui les diſtingue des autres ouvrages plus unis, on tremblotte un peu la main en conduiſant ſa taille, ce qui lui donne un grignotis qui fait fort bien, mais il faut que cela ſe faſſe ſans affectation.

On prendra bien garde quand on gravera quelque choſe de grand, de ne point former les touches des chairs ſoit dans les têtes, les mains ou ailleurs, avec des tailles ſi proches l'une de l'autre que l'Eau forte puiſſe les faire crevaſſer, & n'en faire qu'une de pluſieurs : cela produiroit un noir aigre & poché qu'on a bien de la peine à raccommoder, c'eſt pourquoi on préparera les chairs tendrement, & on les laiſſera mordre fort peu, pour pouvoir les finir facilement & d'une maniere douce & aimable.

De la Dégradation des objets.

UNe regle générale fondée sur le bon sens & la perspective, c'est de resserrer ses tailles de plus en plus, suivant la dégradation des objets ; c'est-à-dire, qu'ayant gravé les figures qui sont sur le devant du Tableau avec une grosse pointe & des tailles nourries & raisonnablement écartées, on gravera celles qui sont sur un plan plus éloigné & plus enfoncées dans le Tableau avec une pointe moins grosse, & des tailles moins écartées les unes des autres : s'il s'en trouve encore plus loin sur un troisiéme plan, on les fera de même avec une pointe plus fine & des tailles plus serrées, & ainsi de suite jusqu'à l'horizon, & toujours suivant cette idée de dégradation. C'est ce qui fait qu'on couvre ordinairement les fonds de troisiémes & même de quatriémes, parce que cela salit le travail, & le rend par conséquent moins apparent à la vûe : de plus, en ôtant les petits blancs qui restoient entre les tailles, cela en resserre davantage le travail, & fait qu'il se tient mieux derriere. Cette façon de graver produit aussi des tons gris & sourds d'un grand repos, qui laissent mieux sortir les ouvrages larges & nourris des devants, & servent à les faire valoir ; mais c'est l'affaire du Burin plûtôt que de l'Eau forte. On grave encore les devants avec des tailles de différente largeur, suivant que le cas l'exige ; les étoffes fines se gravent plus près, à moins qu'on ne les destine à recevoir des entretailles, qui sont très-propres à représenter les étoffes de soye, les eaux, les métaux & autres corps polis : les étoffes.

plus épaisses se gravent plus larges ; ce qui doit être sourd & brun, plus serré que ce qui est vague, & par conséquent les ombres plus serrées que les jours. Cette attention ne doit pourtant pas paroître trop sensible, de peur que quelque chose des ouvrages du devant ne ressemble à ceux du fonds.

Des Lointains.

UN effet remarquable de la Perspective, c'est que plus les objets paroissent éloignés, moins ils doivent être finis : c'est ce qui arrive dans la Nature quand on regarde un objet éloigné, par exemple une figure vêtuë : on n'y distingue plus que les masses générales, & l'on perd tous les détails, soit des têtes, soit des plis de vêtemens, & même leurs différentes couleurs ; la Gravûre qui n'est qu'une imitation de la Nature doit la suivre dans tous ses effets, & rendre les objets qu'elle représente de plus en plus informes à proportion de leur éloignement. C'est pourquoi l'on évitera en gravant les figures éloignées d'en dessiner les formes avec des contours bien marqués & ressentis en beaucoup d'endroits qui les détermineroient trop ; mais il faut les tracer par grandes parties & comme un croquis, & les ombrer par couches plates à peu près de la même façon qu'un Sculpteur ébauche une figure de terre. Le fameux Gerard Audran en a donné des exemples inimitables dans tous ses ouvrages, comme on le peut voir entr'autres dans l'Estampe de Pyrrhus sauvé, qu'il a gravé d'après le Poussin, où il a rendu d'une maniere digne d'admiration la touche large & plate du pinceau dans

les lointains & dans les fonds. Cela semble assez facile, & ne se trouve cependant bien rendu que dans les ouvrages de ceux qui sont consommés dans cet Art. C'est que la plus grande difficulté des Arts dont le Dessein est la base, n'est pas de finir & détailler beaucoup, mais de sçavoir supprimer à propos le travail superflu pour ne laisser que le nécessaire. Il n'arrive que trop souvent que le Graveur séduit par le plaisir de faire un morceau qui paroisse fort soigné, s'amuse à finir la tête d'une figure éloignée avec de beaux petits points arrangés avec beaucoup de propreté; mais il prodigue sa peine bien mal-à-propos, car cet ouvrage qui placé ailleurs pourroit avoir son mérite, lui fait commettre une lourde faute contre le sens commun & le bon goût du dessein.

Du Paysage & de l'Architecture.

LEs terreins, murailles, troncs d'arbres & paysages doivent se graver d'une maniere extrêmement grignoteuse : c'est-là qu'on peut mêler avec succès le quarrée avec l'extrême lozange, & se servir de l'échoppe par le côté le plus large. Le Paysage doit être préparé très-lozange afin que les tailles accompagnent plus moëlleusement les traits qui les dessinent, & laissent moins sentir la maigreur des contours qui en forment les feuilles. Les terreins se peuvent graver par de petites tailles courtes & fort lozanges, afin que les crevasses de leurs angles les rendent brutes & formés par toutes sortes de travaux libres qui y sont fort convenables. Les pointes émoussées sont plus propres à graver le
Paysage

Paysage que celles qui sont coupantes, parce que ces dernieres s'engageant dans le cuivre, ne laissent point à la main la liberté de les conduire en tous sens comme il est nécessaire surtout quand on grave des arbres. On grave ordinairement l'Architecture quarrée & à la régle, cependant lorsqu'elle n'est qu'accessoire, comme dans un sujet d'histoire, où elle est faite pour les figures, il vaut mieux la graver à la main afin qu'elle ne soit point d'une propreté qui le dispute aux figures. Il faut aussi un peu grignoter ses tailles, mais toujours avec ordre; car en général quelque chose que l'on grave, & même celles qui sont les moins susceptibles de propreté, on doit toujours les préparer avec égalité & avec arrangement, pourvû que cela soit sans affectation, afin qu'il n'y ait point de traits qui puissent crevasser ensemble & interrompre le repos des masses par des pochis de noir aigre. Car on ne peut faire de l'effet que par de grandes masses unies, soit d'ombre soit de lumiere, réveillées pourtant de quelques touches aux endroits indiqués dans l'original qu'on doit suivre. La Gravûre n'est déja que trop opposée à ce repos qui doit regner dans les masses, par les petits blancs qu'elle laisse dans les carreaux, sans ajoûter encore des aigreurs & des trous de noir par l'inégalité des tailles, & même l'on est souvent obligé de boucher tous les carreaux avec des points pour parvenir à faire un ton sourd. Il suit de tout ce qu'on vient de lire que la Gravûre en grand où l'on réserve beaucoup de choses à retoucher au Burin doit être préparée avec beaucoup de goût & de propreté, qu'il fau téviter d'appuyer trop les touches & les contours de crainte que venant à mordre avant le reste, on ne soit obligé de retirer l'Eau forte avant d'avoir laissé

F.

mordre les ombres d'un ton avantageux : ou bien que l'Eau forte les ayant trop creusés, ne vous mette dans la nécessité de salir l'ouvrage pour les accompagner & les fondre, ou même de les effacer peut-être entierement. Il vaut mieux être obligé de les fortifier au Burin, d'autant plus que quelque soin que l'on prenne à frapper les choses juste à leur place, il se trouve neanmoins quand l'Eau forte a faite son effet, qu'elles ont besoin d'être rectifiées, & qu'elles n'ont presque jamais cette parfaite justesse qu'on croyoit leurs avoir donné : c'est pourquoi il est à propos que les touches & les contours soient mordus de façon qu'on puisse les reprendre aisément soit en dedans soit en dehors sans rien effacer.

Des différentes Pointes.

Quoique l'usage le plus ancien & le plus ordinaire soit de graver à l'Eau forte avec des pointes coupantes & qui ouvrent un peu le cuivre, il y a neanmoins de très-habiles Graveurs qui se servent de pointes qui ne coupent pas : cet usage paroît même avoir un avantage par rapport à l'effet que fait l'Eau forte sur le vernis : car il arrive souvent quand on trace quelque contour ou que l'on arrête quelque touche avec une pointe coupante, que la justesse avec laquelle on tâche de le faire est cause que sans s'en appercevoir on appuye davantage la pointe, & qu'elle entre plus profondément dans le cuivre en ces endroits que partout ailleurs, ce qui fait qu'ils mordent avant le reste, &, comme on vient de le dire, causent des aigreurs.

Au lieu que les pointes émouſſées ne creuſans gueres plus le cuivre en un endroit qu'en l'autre, laiſſent mordre tout l'ouvrage à peu près également, ſelon la proportion des pointes dont on s'eſt ſervi, & par conſéquent produiſent un ton gris aſſez avantageux pour pouvoir retoucher proprement.

D'un autre côté l'on pourroit dire, que d'entrer un peu dans le cuivre cela donne plus d'eſprit & de fermeté que lorſque la pointe gliſſe & n'a rien qui l'aſſure, c'eſt pourquoi il eſt à propos lorſqu'on prépare une planche de grand & où il doit entrer beaucoup de Burin de ſe ſervir de pointes émouſſées, & de réſerver les pointes coupantes pour le petit qui doit être préparé différemment comme on va le voir. Il eſt à remarquer lorſque les pointes coupent, qu'il faut beaucoup appuyer les hachûres qui forment les maſſes d'ombre, ſans cela elles pourroient devenir maigres, car pour que le trait participe de la groſſeur de la pointe avec laquelle il eſt fait, il faut que preſque toute la partie qui en fait l'aigu ſoit engagée dans le cuivre : autrement une groſſe pointe & une fine feroient à peu près un trait auſſi délié l'une que l'autre. Il eſt bon auſſi de mettre beaucoup de ſecondes dans les corps d'ombre, afin qu'ils ayent déja pris une couleur ſuffiſante avant que les touches ſoient crevaſſées, & qu'on puiſſe tirer de l'Eau forte tout l'avantage poſſible pour le prompt avancement de ſa planche; car une taille toute ſeule ne prend pas beaucoup de force, & eſt long-tems à mordre avant d'acquerir un ton un peu vigoureux. Au reſte on peut ſe livrer indifféremment à la maniere la plus conforme à ſon goût naturel, perſuadé que ce n'eſt pas l'outil qui donne le mérite à l'ouvrage, mais l'intelligence de l'Artiſte qui le conduit.

De la Gravûre en petit.

ON doit traiter la Gravûre en petit différemment de celle en grand. Comme son principal mérite est d'être dessinée & touchée avec beaucoup d'esprit, il faut frapper son trait avec plus de force & de hardiesse, & que le travail qu'on y met soit fait avec une pointe plus badine. Les touches qui pourroient ôter le repos dans le grand font toute l'ame du petit, en conservant toujours les masses de lumiere tendres & larges. Toute son excellence dépend de l'Eau forte, & le Burin n'y doit ajoûter que des masses un peu plus fortes & quelques adoucissemens. Comme le Burin est un outil qui travaille lentement & avec froideur, il est bien difficile qu'il ne diminue ou qu'il n'ôte même tout-à-fait l'ame & la légereté que la pointe d'un Graveur un peu versé dans le dessein y a mis : c'est pourquoi l'on ne s'en servira qu'avec discretion, & seulement pour donner un peu plus d'effet & d'accord. Il faut donc que l'Eau forte avance beaucoup plus & morde davantage dans les petits ouvrages que dans les grands, que dès cette ébauche elle paroisse assez faite au gré des gens de goût, & que le Burin n'y soit employé que pour la rendre plus agréable aux yeux du Public, dont la plus grande partie n'a point assez de connoissance dans le dessein pour sentir ce que c'est que cet esprit. Il n'étoit pas inconnu au célébre M. Picart : ses premiers ouvrages moins chargés de travail que les autres en conservent assez ; mais séduit par les applaudissemens de la multitude, il s'est livré ensuite à une

maniere pesante & chargée. Il ne s'est point contenté d'ôter tout l'esprit de ses têtes à force de les couvrir de petits points, mais il a chargé ses draperies de tailles roides & sans gentillesse : il a même poussé son extrême passion pour le fini jusqu'à vouloir rendre les différentes couleurs des vêtemens, ce qui dans le petit en détruit tout le goût & l'effet. Ses productions si long-tems admirées du vulgaire, (quoique d'ailleurs assez estimables par la beauté & l'étendue de son génie) ne seront jamais comparables à l'aimable négligence de La Belle, à la touche spirituelle de Le Clerc, ni à la pointe badinée & pittoresque de Gillot.

Si l'on veut donc faire une eau Forte spirituelle & avancée, on doit souvent changer de pointe sur les devants, & pour donner plus de caractere aux choses qui en sont susceptibles, il faut les graver par des tailles courtes, méplates, & arrêtées fermement le long des muscles ou des draperies qu'elles forment ; car les tailles longues & unies produisent un fini froid & sans goût. Plus les tailles sont serrées & plus la Gravûre paroît précieuse, pourvû que cela soit fait avec intelligence, en observant la dégradation des choses avancées à celles qui sont plus éloignés, & des objets qui se détachent à ceux qui leur servent de fonds. C'est pourquoi on gravera fin & serré pour faire un ouvrage qui plaise, ou du moins pour se conformer au goût présent de ce siécle, où l'on n'estime la gravûre en petit qu'autant qu'elle paroît gravée finement, comme si le vrai mérite consistoit à avoir la vûe extrêmement bonne, & beaucoup de patience.

Les contours seront dessinés d'une maniere un peu quarrée ; ils ne doivent point être équivoques, mais il faut qu'ils soient ressentis ; on se gardera bien

de ne les former qu'avec les tailles qui les approchent, cette maniere peut être bonne dans le grand, au lieu qu'elle est vitieuse dans le petit, parce qu'elle en amollit trop les contours. Je répéterai encore en dépit de la mode, & du mauvais goût d'aujourd'hui, que la Gravûre en petit doit conserver une idée d'ébauche, & que plus on la finit, plus on lui ôte son principal mérite, qui consiste dans l'esprit & la hardiesse de la touche. Il faut peu de points pour terminer les chairs: il y a des ouvrages en petit qui ont du mérite d'ailleurs, mais dont les chairs sont chargées de points si près les uns des autres que les lumieres en paroissent luisantes comme du bronze, ce qui fait que les draperies qui sont d'un autre travail paroissent trop négligées: il n'y a qu'un motif d'intérêt, & l'envie de plaire à des gens qui n'ont aucune connoissance du Dessein, qui puisse engager à suivre une si mauvaise maniere, puisque l'on peut faire tout aussi bien avec beaucoup moins de travail, & que dans les Arts qui ont rapport au Dessein l'ouvrage n'a de mérite qu'autant qu'il paroît fait facilement & sans peine. On ne doit point non plus s'amuser dans le petit à rendre tous les détails des têtes comme dans le grand; quelques petits coups touchés artistement forment de jolies têtes, & même des passions, mieux que tous les soins qu'on pourroit prendre de marquer les prunelles, les paupieres, les narines, & autres minuties. Il est vrai que cela attire plus l'admiration de la multitude, ou de ces Sçavans dont l'habilité dans d'autres sciences fait regarder les décisions comme fort importante dans un Art où ils n'entendent rien; mais cet extrême fini n'est qu'une servitude dont un habile Artiste doit se dégager, & qui n'est bonne que pour des gens médiocres & incapables de faire

les choses à moins de frais. Les figures des fonds & autres choses qui doivent paroître éloignées se graveront presque entierement avec la même pointe, excepté les tendresses : il ne faut pas que cette pointe coupe trop, de peur que les touches en mordant ne fassent des trous ou des aigreurs qui ôtent tout l'effet dans le petit, & sont extrêmement difficiles à arracher, car on seroit obligé pour cela d'effacer une partie de ce qui est autour, ce qui ne se rétablit jamais si bien avec le Burin.

Lorsque l'on termine les chairs au Burin, il est difficile de se servir avec succès de points longs, à moins qu'on ne les fasse extrêmement cours, autrement ils feroient une chair qui sembleroit couverte de poils. On ne se sert gueres que de points ronds en préparant l'eau Forte, si ce n'est dans les ombres des chairs qu'on peut graver par une taille ou deux de points longs. On peut aussi hazarder quelquefois des troisiémes tailles dans des choses qui doivent être brouillées comme nuages, terreins & autres endroits que l'on tient très-sourds pour servir de fonds à d'autres, mais il faut les graver avec une pointe extrêmement fine, afin qu'ils mordent moins que les autres. Enfin on doit faire ensorte que la planche soit entierement faite à l'eau forte, s'il est possible, afin de conserver tout l'esprit du dessein : car plus on mettra d'ouvrage dès l'eau Forte, & plus on sera sûr de réussir, pourvû que cela soit fait à propos & avec goût, & qu'on ne le laisse point trop mordre. C'est le moyen de plaire aux habiles gens & aux vrais connoisseurs dont les suffrages sont seuls flatteurs & à désirer pour ceux qui veulent se perfectionner & acquérir une réputation solide.

Au reste ce qui a été dit jusqu'ici ne regarde

que les commençans : on a tâché de leur montrer la route la plus sûre & la plus abregée pour les conduire à la perfection de leur Art. Ceux qui par des talens supérieurs ou par une expérience consommée ont acquis la réputation d'habiles gens, sont au-dessus de ces régles. Leur génie est en quelque façon leur seule loi : toute sorte de travail est bon sous leur main, & le goût avec lequel ils le placent le rend toujours excellent, quelqu'éloignés qu'ils soient des principes avec lesquels on grave ordinairement. Mais ces manieres sont quelquefois de nature à n'être point susceptibles d'imitation, & pourroient perdre plûtôt que de perfectionner ceux qui voudroient les suivre, parce qu'en dégénerant elles n'ont plus aucun merite, & qu'un servile imitateur, n'y mettant pas la même science, & n'en faisant pour ainsi dire que la charge, peut prendre une mauvaise maniere en suivant un bon original. C'est pourquoi l'on ne sçauroit trop faire d'attention, à en chercher une qui ne soit point vicieuse quand on commence à graver. Telle est par exemple celle de Corneille Vischer, & quoique l'on soit bien éloigné d'atteindre à la perfection des ouvrages de ce grand homme, cependant son imitation conduit toujours à un goût moëlleux & à une maniere excellente.

Maniere de border la Planche avec de la cire, afin de pouvoir contenir l'Eau forte de départ.

IL faut prendre de la cire molle, rouge ou verte, il n'importe, elle se vend en bâtons comme de la cire d'Espagne : il y en a aussi de la jaune qui est

fort bonne; elle sert aux Sculpteurs pour faire de petits modeles, ce qui fait qu'on la nomme *cire à modeler*. Si c'est en hyver vous l'amollirez au feu; en été elle s'amollit assez aisément en la maniant. Vous en ferez autour de votre planche sur les bords où il n'y a rien de gravé, un bord haut environ d'un pouce, comme un petit rempart ou muraille, de sorte que posant votre planche à plat & bien de niveau, & versant votre Eau forte ensuite dessus, elle y soit retenue par le moyen de ce bord de cire, sans qu'elle puisse couler ni se répandre par aucun endroit. C'est pourquoi en hyver l'on fait chauffer quelque morceau de fer, pour l'appliquer le long des joints que la cire fait avec la planche.

On pratique à l'un des coins de ce petit rempart une goutiere ou petit canal qui sert à verser plus commodément l'Eau forte : on a soin de faire les deux côtés qui forment cette goutiere, plus hauts que le reste du bord, afin qu'en penchant la planche pour verser l'Eau forte dans le vase destiné à la recevoir, elle ne puisse se répandre pardessus les bords. Il y a des personnes qui couvrent de mixtion les bords de la planche où est attachée la cire, afin de boucher les petits trous qui pourroient laisser échapper l'Eau forte par dessous la cire. Mais cette maniere est mal-propre, & salit les mains quand on veut remanier la cire pour la faire servir à quelqu'autre planche. C'est pourquoi il vaut mieux l'attacher au cuivre quand elle est bien amollie & attendrie au feu, & pendant qu'elle est encore mollette on coulera le doigt fermement le long de l'angle que la planche fait avec la cire, par ce moyen elle s'attachera exactement au cuivre verni.

Votre planche étant ainsi bordée, il faut prendre de l'Eau forte de départ ou des Affineurs, pure &

bonne & y mêler moitié d'eau commune. M. Bosse conseille de n'y mettre qu'un tiers d'eau, mais elle seroit trop violente, & elle sera encore assez forte en y en mettant la moitié, comme on le pratique ordinairement. Si l'on a de l'Eau forte qui ait déja servie, (on la distingue aisément par sa couleur bleuë) on s'en servira en place d'eau commune pour la mêler avec l'Eau forte vive; on y en mettra plus ou moins suivant qu'elle aura de force; on la versera doucement sur la planche posée à plat, jusqu'à ce qu'elle en soit couverte partout d'un travers de doigt. Alors vous verrez que l'Eau forte agira promptement dans les hachûres fortement touchées: pour les tailles plus foibles, vous les verrez au commencement claires & de la couleur du cuivre, parce qu'elle n'y fera pas d'abord d'opération sensible qui paroisse aisément à la vûe.

Quand vous verrez que l'Eau forte aura agi quelque tems avec vigueur dans vos touches fortes, & qu'elle commence à faire son effet sur les choses tendres, vous l'y laisserez mordre fort peu: on peut connoître facilement si l'Eau forte a mordu suffisamment en découvrant un peu le cuivre avec un charbon doux sur les lointains, comme nous l'avons déja dit à l'occasion du vernis dur, page 40. vous verserez donc alors l'Eau forte dans un pot de fayance, & vous remettrez tout de suite de l'eau commune sur la planche, pour en ôter & éteindre ce qui seroit resté d'Eau forte dans la gravûre, puis la ferez sécher comme il vous a été enseigné au verni dur: & souvenez-vous principalement à ce verni mol & Eau forte de départ, de faire évaporer en hyver l'humidité qui pourroit être entre le cuivre & le verni, avant que d'y mettre l'Eau forte; votre eau étant dessechée, vous prendrez de la

même Mixtion d'huile & de suif, dont je vous ai parlé au commencement du vernis dur, page 5. & en couvrirez les lointains & choses les plus douces & tendres ; & après avoir couvert cette premiere fois, vous remettrez sur votre planche la même Eau forte que vous en aviez ôtée, & la laisserez un demi quart d'heure suivant les hachûres que vous avez à faire creuser, après cela vous l'ôterez encore, laverez, sécherez & couvrirez ce que vous aurez ensuite à couvrir.

REMARQUE.

Comme la Mixtion d'huile & de suif dont on se sert ordinairement pour couvrir sur la planche les endroits qu'on veut épargner en faisant mordre, demande beaucoup de soin & de sujettion, pour ôter l'Eau forte de dessus la planche, qu'il faut laver ensuite, & faire sécher au feu, ce qui tient un tems considérable & retarde l'action de l'Eau forte, voici une nouvelle Mixtion qui a cet avantage qu'on peut la mettre avec le bout du doigt sur les endroits où il en est besoin dans le tems même que l'Eau forte agit sur la planche.

Mixtion à couvrir les planches sans être obligé de retirer l'Eau forte de dessus.

Prenez partie égale de cire & de thérébentine, autant d'huile d'olive, & de sain doux : faites fondre le tout sur le feu dans une terrine, ayez soin de bien mêler ces matieres, & laissez-les bouillir quelques tems jusqu'à ce qu'elles soient bien incorporée l'une avec l'autre. Lorsque l'on fait mordre une

planche, & qu'on en veut couvrir quelqu'endroit, il faut mettre fondre sur le feu dans un petit pot un peu de cette composition, en prendre au bout du doigt ou avec un pinceau & le porter à cet endroit au travers de l'Eau forte qui couvre la planche. Alors cette Mixtion s'attachera sur le vernis, & empêchera l'Eau forte de creuser davantage à cet endroit. Cette maniere est prompte & expéditive, & est propre pour les ouvrages de peu de conséquence, ou dans des cas pressans.

Ensuite vous y remettrez encore ladite même Eau forte, & la laisserez dessus la valeur d'une demie heure, suivant la force de l'eau & la nature de l'ouvrage ; & puis l'ôterez & jetterez derechef quantité d'eau commune dessus.

Cela fait vous ferez un peu chauffer votre planche, & en même tems vous ôterez le bord de cire qui est autour ; puis la laisserez chauffer plus fort, tant que la mixtion & le vernis en fondent; puis vous l'essuyerez bien nette avec un linge ; & après vous la frotterez bien par tout avec de l'huile d'olive ; & ce sera fait, au retouchement du Burin près, s'il en est besoin.

Je vous avertis que lorsque l'Eau forte est sur la planche il faut avoir une barbe de plume, & la passer à travers ladite Eau forte sur l'ouvrage, afin de nettoyer la bourbe ou verdet qui s'amasse dans les hachûres, lorsque l'eau y fait son opération, & afin de lui donner plus de moyen d'agir, & aussi pour voir si le vernis n'éclate point, car autrement le bouillonnement de l'eau empêche de le voir.

Vous sçaurez encore que l'eau forte du vernis dur est très-excellente pour servir à creuser l'ouvrage faite sur ledit vernis mol ; & que la pratique de la verser & de couvrir de mixtion est toute

pareille qu'au vernis dur, & si quelqu'un s'en veut servir, il doit être assuré qu'elle est bien plus excellente pour cela que n'est celle des Affineurs ; & de plus elle n'est point si sujette à faire éclater le vernis ni a plusieurs accidens, par exemple d'être préjudiciable à la vûe & à la santé, comme celle de départ ; neanmoins chacun usera de celle qu'il voudra.

Maniere de rendre blancs les Vernis dur & mol sur la planche.

IL y a un moyen de blanchir les vernis sur les planches au lieu de les y noircir, & pour cela. Quand vous avez appliqué votre vernis dur sur la planche (comme il a été dit page 14.) vous le ferez cuire ou sécher au feu sans le noircir, & de la même façon que s'il l'étoit ; puis laisserez refroidir la planche : après quoi vous aurez du blanc de céruse bien broyé à l'eau, & mis dans une écuelle de terre plombée, avec un peu de colle de Flandres fondue, vous mettrez ladite écuelle sur le feu, & ferez fondre & chauffer un peu le tout, cela fait vous prendrez dudit blanc qui doit être passablement clair, avec une grosse brosse ou pinceau de poil de porc, & en blanchirez votre vernis en l'y mettant le moins épais & le plus uniement que vous pourrez, & l'y laisserez sécher en posant la planche de plat en quelque lieu : & si d'avanture en la blanchissant, le blanc avoit de la peine à y prendre, il ne faut que mettre parmi ledit blanc une goute ou deux de fiel de bœuf, & les mêler dans l'écuelle avec ladite brosse.

Et pour le vernis mol il n'y a qu'à faire la même

chose, après qu'on l'a appliqué sur la planche & étendu bien uniement avec le tampon de taffetas, sans le noircir : quelqu'un pourroit dire que si on le noircissoit avant que d'y appliquer le blanc dessus, que venant après à y graver, les hachûres y paroîtroient plus noires, & seroient par conséquent plus distinctes à l'œil : mais je répons à cela deux choses.

La premiere, que le noircissement fait que le blanc ne s'y veut point attacher; & l'on n'ose pas y mettre tant de fiel de peur de gâter le vernis.

La seconde, que quand même le blanc s'y attacheroit, il n'y paroîtroit que gris à cause de la noirceur dudit vernis, à moins qu'on ne l'y mît si épais que le tout n'en vaudroit plus rien.

Le contre-tirement ou calquement sur le vernis mol, se fait avec de la sanguine comme j'ai dit ci-devant, page 19. ou bien en frottant le papier ou Dessein, de poudre de pierre noire au lieu de sanguine, quand le vernis est rendu blanc.

Quand vous aurez gravé ce que vous désirerez sur le vernis mol, & que vous voudrez faire creuser la planche à l'Eau forte, ce qu'il y aura à faire est d'avoir un peu d'eau commune plus que tiéde, & en jetter sur la planche & avec une éponge douce où il n'y ait aucune ordure, ou bien avec le charnu des bouts de vos doigts, frotter dessus ledit blanc, pour le détremper partout, puis laver ladite planche en sorte qu'il n'y ait plus de blanc dessus, & la faire sécher; & ensuite on y peut mettre de telle des deux Eaux fortes qu'on veut, suivant les manieres ci-devant enseignées : & pour en travaillant conserver ledit vernis blanc, il ne faut que mettre dessus, un morceau de drap ou serge dont la laine soit bien douce, au lieu de papier, ou bien du même linge damassé.

Et si vous voulez avoir plûtôt ôté ledit blanc, il faut avoir de l'Eau forte de départ qui soit temperée avec de l'eau commune & en mettre partout dessus ; cela le détrempera & mangera promptement, après quoi vous jetterez encore de l'eau commune & nette dessus ; ayant ôté le blanc de la façon, vous ferez aussi sécher l'eau qui sera demeurée dessus, & ferez creuser ensuite votre ouvrage, selon qu'il a été dit ci-devant.

Moyen pour regraver ce que l'on peut avoir oublié de faire, ou bien ce qu'on veut changer ou ajoûter, après que les planches sont creusées à l'Eau forte.

Avant que de finir il m'est souvenu de vous donner le moyen de refaire plusieurs choses au besoin par le moyen de l'Eau forte, comme lorsqu'il arrive qu'ayant fait sur votre cuivre quelque chose qui ne vous plût pas, & que pour cette cause vous l'avez couvert de la mixtion, afin que l'Eau forte n'y fît point son opération; ou même que vous y voudriez ajouter quelques ornemens comme sur quelques draperies, & quantité d'autres choses qui se peuvent rencontrer aux occasions ; en ce ce cas donc, vous prendrez votre planche, & la frotterez bien d'huile d'olive par son endroit gravé, de sorte que le noir & les saletés qui peuvent être dans toutes les hachûres en soient ôtées ; puis vous la dégraisserez si bien avec la mie de pain, ou avec du blanc d'Espagne en poudre, qu'il ne reste rien de gras ni de sale dessus, ni dans les hachûres.

Alors vous la ferez chauffer sur un feu de charbon,

& ayant mis du vernis mol deſſus, vous l'étendrez avec un tampon de taffetas remplie de coton, comme il a été dit ci-devant: tout ce qu'il y a à prendre garde eſt qu'il faut que les hachûres que vous voulez qui demeurent ſoient remplies de vernis; cela fait vous la noircirez auſſi comme j'ai dit ci-devant : puis vous y ferez ce que vous déſirerez refaire ou ajouter, & enſuite vous le ferez creuſer par le moyen de l'Eau forte, ſelon que la ſorte d'ouvrage le requerera, prenant garde avant que d'y mettre l'Eau forte, de couvrir de la mixtion, comme j'ai dit, la premiere gravûre qui étoit ſur votre planche, de peur que le vernis n'eût point entré par tout, & cela eſt toujours le plus ſûr; d'autant que s'il ſe rencontroit qu'il n'y eût ni mixtion ni vernis en quelques endroits deſdites hachûres, l'Eau forte ne manqueroit pas d'y entrer & gâteroit tout : ayant donc fait creuſer votre ouvrage à l'Eau forte, vous ôterez le vernis de deſſus votre planche par le moyen du feu, en la maniere ci-devant dite pour le verni mol.

Fin de la ſeconde Partie.

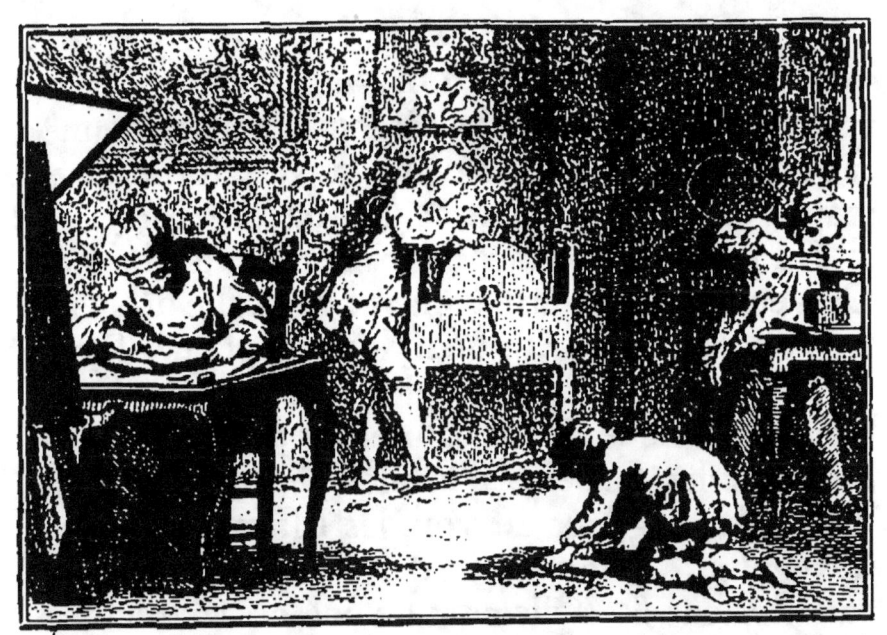

MANIERE
DE GRAVER
A L'EAU FORTE
ET
AU BURIN.

✿·✿

TROISIE'ME PARTIE.

De la Gravûre au Burin.

Principes de la Gravûre au Burin.

L eſt inutile de dire que le Deſſein eſt le fondement de cet Art, & qu'il eſt néceſ-ſaire qu'un Graveur ſache deſſiner corre-ctement, car ſans cela il ne pourra jamais bien imiter aucun Tableau ni Deſſein, parce que ſon

G

ouvrage ne sera fait qu'en tâtonnant : il pourra même être fait avec soin & d'une gravûre fort douce, mais sans esprit, sans art & sans intelligence.

On passe sous silence la maniere de dessiner du Graveur, qui doit être la même que celle du Peintre : on dira seulement qu'il doit s'appliquer fortement à dessiner long-tems des pieds & des mains d'après l'antique, sur le naturel, & d'après les Tableaux & les Desseins d'habiles gens, & qu'il ne doit point négliger de voir les Estampes gravées d'Augustin Carrache, & de Villamene, qui ont parfaitement & facilement dessiné ces extrémités. Je dis ceci afin que le Graveur se donne par ce moyen une liberté de les faire de bon goût pour s'en servir dans des occasions qui se rencontrent quelquefois de travailler d'après des Peintres médiocres, ou des Desseins qui ne sont pas finis.

Mais lorsqu'il s'agit de copier les Tableaux des grands Maîtres, il faut que le Graveur se détache entierement de la propre maniere qu'il pourroit avoir de dessiner, pour se conformer à celle des ouvrages qu'il veut imiter & y conserver le caractere qui fait distinguer les manieres les unes des autres : & pour cét effet l'on doit beaucoup dessiner & avec bien du soin d'après les peintures de Raphaël, des Carraches, du Dominiquain, du Poussin, &c. que si l'occasion ne se présente pas de pouvoir copier ces ouvrages, & qu'on ne puisse que les voir, il faut en remarquer toutes les beautés & les saisir dans la mémoire par une forte application d'esprit, & s'efforcer de reconnoître la différence de chacun dans la maniere de tracer les contours.

Il est très-nécessaire qu'un Graveur sache l'Architecture & la Perspective. L'Architecture pour

garder les proportions que les habiles Peintres quelquefois ne se donnent pas la peine de terminer dans leurs desseins ; surtout quand on grave d'après des croquis ou des tableaux peu finis. La Perspective, par les dégradations du fort au foible, lui donnera beaucoup de facilité pour faire fuir ou avancer les figures & autres corps représentés dans le Tableau qu'il doit imiter.

Préparatifs pour graver au Burin.

LE Cuivre rouge est celui dont on se sert ordinairement, parce qu'il est moins aigre, & par conséquent meilleur, étant adhérant au Burin. Plusieurs se trompent lorsqu'ils le font beaucoup chauffer pour l'amollir : au contraire je trouve qu'on le doit souhaiter un peu dur, pourvû que cela n'aille pas jusqu'à être aigre : pour cet effet, il ne faut que recommander à celui qui l'apprête de le battre un peu à froid, mais qu'il soit bien applani, sans fosse, sans paille, ni gersures, & d'égale force par tout.

Avant de rien tracer, quoique la Planche paroisse bien polie, l'on doit prendre un brunissoir & le passer fortement partout le cuivre, pour en ôter les petites rayes que la pierre de ponce & le charbon y ont laissé, qui rendent ordinairement le fond de la gravûre d'une couleur sale. Pour les Burins, tous les Graveurs sçavent qu'il faut choisir l'acier d'Allemagne le plus pur & le meilleur : sa bonté consiste en ce qu'il n'y ait point de fer mêlé parmi, que le grain en soit fin & de couleur de cendre, mais ils doivent être avertis que le Forgeur

qui fait les Burins doit entendre parfaitement la trempe.

Quant à la forme du Burin, il est comme inutile d'en parler, puisque chacun les prend selon sa volonté : les uns les veulent fort lozanges, les autres tout-à-fait quarrés : il y en a qui les éguisent extrêmement déliés, d'autres gros & courts. Pour moi, je tiens qu'il est bon d'avoir toujours un Burin d'une bonne longueur, que sa forme soit entre le lozange & le quarré ; qu'il soit assez délié par le bout, mais que cela ne vienne pas de loin, afin qu'il conserve du corps pour pouvoir résister selon les nécessités de l'ouvrage : car s'il est trop délié & affuté de loin, il ploye, ce qui le fait casser ; à moins que ce ne soit pour de fort petits sujets.

Le Graveur doit avoir soin que le ventre de son Burin soit aiguisé fort plat, & qu'il coupe parfaitement, le faisant lever un peu vers l'extrémité de la pointe pour le dégager plus facilement du cuivre : il doit être aussi averti de ne graver jamais avec un Burin dont la pointe soit émoussée, s'il veut que la gravûre soit vive, autrement elle ne sera qu'égratignée.

Maniere facile pour sçavoir aiguiser un Burin.
Planche dixiéme.

PRemierement j'ai mis au haut de la planche qui suit pour une plus grande intelligence, la forme d'un Burin tout emmanché, dessiné de plusieurs côtés, afin par ce moyen d'en faire mieux connoître toutes les parties ; sur quoi vous serez averti, que les Burins sortans de chez celui qui les fait, n'ont pas d'autre forme que quand vous les avez

aiguisez, elle est communément en lozange, & quelquefois approchant du quarré ; ceux en lozange sont propres à faire un trait profond à proportion de leur largeur : lesdites figures vous montreront comme ils ont quatre côtés ; desquels il n'est besoin pour la gravûre que d'en aiguiser deux, savoir, comme la Figure II. vous montre en plus grand, les côtés marqués *a b*, & *b c*, puis en l'applatissant par le bout, se fait la pointe ou angle solide *b*, qui entre dans le cuivre, tellement que pour avoir ladite pointe *b*, bien vive, aigue & tranchante, il faut avoir bien aiguisé lesdits deux côtés, & aussi toute l'épaisseur du Burin par le bout : & à cet effet il faut être fourni d'une bonne pierre à l'huile bien platte, & y appliquer le Burin dessus par un de ses côtés, par exemple le côté *a b*, & le tenant ferme & de plat sur ladite pierre humectée avec de l'huile d'olive, y appuyant fermement le premier doigt d'après le pouce, autrement l'indice, ainsi que la figure III. vous montre, en le poussant vivement plusieurs fois de *b a*, vers *o m*, & le retirant aussi vivement de *o m*, vers *b a*, & cela jusqu'à ce que tout ledit côté soit devenu bien plat, puis faut en faire autant du côté *b c*, de sorte que l'arrête commune à ces deux côtés soit bien vive, & tranchant en la longueur d'un bon pouce ou environ.

Après vous lui ferez sa face de la façon que la Figure IV. vous montre, en tenant ledit Burin fermement sur icelle face, & le faisant aller & venir vivement sur la pierre de *b*, à *c*, & en revenant de *c*, à *b*, ensorte qu'il ne varie point, d'autant que ladite face ne seroit pas bien plate, si l'on varioit tant soit peu.

Que si ladite face est trop large, il ne faut qu'en abbattre un peu les deux côtés *a d*, & *d c*, & prin-

cipalement l'arrête *d*, par le moyen de la pierre.

Et lorsqu'à force de se servir d'un Burin, il arrive que le bout où est la face devient trop gros, & qu'il y a de la peine sur la pierre d'user ces deux côtés *a d*, & *d c*, l'on fait abattre ou user cela à un Remouleur ou Coûtelier, avec sa meule de grez.

Vous jugez donc bien qu'ayant aiguisé ainsi bien vivement ces deux côtés de Burin bien plats, & sa face du bout, ledit Burin doit bien trancher le cuivre, & d'autant que le tout dépend de sa pointe, & que l'œil a peine de voir si elle est telle qu'il la faut; pour le sçavoir on a de coûtume d'essayer sur un des ongles de la main, si ladite pointe en l'appuyant un peu dessus, y prend & mord vivement.

La méthode de tenir & manier le Burin sur le cuivre. Planche onziéme.

Vous voyez encore sur cette planche, Figure d'enhaut, que quand le Burin a été emmanché pour l'aiguiser, la boule ou gros bout de l'emmanchure étoit toute entiere, & qu'en celui qui est à côté, il en a été coupé presque la moitié qui répond au droit & perpendiculairement à l'arrête comme aux deux côtés *b a*, & *b c*: tous les Graveurs en Taille-douce au Burin coupent d'ordinaire cette partie, afin que leur Burin se puisse mettre à plat sur leur planche, comme vous allez voir en la maniere de le tenir par la Figure I. Vous y considérerez donc que la main le tient ensorte que venant à le poser de plat sur la planche comme la Figure II. vous montre qu'il faut que ladite arrête

soit tournée vers le cuivre, & qu'il n'y ait aucun de vos doigts enfermés entre le Burin & ladite planche, afin que par ce moyen vous le puissiez mener & conduire librement dans le cuivre, y entrant & sortant en faisant un trait gros au milieu & déliée par les deux extrémités, ce que vous ne pourriez bien faire si vos doigts ou l'un d'eux étoient entre le cuivre & le Burin.

C'est pourquoi vous prendrez garde qu'il faut que le gros bout rond du manche de votre Burin, soit appuyé près le creux de votre main ; afin d'être appuyé contre le bout de l'os de votre bras, pour par ce moyen avoir de la force pour surmonter facilement la résistance du cuivre, & principalement lorsqu'il s'agit de faire de grosses & profondes hachûres : & pour ce qui est de bien donner à entendre la fonction que doivent faire tous les autres doigts en même-tems, je ne crois pas que cela se pût aisément faire avec des seules figures & à moins que de le montrer effectivement au doigt & à l'œil ; & ceux qui ont accès auprès des Graveurs le peuvent facilement sçavoir d'eux, & en peu de tems.

Je me contenterai donc de dire, qu'il faut en gravant conduire votre Burin le plus que vous pourrez paralellement à votre Planche, d'autant que faisant autrement en ayant les doigts entre le Burin & le cuivre, il y entreroit en faisant un trait soit droit ou courbe toujours de plus en plus profond, & par ce moyen vous ne pourriez pas sans le reprendre à deux fois, faire un trait tout d'un coup, dont l'entrée & la sortie soit déliée & le milieu gros, comme il a été dit ci-devant en la Gravûre au vernis dur, *page 28.*

C'est pourquoi vous tâcherez de vous bien routiner à faire de ces traits droits & tournans, en en-

fonçant & foulageant de la main ledit Burin fuivant les occafions.

Et pour cet effet il faut que vous vous faffiez un petit couffinet d'un cuir affez fort, à peu près de la forme des pelotes dont les femmes & filles fe fervent pour mettre des éguilles & épingles : qu'il foit de la largeur d'un demi pied en quarré, & de la hauteur de trois ou quatre pouces étant rempli de fable affez fin, & vous poferez ce couffinet fur une table arrêtée fermement.

Puis vous poferez votre planche fur ce couffinet, afin de la tourner felon que les traits & hachûres vous y obligeront, ce qui ne fe peut encore repréfenter parfaitement par des figures, vous jugez donc bien qu'il eft difficile de vous écrire ici toutes les obfervations néceffaires à cet effet. Car en pratiquant, chacun en reffent & remarque mieux les difficultés qu'il ne fçauroit comprendre en lifant, & voyant des figures ; il me femble auffi qu'il n'y a gueres de perfonnes qui veulent pratiquer cet art, qui n'ait vû ou ne puiffe voir comme on grave au Burin ; neanmoins il y a une chofe à vous dire que vous ne fçauriez peut-être pas, c'eft dans le cas que votre Burin vint à rompre ou à émouffer fa pointe en gravant, ce qui n'arrive d'ordinaire que trop ; lors donc que vous fentez que fa pointe fe rompt net, c'eft un témoignage qu'il eft trop dur trempé ; c'eft pourquoi vous prendrez un charbon ardent, & en foufflant appliquerez le Burin deffus, puis quand vous verrez que le Burin jaunit, il le faut promptement tremper dans l'eau, & fi l'acier eft fort dur, il faut faire revenir ledit Burin comme de la couleur d'une cérife qui commence à rougir. Mais fi le Burin émouffe fa pointe fans fe caffer, c'eft figne qu'il ne vaut rien.

Vous ſerez de plus averti, qu'après avoir gravé quelques traits ou hachûres, il les faut ratiſſer avec la vive arrête ou tranchant d'un autre Burin, en le conduiſant & raclant paralellement à la planche pour les ébarber, & prendre bien garde en ce faiſant de n'y point faire de rayes, & afin de voir mieux ce que l'on a gravé, l'on fait d'ordinaire un tampon de feutre de chapeau noir un peu graiſſé d'huile d'olive; & l'on frotte avec cela deſſus les endroits gravés, & auſſi en paſſant la main par-deſſus toute la ſuperficie de votre planche vous ſentirez s'il n'eſt point reſté des coupeaux qui ſe font du cuivre en le gravant, afin qu'en le ſentant avec la main, vous les ôtiez en les ébarbant, comme il eſt dit, avec le tranchant du Burin, & ſi d'avanture vous aviez fait quelques rayes, vous les pouvez ôter avec le bruniſſoir, en épargnant les hachûres; car ſi l'on appuyoit le bruniſſoir ſur elles, cela les écacheroit toutes.

Il y a une choſe à faire après que vous avez gravé & retouché vos planches, c'eſt de les limer par les bords en les remettant à l'équerre, premierement avec une groſſe lime, puis avec une plus douce, & en émouſſer un peu les coins, & y paſſer enſuite le bruniſſoir, afin que la rudeſſe de la lime ne retienne point de noir en les imprimant.

Quand les Imprimeurs ſont curieux de leurs ouvrages, ils ſoulagent les Graveurs de cette peine, mais bien ſouvent ils impriment les planches comme elles leur ſont données, & partant c'eſt au Graveur à prendre le ſoin de ce que je viens de dire, s'il veut être curieux juſqu'au bout.

Des différentes manieres de Graver.

IL y en a qui montrent une grande facilité de Burin, les autres ont une maniere fatiguée ; on en voit qui affectent de croiser leurs tailles fort en lozange, & d'autres les font toutes quarrées. Ces manieres faciles dont j'entends parler, sont celles de Goltzius, Muller, Lucas Kilian, Mellan, & quelques autres, qui semblent en plusieurs rencontres ne s'être attachés qu'à faire voir par un tournoyement de tailles, qu'ils étoient maîtres de leur Burin, sans se mettre en peine de la justesse des contours, des expressions, ni de l'effet du clair-obscur qui se trouve dans les desseins & les Tableaux que l'on veut représenter.

Celles que je trouve fatiguées le sont par une infinité de traits & de points confondus les uns dans les autres & sans aucun ordre, qui ressemblent plutôt à un dessein qu'à de la gravûre.

Il ne faut jamais croiser les tailles trop lozanges particulierement dans les chairs, parce qu'elles forment des angles aigus, qui font une piece de treillis tabizé fort désagréable, ce qui ôte à la vûe le repos qu'elle souhaite sur toute sorte d'ouvrages.

On ne doit croiser les tailles si fort en lozange que dans quelques nuages, dans des tempêtes, pour représenter les vagues de la mer, dans les peaux des animaux velus, & cela fait aussi fort bien dans les feuillages des arbres.

La maniere entre quarré & lozange est me semble plus utile & plus agréable aux yeux : aussi est-elle plus difficile à cause que l'inégalité des traits

s'en remarque davantage, & quand je dis de faire entre les deux, je ne dis point de faire tout à fait quarré, parce que cela tient trop de la pierre.

De la façon de conduire les Tailles.

Premierement on doit regarder l'action des Figures & de toutes leurs parties, avec leur rondeur, observer comme elles avancent ou reculent à nos yeux, & conduire son Burin suivant les hauteurs & cavités des muscles ou des plis, élargissant les tailles sur les jours, les resserrant dans les ombres, & aussi à l'extrémité des contours, jusqu'où il faut pousser les coups de Burin pour ne les pas faire *mâchonés*, & soulageant sa main, de sorte que les contours soient formés & conclus, sans être tranchés ni durs. On en peut voir des exemples dans les ouvrages du fameux Edelinck qui a bien possedé cette partie.

Quoique l'on quitte des tailles à l'endroit des muscles soit par nécessité, ou pour les former & en faire l'effet plus commodément, il faut qu'elles ayent toujours certaine liaison & enchaînement de l'une à l'autre : que la premiere taille serve souvent par ses retours à faire les secondes : cela marque une liberté, & ce que l'on grave est d'autant plus beau qu'il paroît fait avec plus de facilité.

Que les tailles soient neanmoins toujours coulées fort naturellement, fuyant les tournoyemens bizarres qui tiennent plus du caprice que de la raison. Mais en même tems on prendra garde de ne pas tomber dans cette droiture, comme beaucoup de jeunes gens font lorsqu'ils veulent graver proprement, parce qu'il leur est plus facile de pousser des coups de Burin peu tournés, que de les conduire suivant ces

hauteurs & cavités des muscles, qu'ils n'entendent pas, parce qu'ils ne sçavent point assez dessiner.

Du poil, des cheveux, & de la barbe.

On doit commencer par faire le tour des principales touches, puis ébaucher les principales ombres, laissant de grands jours, d'autant qu'en achevant l'on couvre si l'on veut jusqu'à l'extrémité. Il faut que cette maniere d'ébaucher soit comme négligée, c'est-à-dire, faite avec peu de traits, & même qu'ils soient inégaux entr'eux, pour avoir lieu en finissant d'y mêler dans les vuides qui proviendront de ces inégalités, quelques traits plus déliés. Cette maniere me semble moins seche, car des poils si comptés sont durs: l'on en doit faire l'effet d'une taille autant qu'il sera possible, principalement quand les Figures ne sont pas bien grandes; c'est pourquoi il ne faut point se lasser de rentrer tant qu'ils ayent la force nécessaire: & si l'on vouloit couler quelques secondes tailles du côté des ombres, pour mêler & donner plus d'union avec la chair, il faut qu'elles soient fort déliées.

De la Sculpture.

Si l'on veut représenter de la sculpture, l'on ne doit jamais faire l'ouvrage fort noir, parce que comme ces ouvrages sont ordinairement construits de pierre ou de marbre blanc, la couleur réfléchissant de tous côtés ne produit pas des bruns comme en d'autres matieres. Il ne faut pas mettre de points blancs dans la prunelle des yeux des Figures, comme si c'étoit d'après de la peinture, ni représenter les cheveux & la barbe comme le naturel, qui fait voir des

poils échapés & en l'air: ce seroit faire les choses contre la vérité, parce que la sculpture ne le peut faire.

Des Etoffes.

Le linge doit être gravé plus délié & pressé que les autres étoffes, il peut être tout d'une taille; si l'on y en met deux, il faut que ce soit en quelques petits endroits seulement, & dans les ombres, pour donner de l'union, & empêcher une âcreté que cela pourroit faire se trouvant opposé contre ou sur des draperies & autres corps bruns croisés de plusieurs tailles.

Si c'est du drap blanc il doit être gravé de largeur, selon que l'étoffe en sera grosse ou fine, mais de deux tailles seulement. On peut m'objecter que l'on en a vû, où il y en avoit trois: je répondrai que ces personnes là cherchoient l'expédition. Si l'on peut mettre de la différence dans les étoffes cette différence rend l'ouvrage plus agréable: mais à la vérité les fatigues en sont bien plus grandes, & le travail beaucoup plus long.

Il est a remarquer qu'en toute rencontre, lorsqu'on est obligé de croiser des tailles, il faut que la seconde soit plus déliée que la premiere, & la troisiéme, que la seconde; l'ouvrage en a plus de douceur. Voyez ce qu'on en a dit ci-devant, p. 70.

Les étoffes luisantes doivent être gravées plus roides & plus droites que les autres, parce que comme ordinairement elles sont de soye, elles produisent des plis cassés & plats, particulierement si c'est du satin qui est dur à cause de sa gomme: ces étoffes seront exprimées par une ou deux tailles, selon que les couleurs en seront claires ou brunes: entre les premieres tailles, il en faut joindre d'au-

tres plus déliées que nous appellons entre-deux.

Le velours & la panne s'expriment de la même façon avec des entre-deux ; la différence qu'il y a, c'est que les premieres tailles doivent être beaucoup plus grosses & plus nourries qu'aux autres étoffes, & les secondes tailles plus déliées, mais tenant de la nourriture des premieres.

Les métaux, comme des vases d'or, de cuivre, ou armures d'acier poli, se traitent encore de la maniere, avec des entre-deux, & ce qui produit ces luisans, c'est l'opposition des bruns contre les clairs.

De l'Architecture.

La Perspective nous montre qu'il faut que les tailles qui forment les objets fuyans tendent au point de vûe.

S'il se rencontroit des colonnes entieres, il seroit à propos que l'on en fit l'effet autant qu'il se pourra, par des perpendiculaires, à cause qu'en les traversant selon leurs rondeurs, les tailles qui se trouvent proche le chapiteau, étant opposées à celles qui sont à l'endroit de la base, font à la hauteur de l'œil un effet désagréable, à moins qu'on ne suppose une si grande distance qu'elle rende les objets presque paralelles.

Du Paysage.

Ceux qui ont la pratique de l'eau forte peuvent en faire le contour, particulierement du feuillage des arbres : cela est un peu plus prompt, & ne fait pas plus mal, pourvû qu'on ait la discrétion de ne le pas faire trop fort, & qu'en l'achevant avec le Burin, l'Eau Forte ne s'en remarque pas, d'autant qu'il n'auroit pas la même douceur.

Pour le bien faire, je tiens qu'il faut se conformer à la maniere d'Augustin Carrache, qui le touchoit merveilleusement bien : mais on peut le finir davantage suivant l'occasion. Villamene & Jean Sadeler l'ont aussi fort bien touché, ainsi que Corneille Cort qui en a gravé plusieurs d'après le Mutian qui sont très-beaux, & dont on peut se servir pour guide.

Des Montagnes.

Les tailles doivent être fréquemment quittées & brisées pour des choses escarpées: les secondes tailles droites, lozangées & accompagnées de quelques points longs : si ce sont des roches, il les faut contretailler plus quarrés & unis, d'autant que le caillou est ordinairement plus poli.

Il faut que les objets éloignés qui sont vers l'horizon, soient tenus fort tendres & peu chargés de noir, quoique la masse parut brune, comme il pourroit arriver à quelques ombres supposées par des accidens de nuées contre des échappées de soleil : d'autant que ces ombres & ces clairs quelque forts qu'ils paroissent, sont toujours foibles en comparaison de ceux qui sont sur les Figures ou autres corps qui se trouvent sur le devant du Tableau, à cause de la grande distance & de l'air qui se rencontre entre ces objets.

Des Eaux.

Parmi les eaux, il s'en trouve de calmes, ou d'agitées par les flots, comme celles de la mer, ou par des chûtes, comme celles des cascades. Quant aux calmes, on les représentera par des tailles fort droites & paralelles à l'horison, avec des entre-

deux plus déliés ; obmettant quelques endroits qui feront par ces clairs échappés le luisant de l'eau ; on exprime aussi par les mêmes tailles rentrées plus fort ou plus foible, selon que que les choses le requerent, & même par quelques tailles perpendiculaires, la forme des objets réfléchis & avancés en distance sur l'eau ou sur les bords, lesquels objets sont plus ou moins expliqués, selon qu'ils se rencontrent plus ou moins proches du devant du Tableau ; si ce sont des arbres, ils doivent être exprimés par un contour, particulierement si l'eau en est claire & sur le devant du tableau, parce que la représentation qui s'en fait se trouve aussi expliquée que la chose même.

Pour les eaux agitées, comme sont les flots de la mer, les premieres tailles doivent suivre l'agitation des flots, & les contre-tailles doivent être fort lozangées. Si ces eaux tombent de quelque roche avec rapidité, il faut que les tailles soient suivant leur chûte, y mêlant aussi des entre-deux, & que les luisans qui se trouveront aux endroits où la lumiere frappe à plomb, soient fort vifs, principalement si c'est sur le devant du Tableau.

Des Nuages.

Il est bon que le Burin se joue quand les nuages paroissent épais & agités, en le tournoyant selon leur forme & leur agitation : s'ils produisent des ombres qui obligent à y mettre deux tailles, il faut qu'elles soient croisées plus lozanges que les Figures, parce que cela fait un certain transparent qui convient fort à ces corps qui ne sont que des vapeurs ; mais que les secondes tailles soient maîtrisées des premieres.

On

On fera les nuées plates qui se vont perdre insensiblement avec le ciel par des tailles paralelles à l'horison, un peu ondoyées conformément à l'épaisseur qui en paroîtra. S'il y faut des secondes, qu'elles soient plus que moins lozangées, & lorsqu'on viendra aux extrémités, il faut si bien soulager sa main, que cela ne forme aucun contour.

Le ciel plat & uni se representera par des tailles paralelles, mais fort droites sans aucun tournoyement.

Maximes générales pour la Gravûre au Burin.

POur conserver de l'égalité & de l'union dans ses ouvrages, il faut ébaucher de grandes parties avant que de les finir, par exemple, une, deux ou trois figures, si c'est de l'histoire & que les Figures soient groupées : & que dès cette ébauche le dessein y soit si fort établi que l'on y connoisse toutes choses à la réserve de la force qui y manque, comme si on vouloit que l'ouvrage restât de la sorte : parce que si l'on attend à faire le dessein en finissant, bien souvent l'on s'y trouve trompé, & même l'on n'y peut plus revenir à moins que d'effacer, ce que bien des gens ne veulent pas faire, de crainte de gâter la netteté de leur Burin, où ils ont mis tout leur soin, croyant que tout le sçavoir d'un Graveur ne dépend que de-là : c'est ce qui fait qu'on voit quantité d'Estampes où le cuivre est bien coupé, mais sans aucun art.

Si quelqu'un conclud de-là qu'il est donc inutile de bien graver, je répondrai qu'il faut autant qu'il se peut joindre à la correction & à la justesse du des-

sein, la beauté du Burin; mais non pas de l'abandonner entierement pour celle-ci, & faire son capital de ces derniers allechemens, qui rendent souvent les ouvrages noirs, fades, & sans vie.

Je ne prétens pas pour cela que l'on tombe à faire ses ouvrages gris : je souhaite au contraire qu'ils ayent de la force : car la force d'une Estampe ne consiste pas dans la noirceur, mais dans la diminution ou dégradation des clairs aux bruns, que l'on doit faire plus ou moins vifs, selon qu'ils seront proches ou éloignés de la vûe, & même si l'on examine les ouvrages des grands Maîtres l'on trouvera qu'ils ne sont pas noirs, à moins qu'ils ne le soient devenus par le tems. Ils ont particulierement imité la nature qui ne l'est point, principalement dans les chairs, à moins qu'ils n'ayent voulu représenter quelque sujet de nuit, éclairé d'un flambeau ou d'une lampe.

Les petits ouvrages demandent d'être gravés plûtôt déliés que gros, & avec des Burins un peu lozanges, mais que la taille n'en soit point aride & maigre, quoique les Figures soient petites. Si l'ouvrage requeroit d'être extrêmement fini, il ne faut pas pour cela qu'il paroisse fatigué & tué de travail, mais au contraire qu'il soit touché avec art, de sorte qu'on le croye fait promptement & sans peine, quoique travaillé en effet avec beaucoup de soin.

De la Gravûre en grand.

Pour les grands ouvrages, c'est-à-dire, quand les Figures sont puissantes on les doit graver un peu larges; il faut que les tailles en soient fermes & nourries, grandes & continuées autant qu'il se pourra; c'est-à-dire, qu'elles ne soient quittées qu'aux endroits des muscles ou plis qui le demanderont précisément : l'on doit s'efforcer de même qu'aux petits ouvrages à persuader que le travail est fait facilement & sans beaucoup de peine, comme j'ai dit ci-devant.

S'il faut rentrer dans les tailles, ce qu'on ne peut éviter de faire en beaucoup d'endroits, principalement dans les ombres, si l'on veut bien rendre l'effet d'un Tableau dans sa force & dans son union, on les rentrera au contraire du sens qu'on les a ébauchées, & avec un Burin plus lozange : cela contribue beaucoup à la vivacité & à la netteté de l'ouvrage.

On ne doit point faire trop de travail sur les jours, mais les passer légerement & avec peu de traits, c'est-à-dire, que les jours soient vagues & que les demi-teintes, si l'on veut finir jusqu'à l'extrême, soient fort claires; au contraire, si elles étoient trop noires, elles extermineroient & empêcheroient l'effet, parce qu'on ne pourroit que très-difficilement trouver dans les ombres, des bruns pour soutenir & donner de la force & de la rondeur. Si l'on travaille d'après des desseins originaux, ils doivent plutôt être gravés avec de grands jours & de grandes ombres, d'autant que quelque

finis qu'ils puissent être, il n'y a jamais tant de détail que dans des Tableaux peints, qui requierent aussi beaucoup plus de soin & de travail à cause des différentes couleurs.

L'on m'objectera peut-être qu'il est impossible d'imiter les couleurs, vû que l'on n'a que du blanc & du noir. Mais quand je parle de les imiter, je ne prétens pas faire une distinction du vert au bleu, du jaune au rouge, & ainsi des autres couleurs, mais seulement en imiter les masses comme ont fait avec succès Wostermans, Bolswert, & quelques autres lorsqu'ils ont gravé d'après Rubens. Il est certain que les ouvrages où cette partie sera traitée par un Graveur sçavant & entendu seront bien plus agréables & feront un plus bel effet. Il faut donc, comme je viens de le dire, que le Graveur soit intelligent & habile homme, parce qu'il se rencontre quelquefois des couleurs claires sur d'autres claires, qui ne font d'effet que par leur différence, & qui causent ce que nous appellons un corps percé, accident fort à éviter, parce qu'il ruine l'intelligence du clair-obscur. Il faut aussi prendre garde à ne pas exterminer les principales lumieres, en affectant par trop d'imiter les couleurs, surtout aux Figures de devant, car cela les empêcheroit d'avancer, & romproit entierement l'intention du Peintre.

Nous ne nous étendrons pas d'avantage sur cette partie de la Gravûre qui elle seule demanderoit un Traité entier, si l'on vouloit entrer dans le détail de toutes ses parties & rendre compte de toutes ses circonstances, mais ce que nous venons d'en dire peut suffire à un homme intelligent, & avec le secours des Estampes des grands Maîtres que nous avons cités dans cet ouvrage, un peu de pratique.

pourra le conduire à une plus grande perfection. Nous finirons ce Traité par une façon de graver particuliere, appellée *en maniere noire*, qui est devenue fort à la mode depuis quelque tems, surtout dans les Pays Etrangers, & dont personne jusqu'ici, n'a encore parlé, & nous ferons voir ensuite le moyen de contrefaire avec cette espece de Gravûre les Tableaux des grands Maîtres, par une nouvelle maniere d'imprimer en plusieurs couleurs, qui imite beaucoup la peinture. M. le Blon, Anglois, passe pour l'Inventeur de cette découverte, & a gravé plusieurs portraits en grand qui ont fort bien réussi, tels que celui du Roi, du Cardinal Fleuri, de Vandeick, & quelques têtes gravées en petit, qui sont touchées avec beaucoup d'intention & de goût : ce sont sans contredits les meilleurs morceaux qui ayent paru en ce genre de Gravûre.

De la Gravûre en maniere noire.

COmme cette façon de graver est facile & propre pour les Peintres & autres gens de goût qui sçavent dessiner, on a crû faire plaisir aux amateurs d'en donner ici le mécanisme. Cette Gravûre a l'agrément d'être beaucoup plus prompte & plus expéditive que celle en Taille-douce : il est vrai que la préparation du cuivre est longue & ennuyeuse, mais aussi l'on peut se reposer de ce travail sur des gens qu'on aura dressé à cela, ou à leur défaut on peut en charger le premier venu, car il n'y a personne qui n'en puisse venir à bout, il ne s'agit pour cela que d'un peu de soin & d'attention, & de beaucoup de patience.

De la Préparation du Cuivre.

AYant donc un cuivre bien poli & bruni, comme on l'a dit ci-devant page 12, on se sert pour le préparer d'un outil d'acier appellé *Berceau*: on le voit représenté sur la Planche 12. Fig. A & B. Cet outil a d'un côté un bizeau *c* sur lequel on grave des traits droits *a* fort près les uns des autres, & très-également : ensuite on le fait tremper par le le Coûtelier. Il faut que la partie de l'outil qui doit travailler sur le cuivre soit d'une forme circulaire, afin qu'on puisse le conduire sur la planche sans qu'il s'y engage, & surtout que les coins en soient bien relevés : autrement ils marqueroient plus que le milieu & feroient des taches ou des endroits plus noirs que le reste. On l'éguise sur la pierre en arrondissant toujours les coins, par le côté *d* où il n'y a point de traits gravés : cela donne un fil très-aigu aux petites dents *b* formées par les hachûres; ensuite on conduit ce Berceau sur le cuivre le long des lignes que l'on a tracé, en le balançant sans appuyer beaucoup. Voici l'ordre qu'il faut tenir pour préparer bien également son cuivre.

Supposant que la largeur AC, ou BD, (Planche 13.) soit à peu près le tiers de la largeur de l'outil; car il n'y en a guere que le tiers qui puisse atteindre le cuivre ; on divise les quatre côtés de la planche en autant de parties égales qu'elle a de fois cette largeur AC, comme on le voit sur la Planche 13. On les a marqué par des lettres capitales & de gros traits. Vous tirerez d'abord les lignes horisontales AB, CD, &c. & posant le milieu du berceau au point A, vous le conduirez en balançant & en appuyant médiocrement le long de

la ligne A B. Vous le poserez ensuite au point C, & le conduirez de la même façon le long de la ligne CD ; vous ferez la même chose sur les lignes EF, GH, &c. jusqu'au bas de la planche. Ayant tiré ensuite les lignes perpendiculaires AN, PQ, &c. vous conduirez le Berceau sur ces lignes comme vous avez fait sur les horizontales. On trace ensuite les diagonales TD, RF, PH, &c. & l'on fait sur ces lignes la même opération. Enfin on tire les diagonales en sens contraire PC, RE, TG, &c. & on les prépare de la même façon.

Cette premiere opération étant faite, vous tracerez de nouveaux carreaux plus bas d'un tiers que les premiers : c'est-à-dire, qu'ayant divisé la largeur AG en trois parties égales A*a*, *a*1, 1C, vous tirerez de nouvelles lignes *ab*, *cd*, *ef*, &c. marquées par de petites lettres, & des traits déliés sur la planche 13. Vous y conduirez l'outil en le posant au milieu de chacune de ces lignes, comme on vient de le dire. Vous en ferez de même sur les perpendiculaires *no*, *pq*, *rs*, &c. ensuite sur les diagonales *na*, *pc*, *re*, &c. & sur les diagonales en sens contraire 19*b*, 17*d*, 15*f*, &c. ce qui fait la seconde opération.

Enfin vous redescendrez au second tiers de la largeur AC, marqué sur la planche 13. par l'espace 1C, & vous tracerez de nouvelles lignes sur votre cuivre, comme on les voit ici distinguées par des lignes ponctuées & des chiffres 1 2, 3 4, 5 6, &c. & vous conduirez le berceau sur toutes ces ponctuées tant horizontales & perpendiculaires, que diagonales des deux sens, comme on a déja fait aux deux premieres fois.

Ces trois opérations étant achevées, c'est ce que l'on appelle *un tour*, & pour qu'une planche

soit préparée d'un grain bien noir & bien uni, il faut avoir fait vingt tours, c'est-à-dire, qu'il faut recommencer vingt fois tout ce que nous venons de dire. Au reste tous les traits & les lignes qui servent à diriger le Berceau sur le cuivre doivent être tracés fort légerement avec de la craye très-tendre, de peur de rayer la planche. On prendra garde aussi de ne point trop appuyer le Berceau, & de le conduire jusqu'au bout de la ligne tout de suite sans s'arrêter de peur de faire des taches ou des inégalités de noir, & afin que le grain soit d'un velouté égal par tout & bien moëlleux, car c'est de l'égalité & de la finesse que dépend toute la beauté de cette Gravûre.

Quand la planche est entierement préparée, on calque son trait sur le cuivre en frottant le papier du trait par derriere avec de la craye : comme ce blanc ne tient pas beaucoup & qu'il s'efface aisément, on peut le redessiner ensuite avec de la mine de plomb, ou bien à l'encre de la Chine ; l'encre commune ne vaut rien pour cela, parce qu'elle séjourne dans le grain, & qu'on a beaucoup de peine à l'en faire sortir.

Explication de la Planche 12.

A. *Berceau qui sert à préparer les Planches.*
B. *Profil du Berceau.*
a. *Lignes gravées sur l'outil pour y former les petites dents b.*
c. *Bizeau sur lequel sont gravés les traits.*
d. *Petit Bizeau qui se forme en aiguisant l'outil sur la pierre.*
C. *Petit berceau à remettre du grain.*
D. *Racloir pour graver.* E. *Profil du Racloir.*
F. *Outil servant de grattoir par un bout, & de brunissoir par l'autre.*

Des outils qui ſervent à graver en maniere noire.

ON ſe ſert d'un outil appellé *racloir*, (Planche 12. Figure D & E.) on l'éguiſe ſur le plat de ſon plus large côté, afin que l'angle qu'il fait avec les deux petites faces du bout ſoit toujours bien mordant. On ſe ſert auſſi de *grattoirs*, & de *bruniſſoirs*, ainſi que dans la Gravûre en Taille-douce, mais ils ſont plus petits afin de n'effacer que ce qu'il faut préciſément, & de former des coups de lumiere étroits ſans toucher à ce qui eſt à côté.

Cette Gravûre ſe fait en grattant & uſant le grain, de façon qu'on ne le laiſſe pur que dans les touches les plus fortes : c'eſt la même choſe que ſi on deſſinoit avec du blanc ſur un papier noir. On commence d'abord par les maſſes de lumieres & les parties qui ſe détachent généralement en clair de deſſus un fond plus brun ; on va petit à petit dans les reflets, enfin l'on prépare légerement le tout par grandes parties, après quoi l'on noircit toute la planche avec le tampon de feutre, pour en voir l'effet. Enſuite on continue de travailler en commençant toujours par les grandes lumieres.

On prendra garde ſurtout de ne point trop ſe preſſer d'uſer le grain dans l'eſpérance d'avoir plûtôt fait, car il n'eſt pas facile d'en remettre quand on en a trop ôté, ſurtout dans les lumieres, mais il doit reſter toujours partout une légere vapeur de grain, excepté ſur les luiſans. Comme il pourroit cependant arriver qu'on auroit uſé certains endroits

plus qu'il ne falloit, on a plusieurs petits berceaux de différente grandeur dont on se sert pour y remettre du grain. L'on en voit la représentation sur la Planche 17. Figure C.

Toutes sortes de sujets ne sont pas également propres à ce genre de Gravûre : ceux qui demandent de l'obscurité comme les effets de nuit, ou les tableaux où il y a beaucoup de brun comme ceux de Rimbrant, de Benedette, quelques Tenieres, &c. sont les plus faciles à traiter, & font le plus d'effet. Les portraits y réussissent encore assez bien, comme on le peut voir par les beaux morceaux de Smith & de G. White, qui sont les plus habiles Graveurs que nous ayons eu en ce genre. Les Paysages n'y sont pas propres, & en général les sujets clairs & larges de lumiere sont les plus difficiles de tous, & ne tirent presque point, parce qu'il a fallu beaucoup user la planche pour en venir à l'effet qu'ils demandent.

Au reste le deffaut de cette Gravûre est de manquer de fermeté & généralement ce grain dont elle est composée lui donne une certaine mollesse qui n'est pas facilement susceptible d'une touche sçavante & hardie. Elle peint d'une maniere plus large & plus grasse que la Taille-douce, elle colore davantage, & elle est capable d'un plus grand effet par l'union & l'obscurité qu'elle laisse dans les masses ; mais elle dessine moins spirituellement & ne se prête pas assez aux saillies pleines de feu que la Gravûre à l'Eau forte peut recevoir d'un habile Dessinateur. Enfin ceux qui ont le mieux réussi dans la Gravûre en maniere noire, ne peuvent gueres être loués que par le soin avec lequel ils l'ont traitée, mais pour l'ordinaire ce travail manque d'esprit, non par la faute des Graveurs, mais par l'ingratitude de ce genre de Gravûre qui ne peut seconder leur intention.

De la façon d'imprimer les Planches.

LA Gravûre en maniere noire est difficile à imprimer parce que les lumieres & les coups de clair qui doivent être bien nettoyés sont creux, & lorsqu'ils sout étroits la main de l'Imprimeur ne peut point y entrer assez pour les bien essuyer sans dépouiller ce qui est à côté. C'est pourquoi l'on se sert alors d'un petit bâton pointu enveloppé d'un linge mouillé pour atteindre dans les endroits où la main ne sçauroit entrer. Le papier sur lequel on veut imprimer doit être vieux trempé, & d'une pâte fine & moëlleuse. On prend du plus beau noir d'Allemagne, & on le prépare un peu lâche. Il faut que la planche soit encrée bien à fond & à plusieurs reprises, & essuyée avec la main & non pas au torchon. Au reste cette Gravûre ne tire pas un grand nombre de bonnes épreuves, & s'use fort promptement.

De l'Impression en plusieurs couleurs.

LA maniere noire a donné occasion d'inventer une sorte de Gravûre colorée qui imite beaucoup la Peinture. Elle se fait avec plusieurs Planches qui doivent représenter un seul sujet, & qu'on imprime chacune avec sa couleur particuliere, sur le même papier. Ces couleurs par leur différens degrés & leur mélange, produisent des tons approchans des tableaux qui servent d'originaux. On a

pour cet effet trois planches de cuivre de même grandeur bien égalisées & limées de façon qu'elles se rapportent exactement l'une sur l'autre. Ces trois cuivres sont gravés & préparés comme pour la maniere noire, & l'on calque sur chacun le même dessein. Chaque planche est destinée, comme on vient de le dire, à être imprimée d'une seule couleur : il y en a une pour le rouge, l'autre pour le bleu, & la derniere pour le jaune. On efface sur celle qui doit être imprimée en rouge, toutes les parties où il ne doit point entrer de rouge, comme par exemple la prunelle de l'œil, ou des étoffes d'une autre couleur, &c. On y forme seulement les parties où le rouge domine comme les lévres, les joues, &c. & dans les autres parties qui ne demandent qu'un œil roussâtre, comme les masses d'ombre, & en général toute la peau qui doit être vermeille, on y laisse un petit grain tendre, & seulement capable de faire étant imprimée avec les autres couleurs un ton mêlé tel qu'on le désire.

Sur la Planche qui doit être tirée en bleu on efface tout-à-fait les choses qui sont rouges, & l'on ne fait qu'attendrir celles qui doivent participer de ces deux couleurs ; on laisse entierement celles où le bleu doit dominer. On en fait de même sur la planche destinée pour le jaune. L'on imprime ensuite chacune de ces planches sur le même papier avec la couleur qui lui convient. A l'égard de l'ordre que l'on doit suivre pour l'impression de ces trois couleurs, il varie suivant que l'exigent les sujets que l'on veut représenter. On sçaura seulement en général qu'il faut commencer par la couleur qui est la moins apparente dans le Tableau, & réserver la couleur dominante pour être imprimée la derniere. Quelquefois même on est obligé de graver deux

planches pour la même couleur, pour faire un plus grand effet, & alors la seconde planche de la même couleur, s'imprime la derniere & ne sert qu'à attendrir & glacer les autres couleurs. On se sert aussi de terre d'ombre & même de noir pour former des masses d'ombre & leur donner plus de vigueur. Toutes les couleurs qu'on employe pour cette impression doivent être transparentes, ensorte que paroissans sur l'épreuve l'un au travers de l'autre, il en résulte un mélange qui imite plus parfaitement le coloris d'un Tableau. Pour conserver plus long-tems ces épreuves & les faire mieux ressembler à de la Peinture, on les colle sur toile, & on les tend sur un chassis, pour les encadrer dans une bordure, ensuite l'on passe par-dessus cette impression un beau vernis pareil à celui que l'on met sur les Tableaux.

Au reste cette espece de Peinture réussit assez bien à imiter les choses qui sont de couleur entiere comme les Plantes, les Fruits, & les Anatomies : mais pour les tons de chairs ils sont composés d'un mélange trop difficile pour qu'on puisse en attendre un grand succès. Il en est de même des Paysages & des sujets d'histoire qui ne sont pas propres à être exécutés par ce genre de gravûre. Cette invention pourroit être portée à un certain dégré de perfection, si d'habiles gens vouloient s'y exercer & y mettre leurs soins : cependant elle n'a encore produit jusqu'ici que des choses au-dessous du médiocre, excepté quelques portraits gravés par feu M. le Blon, dont on a parlé ci-dessus. Le deffaut général de presque toutes les Productions de cette espece, qui ont paru depuis la mort de cet Auteur, est qu'elle sont trop bleuës, & que cette couleur y domine de façon à effacer toutes les autres.

Principes de la Gravûre & de l'Impression qui imite la Peinture.

POur dire quelque chose de plus précis & de raisonné sur ce nouvel Art, nous rapporterons ici un extrait d'un Livre devenu extrêmement rare, composé par M. le Blon, & imprimé à Londres, il y a environ quinze ans, en Anglois & en François ; il a pour titre *Il Coloritto*, ou l'Harmonie du Coloris dans la Peinture, réduite à des principes infaillibles, & à une pratique méchanique, avec des figures imprimées en couleur pour en faciliter l'intelligence. Par Jacques Christophe le Blon ; *in-quarto*, orné de cinq Planches.

M. le Blon voulant fixer la véritable harmonie des couleurs dans la Peinture, prouve dans ce Livre que tous les objets peuvent être représentés par trois couleurs primitives, sçavoir le rouge, le jaune, & le bleu. Qu'avec le mélange de ces trois couleurs on peut composer toutes les autres, & même le noir ; ce qui s'entend des couleurs matérielles dont on se sert dans la Peinture. Car le mélange des couleurs primitives contenues dans les rayons du Soleil, (qu'il appelle couleurs impalpables) produisent au contraire le blanc; comme M. Newton l'a démontré dans son Traité d'Optique. Ainsi, suivant ce principe, le blanc résulte du mélange des couleurs impalpables & n'est qu'une concentration ou excès de lumiere ; le noir au contraire est une privation ou défaut de lumiere, & est causé par le mélange des couleurs matérielles.

Ces réflexions ont conduit naturellement cet Auteur à la maniere de représenter tous les objets

avec leur couleur naturelle, par le moyen de trois planches gravées comme on vient de le dire, & des trois couleurs primitives. C'est ainsi qu'il a fait cette belle découverte, quoique depuis la naissance de l'Impression en Taille-douce on eut fait plusieurs tentatives inutiles pour réussir dans cette pratique; on l'avoit même estimée impossible, jusqu'à ce que M. le Blon eut trouvé le moyen de la rendre publique il y a près de trente ans, par quelques morceaux de sa façon qu'il fit paroître alors.

Pour cet effet, après avoir déterminé le sujet qu'on veut représenter & avoir distribué les desseins sur chaque planche suivant l'effet qu'elle doit faire étant tirée avec les autres sur le même papier, on grave ces planches presqu'entierement en maniere noire, excepté les ombres un peu fortes & quelquefois les contours qui sont gravés au Burin, à la maniere ordinaire, lorsque la touche en doit être ferme. On ne grave point entierement le sujet sur chaque planche, mais on n'y marque que l'étendue de couleur que chacune doit recevoir pour s'accorder avec les deux autres, & rendre avec elles la Peinture complette.

L'Art d'imprimer en couleur se réduit donc 1°. A représenter un objet quelconque avec trois couleurs & par le moyen de trois planches qui doivent se rapporter sur le même papier. 2°. A faire les desseins sur chacune des trois planches, de façon que les trois desseins s'accordent exactement. 3°. A graver les trois planches de façon qu'elles ne puissent manquer de se rapporter ensemble. 4°. A trouver les trois vrayes couleurs matérielles primitives, & les préparer de maniere qu'elle puissent s'imprimer, être belles & durer long-tems. 5°. Enfin à tirer les trois planches avec assez d'adresse pour

qu'on ne s'apperçoive point après l'Impreſſion de la façon dont elles ſont tirées.

Le premier de ces articles, qui eſt le plus conſidérable, appartient à la théorie de l'invention, & les autres ſont abſolument néceſſaires pour la pratique mécanique; ils ſont même d'une telle importance que ſi la moindre choſe vient à manquer, l'exécution n'a aucun ſuccès. Quelquefois on peut employer plus de trois planches, quand la beauté ou la difficulté du ſujet l'exige.

Voilà à peu près tout le fin de cet Art, qu'il ſeroit facile de perfectionner ſi des perſonnes ſçavantes dans le deſſein & dans la Peinture daignoient en prendre la peine; car ſans ſe reſtraindre aux trois couleurs primitives que M. le Blon indique, on pourroit y employer différentes terres brunes pour faire des maſſes d'ombre, comme l'ocre, le brun rouge, la terre d'ombre, le biſtre, &c. & les encrer dans l'endroit où il en ſeroit beſoin ſur chaque planche, avec un petit tampon fait exprès, & qui ne ſerviroit que pour cette couleur. Par ce moyen on imiteroit beaucoup mieux la peinture que par le mélange dur & mal entendu de ces trois couleurs employées pures & toutes ſeules, comme on le fait ordinairement dans ces ſortes d'ouvrages.

Fin de la Troiſiéme Partie.

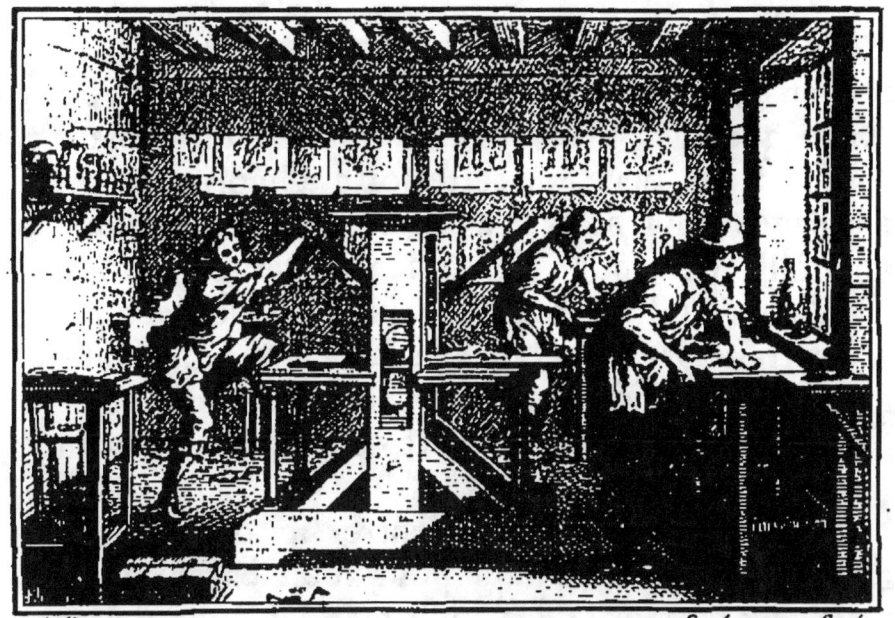

MANIERE
D'IMPRIMER EN TAILLE-DOUCE,
ET DE
CONSTRUIRE LES PRESSES.
✱✱✱✱✱✱✱✱✱✱✱✱✱✱✱✱✱✱✱✱✱✱✱
QUATRIE'ME PARTIE.

AVERTISSEMENT.

J'Avois eu deſſein en ce Traité de m'étendre fort peu ſur la maniere d'imprimer les planches gravées, comme n'étant point de ma profeſſion, mais quelques perſonnes m'ont fait entendre que pour le contentement de chacun, il ne ſeroit pas inutile d'en traiter un

peu au long, afin que ceux qui pourroient avoir gravé quelques planches, & qui se trouveroient éloignés des lieux où cette sorte d'imprimerie est en usage, puissent par ce Livre en avoir quelque connoissance, pour s'en aider en cas de besoin. D'ailleurs c'est un Art dont jusqu'aprésent on n'a point traité par écrit, que je sache, & qui est absolument nécessaire pour faire voir l'effet des planches gravées tant à l'Eau forte qu'au Burin, n'ayant été inventé que pour elles.

Cela m'a donc obligé d'entrer ici dans tout le détail qui m'a été possible pour représenter toutes les pieces d'une Presse à imprimer en Taille-douce par différentes figures, & d'en expliquer le mieux que j'ai pû toutes les particularités nécessaires pour faire une bonne impression. Et comme en traitant du moyen de faire construire la Presse, de la monter, assembler, & garnir de tout ce qui lui est nécessaire, j'ai été obligé de faire passer la planche entre les rouleaux de cette presse, avant que de l'avoir encrée, & d'avoir parlé de la façon de cuire l'huile, d'aprêter le noir, de tremper le papier, &c. Il est nécessaire d'avertir que le discours qui explique toutes ces choses, est après celui qui traite de la construction de la Presse, & de la maniere de faire passer la table de la Presse & la planche entre les deux rouleaux.

Explication des pieces qui composent la Presse.
Planches 14. 15. 16. 17. 18. & 19.

IL y a plusieurs pieces qui composent une Presse pour imprimer en Taille-douce les planches gravées à l'Eau forte ou au Burin; on en a représenté toutes les parties sur les Planches suivantes, & voici l'explication des lettres de renvoi qu'on a mis sur ces Planches pour l'intelligence du discours.

A. Pieds de la Presse dégagés en dessous sur leur longueur, pour mieux poser sur leurs extrêmités *e*.
B. Jumelles, retenues de chaque côté dans les pieds A. par des tenons chevillés *.
C. Bras de la Presse.
D. Portans arrêtés aux bras de la Presse par les vis *n*.
E. Colomnes qui soutiennent les bras de la Presse.
F. Chaperon, ou chapiteau de la Presse, assemblé à queuë d'hyronde dans les deux Jumelles, où il est encore retenu de chaque côté par deux vis *g*.
G. Sommier arrêté aux deux Jumelles par les vis *h*.
H. Rouleau inférieur qui doit être beaucoup plus gros que l'autre.
I. Rouleau supérieur dans lequel on ajuste la croisée.
K. Croisée servant à tourner la Presse.
L. Lieu où doit se placer l'Imprimeur pour marger sa Planche.
M. Table de la Presse avancée du côté de l'Imprimeur pour y poser la Planche.

N. Clef pour ſerrer les vis de la Preſſe.
O. Tenon quarré du Rouleau ſupérieur qui entre dans l'ouverture quarrée du milieu de la croiſée.
P. Langes rejettés ſur le Rouleau ſupérieur, pour rabaiſſer enſuite ſur la Planche quand elle eſt placée & couverte de papier blanc.
Q. La Planche poſée ſur la table de la Preſſe, & placée dans la marge.
R. Côté de la Preſſe où l'Imprimeur fait paſſer la Planche.
S. Langes poſés ſur la planche qui va paſſer ſous le rouleau.
T. Ais ou planche élevée ſur quelque choſe pour poſer les épreuves à meſure qu'on les tire, quand la table eſt paſſée derriere la Preſſe.
V. Autre Ais pour poſer les épreuves quand la table eſt pardevant la Preſſe.
X. Autre planche placée ſur le chaperon de la Preſſe, où eſt le papier ſur lequel on doit imprimer.
Y. Cordes tendues au plancher ſur leſquelles on étend les épreuves tirées.
Z. Eſtampes qui ſéchent ſur les cordes.
abcd. Morceau de bois quarré, épais d'un pouce & demi, ou deux pouces, pour fortifier le centre de la croiſée, où il eſt arrêté par quatre vis, abcd.
e. Extrémité des pieds de la Preſſe plus élevés que le reſte, pour l'affermir davantage.
f. Ouverture des Jumelles pour y paſſer les tenons des rouleaux, & où l'on doit placer les boëtes & les cartons.
g. Deux vis pour tenir le chaperon dans la Jumelle.
h. Deux autre vis pour affermir le ſommier qui lie les Jumelles par en bas.
i. Boëtes ſur leſquelles poſent les tenons des rouleaux.

k. Concavité ou dedans des boëtes garni de taule polie, à cause du frottement des tenons.

l. Cartons coupés également pour mettre dans l'ouverture des Jumelles.

m. Cheville pour arrêter la croisée dans le tenon du rouleau supérieur.

n. Vis qui arrêtent les portans avec les bras de la Presse.

o. Tampon pour encrer la Planche.

p. Encrier où se met le noir tout prêt à imprimer.

q. Rebord de l'encrier large & plus élevé que le fond, où se place le tampon.

r. Coûteau qui sert à nettoyer de tems en tems le tampon & le rebord de l'encrier quand le noir s'est endurci.

s. Poële à mettre du feu, qui se place sous le gril, pour chauffer la Planche.

t. Gril quarré, élevé sur quatre pieds de huit à neuf pouces de hauteur, sur lequel l'Imprimeur pose sa Planche pour l'encrer, & pour l'essuyer en premier.

u. Spatule servant à remuer le noir.

x. Table de bois de noyer où l'Imprimeur essuye la Planche en second.

y. Boëte sur laquelle est posée la table à essuyer : on y renferme les chiffons blancs, les maculatures, le papier à faire des marges, &c.

z. Petit tampon ou bouchon de serge roulée, pour huiler & frotter les Planches après qu'elles ont été imprimées.

Représentation Géométrale de la Presse vûë de profil. Planche 14.

VOus voyez en cette Planche l'assemblage des pieces qui composent un des côtés de la presse, de sorte qu'en ayant fait encore un autre qui lui soit pareil en toutes ses parties, il ne reste plus que trois ou quatre pieces qui lient ces côtés ensemble, pour achever la Presse. Entrons dans un plus grand détail.

Il y a deux pieces qu'on nomme les pieds de la Presse, comme celles marquées A. On les évuide un peu dans leur longueur pardessous, pour affermir la Presse, & la faire mieux porter sur leurs extrémités *e e*.

Deux autres pieces qu'on nomme Jumelles, marquées B ayant chacune une ouverture *f*, de 20 à 24 pouces de hauteur, & de 5 à 6 de large, percée d'outre en outre à angles droits, pour recevoir les tenons des rouleaux, les boëtes & les cartons.

Quatres boëtes *i*. garnies de taule polie dans leur concavité *k*, pour durer plus long-tems, & pour résister à l'effort & au frottement du tenon des rouleaux qui tourne dedans; le dehors de ces boëtes est garni d'une quantité de cartons minces, ou maculatures grises, coupés de la grandeur de la boëte, & l'on en met assez pour achever de remplir l'ouverture *f* quand les rouleaux & les boëtes y sont placées.

Il faut prendre garde que le creux de ces boëtes soit une portion d'un cercle beaucoup plus grand que le tenon des rouleaux, & cela pour la facilité

de tourner la presse, & pour que le tenon ne touche sur cette boëte que le moins qu'il est possible. L'expérience ayant fait voir qu'en les construisant comme M. Bosse l'enseigne, le frottement étoit si considérable, que les tenons se cassoient souvent en tournant la presse. On doit avoir soin outre cela de graisser le dedans des boëtes avec du vieux oint pour diminuer encore le frottement.

Il y a quatre pieces C nommées les bras de la presse, qui sont assemblées par devant & par derriere aux Portans D.

Quatre colomnes E pour soutenir les bras de la presse dans lesquelles ils s'enclavent par en haut, & par en bas aux pieds de la presse.

La piece marquée G qu'on appelle sommier, qui sert à entretenir les deux Jumelles B par en bas, & qui y est retenue par deux vis h.

Les deux rouleaux H I, qu'on voit par le bout sur cette planche, & dans leur longueur sur la planche suivante. On observera de faire le rouleau inférieur H beaucoup plus gros & plus fort que celui de dessus I, la Presse en tourne bien plus facilement; outre cela plus le rouleau supérieur est petit, plus la Presse serre exactement, ce qui en rend l'impression beaucoup plus belle. Quand le rouleau inférieur devient défectueux, on peut encore le faire retourner : c'est dans cette intention qu'on y laisse un tenon quarré de pareille grandeur à celui du rouleau supérieur, comme on le voit Planche 15. parce qu'étant diminué, il peut servir alors de rouleau supérieur ; on a marqué ici par des cercles ponctués la grosseur de chaque rouleau, pour faire voir la proportion qu'on doit garder entr'eux. Si l'on construisoit une Presse plus grande que celle dont on donne ici les desseins, on augmenteroit le diamétre des rouleaux à proportion.

On a négligé de mettre des chiffres pour marquer les mesures de chaque piece, parce que cela auroit trop embrouillé les desseins, & qu'on auroit eu trop de peine à les appercevoir dans les figures ombrées : on y a suppléé en mettant une échelle au bas de la planche, avec le secours de laquelle il sera facile à chacun de prendre avec un compas les proportions de chaque partie.

Représentation Géométrale de la Presse vûë en face. Planche quinziéme.

IL est aisé de s'appercevoir par cette Planche que les deux moitiés de la Presse sont liées ensemble par le chaperon F qui retient les deux jumelles B par en haut ; par les deux portans D qui sont attachés aux quatre bras C de la Presse ; & par le sommier G qui tient les deux jumelles B par en bas. Il ne s'agit plus que d'y mettre les rouleaux, la croisée & la table.

Pour cet effet on coupe proprement des cartons minces ou des maculatures grises de la grandeur des boëtes *i* ou de l'ouverture des jumelles ; on mettra de ces cartons une assez grande quantité dans l'ouverture *f* pour faire l'épaisseur de quatre ou cinq pouces, ou environ : sur ces cartons *l* on posera une des boëtes sur son plat, de façon que le creux de la boëte qui est garni de taule se trouve en dessus : on fera la même chose à l'autre jumelle, & l'ayant garnie de cartons & de sa boëte, on y passera le rouleau inférieur ensorte que la partie ronde du tenon pose de chaque côté sur le creux de la boëte. On placera ensuite le rouleau supérieur immédiate-

ment sur celui de dessous ; puis la boëte, dont le creux entrera dans la rondeur du tenon, & le plat sera en dessus pour recevoir assez de cartons mis l'un sur l'autre, pour qu'ils achevent de remplir l'ouverture de la jumelle. Ayant fait la même opération de l'autre côté la Presse se trouvera montée, & en état de recevoir la table.

On a dessiné en grand sur cette planche les deux boëtes qui doivent garnir un des côtés de la Presse, avec les cartons qui les accompagnent, soit en dessus soit en dessous, suivant la maniere dont ils sont placés dans la jumelle pour retenir les deux rouleaux.

On voit sur cette planche les rouleaux mis en leur place, & l'on a marqué par lignes ponctuées la partie ronde du tenon qui entre dans l'ouverture des jumelles : on y voit aussi la façon dont la croisée K est entrée dans la partie quarrée O du tenon du rouleau supérieur I, comme il est représenté en perspective dans la planche suivante, pour mieux faire connoître la forme des bras de cette croisée.

On fera attention en plaçant le rouleau inférieur H, de faire ensorte qu'il soit d'environ un pouce plus haut que le Portant de la Presse D ; autrement la table qui pose sur ce rouleau frotteroit trop contre ce portant, en passant dessus quand on tourne la Presse ; elle pourroit même être gênée au point de rester immobile & de l'empêcher de tourner.

La table M doit être plus longue que la Presse d'environ six pouces & avoir la même largeur que le dedans de la Presse, il faudra seulement laisser un demi pouce de jeu de chaque côté pour qu'elle passe facilement sans frotter contre les jumelles.

L'épaisseur de cette table est d'un pouce & demi ou deux pouces au plus, la faisant diminuer en talud par les deux bouts pour pouvoir entrer plus facilement entre les deux rouleaux. Il faut qu'elle soit ainsi épaisse pour plus de solidité, & pour pouvoir la redresser de tems en tems quand elle devient défectueuse, ce qui la diminue d'épaisseur.

Toutes les Pièces de la Presse se font de bois de chêne bien sec & sain, à la réserve de la table & des rouleaux qui doivent être de bois de noyer sec & sans aubier; on en fait aussi de bois d'orme, mais ils ne sont pas si bons que ceux de noyer, & ne peuvent servir que pour des rouleaux de dessous. Il faut qu'ils soient tous de bois de quartier, & non pas de rondin, & qu'ils soient tournés bien cylindriquement & paralellement. Si par hazard un rouleau vient à se fendre, on l'arrêtera par les deux bouts avec des cercles ou viroles de fer, ayant fait auparavant des entailles au bois assez larges & profondes pour y faire entrer la virole, ensorte qu'elle ne déborde point le bois.

Vûë perspective de la Croisée. Planche 16^e.

VOus devez avoir compris par les figures précédentes & par ce qu'on vient de dire, que la croisée sert à faire tourner le rouleau de dessus, qui étant pressé fermement contre la table, l'entraîne à mesure qu'il tourne, puis cette table posant sur le rouleau de dessous, elle le fait tourner de façon que le rouleau supérieur tourne d'un sens, & l'inférieur tourne de l'autre sens.

Il faut bien prendre garde si la table passant en-

tre les deux rouleaux en est serrée également dans toute sa superficie en dessus & en dessous, mais principalement en dessus, c'est pourquoi la table doit être exactement plane, & les rouleaux tournés au Tour avec toute l'attention possible, ensorte qu'étant couchés l'un sur l'autre il ne paroisse point de jour entre-deux.

Pour être assuré que la Presse serre également partout, on trace avec du blanc d'Espagne sur la table de la Presse une ligne droite sur sa longueur & une autre en travers sur sa largeur; quand ces deux lignes ont été marqués sans interruption sur le rouleau en tournant la Presse, c'est une preuve qu'elle est juste. Quand on veut charger plus ou moins la Presse, il ne s'agit que d'y mettre quelques cartons de plus ou de moins de chaque côté; mais on doit bien être attentif à en mettre une égale épaisseur de part & d'autre, autrement la Presse seroit chargée plus d'un côté que de l'autre, & imprimeroit inégalement.

Je reviens à la forme de la croisée K; je l'ai mise deux fois sur cette planche, l'une comme en la Figure d'en haut où elle est toute seule, puis en bas je l'ai fait voir emboitée au tenon quarré O du rouleau supérieur I. *abcd* est un morceau de bois plat & quarré épais d'un pouce, qui ne sert qu'à fortifier le centre de la croisée, parce que c'est l'endroit où elle reçoit le plus d'effort. Il est attaché à la croisée par quatre vis *abcd* qui entrent dans les quatre coins de cette piece de bois. On en a vû le profil sur la planche précédente. Cette croisée s'ôte & se remet au tenon O toutes les fois qu'il en est besoin, n'y étant arrêtée que par une cheville *m*. On verra ci-après la façon dont l'Imprimeur fait tourner cette croisée, Planche 18.

Les bras de la croisée représentée ici sont un peu courts ; on sçaura en général que la croisée doit exceder la hauteur de la Presse d'environ un demi pied, c'est-à-dire que pour une Presse de quatre pieds & demi, qui est la hauteur ordinaire qu'on leur donne, il faut que la croisée ait cinq pieds de hauteur : cela donne plus de facilité pour tourner la Presse.

―――――

Représentation perspective de la Presse vûë par devant, garnie de ses pieces, & prête à imprimer. Planche 17.

APrès avoir mis & ajusté la table dans la Presse, ce qui se fait en présentant le bout le plus mince de la table entre les rouleaux, & en l'y poussant avec force d'une main, tandis qu'on tourne la croisée avec l'autre jusqu'à ce que les rouleaux la retiennent ; la planche étant encrée comme nous le dirons ci-après, & prête à imprimer, l'Imprimeur se place debout en L en face devant le milieu de la Presse, ayant la plus grande partie de la table avancée de son côté. Alors il pose uniement un de ses langes sur la table, puis deux ou trois autres par-dessus, ensorte que le lange de dessus déborde un peu vers le rouleau sur celui de dessous, & celui-ci sur l'autre, & ainsi de suite quand il y en a plusieurs afin que le rouleau puisse mordre plus facilement sur chacun de ces langes quand on tourne la croisée ; car vous jugez bien qu'étant rangés ainsi par étages, le rouleau de dessus venant à entraîner la table montera plus aisément sur ces langes. Quand il a anticipé la valeur d'un pouce sur le dernier, l'Im-

primeur renverse proprement & tout à la fois ces langes sur le rouleau, comme on le voit en P : ensuite il prend une feuille de papier blanc de la grandeur de celui qu'il a trempé la veille pour tirer sa planche, & il la colle proprement sur la table de la Presse pour lui servir à marger juste sa planche ; sur cette feuille collée il met la planche gravée qu'il veut imprimer toute encrée, il l'arrange suivant la marge qu'il veut lui donner, le côté gravé en dessus, comme on le voit en Q, puis il pose doucement sur ce côté gravé la feuille de papier blanc destinée pour imprimer, & pardessus cette feuille une autre feuille de papier gris mouillé à l'éponge, appellé ordinairement maculature. Enfin il renverse doucement pardessus tout cela les langes qu'il avoit rejettés sur le rouleau, & en tournant la croisée lentement & également, il fait passer le tout de l'autre côté de la Presse, comme on va le voir sur la planche suivante.

Perspective de la Presse vûë par le côté, où l'on a représenté l'Imprimeur tournant la croisée. Planche 18.

Vous voyez sur cette planche l'Imprimeur qui tourne la croisée doucement & non par secousses, pour que l'estampe vienne nette & sans être pochée, maculée, ni doublée. Si la planche n'est pas d'égale épaisseur partout, il met entre la table & la planche des morceaux de carton mince ou de gros papier appellés hausses, qu'il déchire selon la forme desdites inégalités. Et quand la planche est ainsi passée vers le côté R, desorte que le

rouleau ne porte plus fur le papier, mais feulement fur le bout des langes S, il va du côté R, & leve les langes tous enfemble, les renverfant fur le rouleau, comme on vient de le dire, & enfuite il leve la maculature, qu'il pofe fur les langes.

Après cela ayant effuyé fes doigts au linge blanc qui eft attaché devant lui, il prend par les deux coins la feuille qui eft fur la planche, il la leve très-doucement de peur que la force du noir n'écorche le papier, & l'ayant confidéré un inftant pour voir fi tout a bien marqué, il la pofe à côté de lui en T ou en V, puis il reprend la planche & va la reporter fur le gril pour l'encrer, comme on le dira ci-après.

Et l'ayant de rechef encrée & effuyée, il revient la remettre fur la table précifément au même endroit où elle étoit la premiere fois, en y mettant de même une autre feuille de papier trempé, puis la même maculature dont il s'eft déja fervi, fans la mouiller davantage, après quoi il renverfe encore fur tout cela les langes, comme ci-devant, & fe plaçant du côté R, & tournant le moulinet bien également, il fait repaffer la table de la Preffe & la planche du même côté d'où elle étoit partie. Après cela il releve comme ci-devant les langes, la maculature, & la feuille imprimée, de deffus la planche, puis il va r'encrer fa planche, & continue de fuite tant qu'il eft néceffaire.

Il eft bon de vous dire que pour la commodité de l'Imprimeur, il y a vers chaque côté de la Preffe R, S, en quelqu'endroit qui ne l'incommode point, deux ais ou planches T V, pofées fur quelque chofe qui les éléve à hauteur d'appui & recouvertes d'une feuille de papier gris fur laquelle il pofe à plat & uniement les unes fur les autres les eftampes à

mesure qu'il les tire. Sçavoir quand il est en R, il met sur l'ais T l'estampe qu'il vient de tirer, & de même lorsqu'il est du côté S, il la pose sur la planche V. De plus il met sur le haut de la Presse nommé chaperon, le papier trempé sur lequel il doit imprimer, ainsi qu'on le voit sur cette planche en X.

Quand l'Imprimeur a fini son ouvrage, il étend le soir même ou le lendemain matin sur des cordes nettes & bien tendues comme Y, les estampes Z qu'il vient de tirer, les laissant ainsi sur les cordes jusqu'à ce que le noir & le papier soit bien sec. Alors il les retire des cordes en les remaniant douzaine à douzaine, pour ôter le pli de la corde ; & les ayant laissés en presse un jour ou deux, il les empilera, ou emfermera dans un coffre, ayant soin de les tenir toûjours pressés ; cela fait bien revenir & sécher le noir.

Avant de finir cet article j'expliquerai ce qu'on entend par épreuve & contr'épreuve. Epreuve, s'entend de la premiere, seconde, troisiéme estampe, qu'on vient de tirer d'une nouvelle planche, ou d'une vieille qu'on remet en train. La contr'épreuve se fait de cette façon. On met l'épreuve fraîchement faite sur la planche par son envers, on pose dessus cette épreuve une feuille de papier blanc trempée à l'ordinaire, ensuite une maculature par-dessus, humectée à l'éponge, puis on renverse les langes sur le tout, & on tourne la croisée pour faire passer la planche & l'épreuve entre les rouleaux. Ayant levé cette feuille on trouve que l'épreuve a décalqué dessus une empreinte qui est à rebours de l'estampe, & c'est ce qu'on appelle contr'épreuve. On fait cela ordinairement pour mieux voir à corriger & retoucher la planche, parce que cette con-

tr'épreuve est du même sens que le dessein & la planche, & qu'elle est toûjours beaucoup plus tendre, c'est-à-dire, moins noire que l'épreuve, & par conséquent plus aisée à retoucher.

Maniere d'encrer la Planche pour la faire passer ensuite sur la table de la Presse, entre les deux rouleaux. Planche 19.

Votre planche étant donc toute gravée, limée, ajustée, & prête à imprimer, vous la poserez par son envers sur le gril *t* sous lequel est la poële à feu *s* qui contient un feu de charbons recouvert de cendres pour l'entretenir plus égal & le faire durer plus long-tems. Ayant laissé un peu chauffer cette Planche vous la prendrez de la main gauche par un de ses coins, & la tenant fermement & à plat sur ce gril, vous prendrez de la main droite le tampon *o*, vous le tremperez légerement dans l'encrier *p* pour y prendre suffisamment de noir, & vous le porterez sur le côté gravé de votre planche, puis en coulant, pressant, & tapant fortement & en tous sens ce tampon par toute la surface gravée, vous ferez bien entrer & tenir le noir dans les tailles ; observant que si c'est une planche neuve, qui soit grande, & où il y ait des traits de Burin profonds & larges, comme seroit le cadre ou bordure d'une planche, il faut repasser encore le tampon sur ces traits, & même y mettre du noir avec le doigt en le coulant le long des tailles profondes pour les remplir de noir, & l'y faire tenir. Ceci ne se fait qu'à la premiere épreuve, parce qu'il reste toujours assez de noir dans les tailles après que la planche

planche a été tirée pour n'être pas obligé de faire la même chose aux autres épreuves toutes les fois qu'on encre la planche. Quand le tampon dont on se sert est neuf, il faut prendre trois ou quatre fois plus de noir qu'il n'en est besoin quand on en a un qui a déja servi, parce que ce tampon ayant beaucoup travaillé, se trouve rempli & tout abbreuvé de noir.

Souvenez-vous de tenir toujours votre tampon en un endroit où il soit proprement, afin qu'il ne s'y attache aucune ordure ni gravier qui feroient des rayes sur la planche en l'encrant. C'est pourquoi on le pose toujours sur le devant de l'encrier, dont on fait le rebord large & plus élevé que le fond de l'encrier afin que l'encre ne puisse se répandre ou barbouiller le tampon. Quand il arrive qu'ayant beaucoup imprimé, ou ayant discontinué le travail pendant quelque tems, le tampon devient dur par le bas à cause du noir qui s'y attache & se durcit en séchant, alors il en faut couper quelques rouelles ou tranches minces, avec un coûteau qui coupe bien, & s'en servir ensuite comme auparavant.

Ayant donc bien fait entrer ainsi du noir dans toutes les tailles & traits gravés sur votre planche, & ayant remis votre tampon sur le rebord de l'encrier, qui est la place où il doit toûjours être, comme on l'a déja dit, vous prendrez un torchon, & en essuyerez légerement le plus gros du noir de votre planche, & ce qui peut être resté de noir autour & à l'envers de la planche en la posant sur le gril ; puis quittant ce premier torchon que vous laisserez sur le gril ou tout proche, vous porterez la planche sur la table x qui doit être à côté du gril vers la gauche, & passant légerement & hardiment la paume de la main sur cette planche, vous en ôte-

rez petit à petit tout le noir superflu, ayant soin d'essuyer à mesure le noir qui s'attache à la main qui travaille, à un torchon blanc que vous tenez de l'autre main, & avec lequel vous arrêtez fermement la planche de peur qu'elle ne glisse & s'échappe quand vous y passez le plat de la main pour la nettoyer, en la coulant tantôt en long ou en large tantôt de biais & en travers de la planche, pour n'y laisser que le noir qui est nécessaire dans les tailles. Voyant donc qu'il n'y a plus de noir ni aucune tache sur la planche aux endroits où il n'y a rien de gravé, & qui par conséquent doivent venir blancs, après l'impression, comme la marge du papier ; alors il faut essuyer les bords & épaisseur de la planche, & même la table où vous venez de travailler, afin que le tout soit net, & vous remettrez encore votre planche sur le gril. Quand elle sera passablement chaude, ayant essuyé votre main à un linge blanc, vous la frotterez de blanc d'Espagne, & reportant la planche sur la table, vous y passerez pardessus légerement cette main ainsi blanchie, cela fait extrêmement bien pour les planches gravées en grand, comme les portraits, & autres ouvrages qui demandent plus de soin & d'attention qu'à l'ordinaire.

Présentement il faut bien prendre garde de ne plus toucher votre planche par l'endroit gravé, de peur qu'elle ne contracte quelque saleté, mais la prenant par l'envers & par ses côtés, vous l'irez poser sur la table de la presse, comme on a dit ci-devant, sur la feuille de papier blanc que vous y avez collée pour servir de marge, & ayant essuyé vos doigts au petit torchon blanc qui pend devant vous, vous prendrez une des feuilles de papier que vous avez trempé de la veille, & qui doivent être

placées sur le sommier de la Presse, & vous la poserez légerement sur la planche, ensuite la maculature, puis vous renverserez les langes pardessus, & ainsi du reste, ce qu'il est inutile de répéter, l'ayant déja dit à l'article précédent.

Il est bon d'avertir ici qu'il faut faire ensorte que la main qui essuye la planche ne soit point suante, car alors il vaudroit mieux l'essuyer avec le chiffon comme font aujourd'hui beaucoup d'Imprimeurs pour les morceaux d'Architecture & autres qui n'exigent pas tant de sujettion que les Portraits. En ce cas, après avoir quitté le premier torchon sur le gril, on en reprend un autre plus propre sur la table, avec lequel on essuye en second, & quand on voit que la planche est nette, après en avoir essuyé comme ci-dessus les bords, épaisseur, & le dessous, on prend un troisiéme chiffon blanc, humecté avec de l'eau commune, & on le passe pardessus toute la planche pour achever de nettoyer tout ce qui doit être blanc. Vous jugez bien par ce qu'on vient de dire qu'il n'est pas nécessaire que le premier torchon soit fin, ni propre, ne servant qu'à ôter le plus gros du noir, & qu'on peut s'en servir long-tems, pourvû que le noir ne s'y endurcisse point, car alors il faut le jetter & en reprendre un autre. A l'égard du torchon dont on se sert en second, quand il devient passablement sale, il faut le faire servir de premier torchon, & en reprendre un blanc en place, mais pour le dernier torchon, il doit toujours être propre & fin, & dès qu'on voit qu'il est un peu gras ou sale, on le fait servir en second, & l'on en prend un autre qu'on humecte comme ci-devant avec une éponge qui trempe toujours pour cet usage dans le pot &. Quelques Imprimeurs se servent d'urine, au lieu d'eau, mais

cela est pernicieux pour les planches, & salit les blancs par quantité de taches & de petits trous qu'elle fait au cuivre, ainsi on doit bien se garder d'en faire usage. L'Imprimeur outre ces torchons a devant lui un tablier, & pardessus un petit linge blanc attaché par devant à sa ceinture pour y essuyer ses doigts quand il faut prendre la feuille de papier blanc pour imprimer, & quand il est question de la relever de dessus la planche après l'impression.

Quand on a achevé de tirer ce qu'il falloit d'une planche, on prend un petit tampon ou bouchon à l'huile z fait d'un vieux morceau de lange ou autre étoffe de laine roulé, (pareil à ceux dont on a parlé page 105. à l'occasion de la Gravûre au Burin) & ayant laissé un peu chauffer sa planche sur le gril, on y verse très-peu d'huile, puis la frottant avec ce bouchon en appuyant fortement, on délaye ainsi le noir qui étoit resté dans les tailles & on l'en fait sortir, en essuyant bien fort avec un torchon blanc. Et pour être assuré qu'il n'y a plus rien dans les tailles de la gravûre, on en tire une épreuve sur du papier gris ou maculature mouillée à l'éponge, & cela acheve de vuider la planche parfaitement ; & c'est ce qu'on appelle faire une épreuve à l'huile. Quand cette maculature est bien seche, on enveloppe la planche avec, pour la préserver de la poussiere mettant l'Impression en dedans, afin de reconnoître la planche, & on la serre en un endroit propre, où elle ne puisse contracter aucune humidité.

S'il arrivoit que la planche fut pleine de noir séché dans les tailles, faute d'avoir pris ces précautions, ce qui fait que les épreuves paroissent foibles & comme si la planche étoit usée, alors il faudroit la vuider en la façon suivante. Quand on en a une quantité à nettoyer à la fois, on prend le

grand cuvier de cuivre qui sert à tremper le papier, on le pose sur deux grands chenets, ou autre chose, & l'on fait du feu dessous ; on met toutes les planches au fond du cuvier, & pardessus quantité de cendres passées au tamis, avec de la soude & beaucoup d'eau, ensorte qu'elles en soient toutes couvertes, on les laisse ainsi bouillir quelques heures, puis on les retire & on les lave tout de suite dans un autre bacquet plein d'eau froide pour en ôter toute la cendre & on les met égouter quelque part en les posant debout contre la muraille ; on se donnera bien de garde de les essuyer, de crainte qu'il ne soit resté quelque gravier ou de la cendre qui feroit des rayes sur la gravûre. Quand on n'a qu'une seule planche à vuider & qu'elle est passablement grande, on la pose par son envers sur le gril, & ayant couvert toute la planche d'un bon doigt d'épaisseur de cendres passées au tamis & humectées & détrempées avec de l'eau, on fait pardessous un feu clair assez grand pour l'échauffer partout & faire bouillir doucement la cendre mouillée, au bout de quelque tems la cendre aura détrempé & attiré tout le noir qui étoit resté dans les tailles, & il ne sera plus question que de nettoyer la planche avec beaucoup d'eau qu'on versera dessus, jusqu'à ce qu'il n'y ait plus de cendres, ni gravier.

Il y a beaucoup d'autres observations à faire sur la maniere d'imprimer en Taille-Douce, mais ceux qui liront avec attention ce Traité pourront y suppléer avec un peu de jugement, surtout en pratiquant cet Art. Je vous dirai seulement qu'il y a des nécessités où l'on pose sur la table de la Presse premierement des langes, puis une maculature, & ensuite le papier, carte ou autre chose surquoi l'on veut imprimer, & l'on renverse la Planche la gra-

vûre en dessous, puis deux ou trois langes par-dessus, afin que la Planche ne se courbe point trop & qu'elle ne gâte point le rouleau lorsqu'on tourne la croisée, & le tout passe & s'imprime comme cidevant. Cela se fait ainsi quand la sujettion le requiert, comme pour l'impression des images satinées, ou bien quand il faut tirer plusieurs petites Planches à la fois sur une même feuille de papier, & lorsqu'on est obligé d'imprimer sur du carton ou du papier si épais qu'on ne peut appercevoir ni sentir la Planche au travers, ce qui est essentiel pour pouvoir la marger juste.

L'on pourroit aussi imprimer des Planches avec beaucoup d'autres sortes de couleurs bien broyées & alliées avec la même huile pour les couleurs brunes, & pour les claires, on se sert d'autre huile épaissie, purifiée & dégraissée.

Et comme en faisant imprimer un jour en cette façon, je me suis apperçu qu'on avoit de la peine à faire attacher le noir bien épais sur l'or & l'argent appliqués d'abord sur ce papier, carton ou autre chose, j'ai pensé que cela pourroit aussi arriver à d'autres. Pour y remédier, il n'y a qu'à bien mêler dans une partie du noir, par exemple, de la grosseur d'un œuf, une demie cuillerée de fiel de bœuf allié & mêlé avec un peu de vinaigre & de sel commun, ayant l'attention de n'accommoder de noir avec ce fiel qu'autant qu'on en a besoin pour être employé en deux heures de tems, parce que si l'on en apprêtoit davantage à la fois, il se gâteroit.

Enluminûres beaucoup plus belles que celles qu'on fait ordinairement.

EN confidérant avec attention les Eftampes ou Images fatinées imprimées en plufieurs couleurs, dont je viens de parler, cela me fit penfer à faire le contraire de ce que font ordinairement les Enlumineurs d'Images, car au lieu qu'ils appliquent leurs couleurs fur l'impreffion, je m'avifai de faire enforte que cette impreffion fût fur les couleurs.

Suppofons, par exemple, que vous ayez une Planche toute gravée d'une figure que vous voulez vêtir de deux ou trois couleurs, par exemple, le chapeau gris, les cheveux un peu bruns, le manteau rouge, l'habit d'une couleur, les bas d'une autre, &c. Premierement vous aurez une planche de cuivre toute polie, ajuftée & limée de la même grandeur de l'autre, deforte qu'étant appliquée deffus, elle s'y rapporte exactement de tous côtés, & ayant verni cette planche d'un vernis blanc, que l'on a enfeigné ci-devant, page 93. & prenant une épreuve toute fraîche tirée de la planche gravée, mettez cette planche vernie blanc fur ladite impreffion précifément dans la même place ou la planche gravée a fait fon empreinte, ayant étendu auparavant fur la table deux langes pardeffus l'Eftampe, & deux ou trois autres pardeffus la Planche, vous ferez paffer le tout entre les rouleaux, après quoi vous verrez que la figure ou eftampe premiement imprimée fur le papier, aura fait une empreinte fur la planche vernie en forme de contre épreuve, dont nous avons parlé ci-deffus, page 143.

Enfuite vous graverez fur la Planche vernie avec une pointe bien fine les fimples contours du chapeau, des cheveux, du manteau, &c. & les ferez creufer fort peu à l'eau forte. Puis vous en ôterez le vernis & en ferez tirer des eftampes fur du papier fort & alunné, ou fur du carton très-mince & battu que vous aurez humecté en le mettant à la cave quelques nuits, ou bien en le laiffant quelque tems en preffe entre des papiers mouillés. Ces épreuves étant faites, & le papier ou carton étant bien fec, il faut coucher à plat de rouge toute la place renfermée dans le contour du manteau, mettre une couche de biftre dans la place du chapeau, & ainfi du refte.

Cela étant fait, vous mettrez encore cette feuille ainfi colorée, à la cave pour la rendre humide, comme on vient de le dire, puis ayant bien étendu quelques langes fur la table de la preffe, vous l'y poferez le côté de la couleur en deffus, & après avoir encré la premiere planche qui eft entierement gravée, vous la mettrez fur cette feuille le côté gravé en deffous, précifément dans l'enfoncement que la planche des contours y a déja fait, puis deux ou trois langes pardeffus, &c. & vous la ferez paffer entre les rouleaux. Alors en relevant la feuille, vous trouverez l'eftampe imprimée pardeffus ces couleurs, ce qui les rend plus tranfparentes & infiniment plus belles que les enluminûres ordinaires.

Des Camayeux.

AU commencement du seiziéme siécle on imagina en Italie & en Allemagne l'art d'imiter en estampes, les desseins lavés, & l'espece de peinture à une seule couleur, que les Italiens appellent *Chiaro-Scuro*, & que nous connoissons sous le nom de *Camayeux* : avec le secours de cette invention on exprima le passage des ombres aux lumieres, & les différentes teintes du Lavis. Cela pourroit faire croire que feu M. le Blond, Anglois, Auteur de l'Impression qui imite la Peinture, dont nous avons parlé à la fin de la troisiéme Partie de cet Ouvrage, n'a fait que perfectionner cet Art en l'étendant à la Peinture en différentes couleurs, puisque sa méthode a pour objet d'imiter le coloris des tableaux, & les différentes teintes que le Peintre forme sur sa palette. Celui qui fit cette découverte en Italie se nommoit *Hugo da Carpi* ; on voit de lui de fort belles choses en ce genre, qu'il a exécutées d'après les desseins de Raphaël, & du Parmesan. François Perrier, Peintre originaire de Franche-Comté, connu par quantité de beaux ouvrages, & surtout par le recueil des Statues antiques qu'il a gravées à Rome d'après les originaux : donna aussi au Public, il y a environ cent ans des Estampes tirées sur du papier gris un peu brun, dont les contours & les hachûres étoient imprimées de noir, & les rehauts de blancs, le tout en forme de Camayeux, ce qui parût, au rapport de M. Bosse, non-seulement nouveau, mais encore si beau qu'il en rechercha l'invention, & voici la maniere qu'il enseigne.

Il faut avoir deux Planches de pareille grandeur exactement ajustées l'une sur l'autre ; l'on peut sur l'une d'elles graver entierement ce que l'on désire, puis la faire imprimer de noir sur un papier gris & fort, ainsi qu'on vient de dire au sujet des enluminûres. Et ayant vernie l'autre Planche, comme cidevant, & l'ayant mise le côté verni dans l'endroit de l'empreinte que la Planche gravée a faite en imprimant sur cette feuille, la passer de même entre les rouleaux : ladite Estampe aura faite sa contr'épreuve sur la Planche vernie. Après quoi il faut graver dessus cette Planche les rehauts, & les faire fort profondement creuser à l'eau forte : on peut faire la même chose avec le Burin, & même plus facilement.

Or la plus grande difficulté que je trouve en ceci est de trouver du papier & une huile qui ne fasse point jaunir ni roussir le blanc ; le meilleur est de se servir d'huile de noix très-blanche & tirée sans feu, pnis la mettre dans deux vaisseaux de plomb & la laisser au soleil tant qu'elle soit épaissie à proportion de l'huile foible, dont nous allons parler, & pour l'huile forte, on laissera l'un de ces vaisseaux bien plus de tems au soleil.

Ensuite il faut avoir de beau blanc de plomb bien net & l'ayant lavé & broyé extrêmement fin, le faire sécher, & en broyer avec de l'huile foible bien à sec, & après l'allier avec de l'autre huile plus forte & plus épaisse, comme on fait pour le noir. Puis ayant imprimé de noir ou autre couleur sur du gros papier gris la premiere Planche qui est gravée entierement, vous en laisserez sécher l'impression pendant dix ou douze jours ; alors ayant rendus ces Estampes humides, il faut encrer de ce blanc la Planche où sont gravés les rehauts, de même façon qu'on

imprime, & l'essuyer à l'ordinaire, puis la poser sur la feuille de papier gris déja imprimée, ensorte qu'elle soit justement placée dans le creux que la premiere Planche y a faite, & prenant garde de ne point la mettre à l'envers, ou le haut en bas. Etant ainsi bien ajustée, il ne s'agit plus que de la faire passer entre les rouleaux, comme on a dit pour l'impression sur l'enluminûre.

Explication des choses nécessaires pour Imprimer en Taille-douce. *Planche* 19.

Des Langes.

LEs langes doivent être d'un drap bien foulé & sans apprêt: il y a des Imprimeurs curieux qui ont aussi quelques langes d'une serge fine à deux envers, pour mettre tout d'abord sur la Planche, ensuite sur celui-là deux ou trois autres communs. Il faut que ces langes soient blancs, sans ourlet, ni lisiere; on en fait de deux ou trois grandeurs suivant la planche & le papier sur lequel on imprime. Et comme à force de les faire passer sous le rouleau, ils se pressent & deviennent durs, ou trop mouillés, on doit avoir soin de les étendre les soirs, puis le matin avant que de s'en servir, il faut les tortiller & les froisser en les chiffonnant, afin de les rendre plus mollets. Il en faut aussi avoir de rechange pour pouvoir les laver quand ils sont trop durs & trop chargés de la colle que le papier que l'on imprime jette dedans, en passant sous les rouleaux.

Des linges blancs de leſſive.

IL faut être pourvû d'aſſez grande quantité de morceaux de vieux linge, à cauſe que l'on en employe beaucoup à faire ce qu'on appelle entre les Imprimeurs, des torchons qui ſervent à eſſuyer la Planche. Quand ils ſont trop petits on en accouple pluſieurs enſemble; il en faut un pour eſſuyer en premier le plus gros du noir, enſuite un autre plus propre pour eſſuyer la main à meſure qu'on la paſſe ſur la Planche pour ôter le reſte du noir, comme on l'a dit ci-devant page 145. & ſuivantes.

Maniere de faire le tampon.

LE tampon o eſt fait de bon linge blanc, doux, & à demi uſé, & ayant ſuffiſamment de ce linge, vous le roulerez comme quand on roule une bande ou liziere, mais beaucoup plus fermement ſans comparaiſon, car le plus ferme eſt le meilleur; vous en formerez comme une mollette de Peintre, ſemblable à la figure marqué o. Puis vous prendrez de bon fil en pluſieurs doubles, & une maniere d'alêne, dont vous percerez le tampon tout au travers en différens endroits, & y paſſant le fil vous le coudrez fermement, deſorte qu'il ſoit réduit à la groſſeur de trois pouces de diamétre, & de cinq ou ſix pouces de hauteur, ou environ, puis vous le rognerez par un bout en le coupant nettement avec un coûteau bien tranchant, ainſi qu'une rouelle

d'un faucisson, & vous accommoderez & couderez son autre bout, comme une demie boule, afin de le pouvoir presser du creux de la main en l'empoignant, pour encrer fermement la Planche sans s'incommoder.

Qualité du Noir.

LE meilleur noir dont on se sert pour imprimer les Tailles-douces est le *noir d'Allemagne*, il vient de Francfort ; sa beauté & bonté est d'être d'un œil & d'un noir de velours, & qu'en le froissant entre les doigts, il s'écrase comme de fine craye ou amidon crud ; le contrefait n'a point un si beau noir, & au lieu de le sentir doux entre les doigts, il est rude & graveleux & use fort les Planches ; il se fait de lie de vin brûlée. On en fabrique aussi de fort bon à Paris.

Vaisseau ou Marmite pour cuire & brûler l'huile.

IL faut avoir une marmite de fer assez grande, accompagnée de son couvercle, qui doit être fort épais & choisi desorte qu'il la couvre le plus juste qu'il se pourra, car cela est nécessaire lorsque l'on y mettra l'huile pour la brûler comme je vais dire.

Qualité de l'huile de noix, & la maniere de la cuire ou brûler.

Vous prendrez de bonne & pure huile de noix & en mettrez une assez grande quantité dans la marmite ci-dessus décrite, mais de façon qu'il s'en faille plus de quatre ou cinq doigts qu'elle ne soit pleine, & la couvrirez de son couvercle; puis vous allumerez un assez bon feu & accrocherez la marmite à la cramaillière, & l'y laisserez tant que ladite huile ait bouilli, & il faut bien prendre garde qu'elle ne surmonte en commençant à bouillir, ni même en bouillant, car cela est très-dangereux & capable de mettre le feu partout; c'est pourquoi il faut y avoir l'œil en la remuant souvent avec des pincettes ou cuilliere de fer, & faire ensorte qu'étant bien chaude le feu s'y mette doucement de lui-même, on peut aussi l'y mettre en jettant dedans un morceau de papier allumé lorsqu'elle est chaude à ce point: alors il faut voyant le feu s'y être mis, ôter de la cramaillière ladite marmite & la ranger au coin de la cheminée, & remuer toûjours ladite huile pendant qu'elle brûle avec des pincettes ou grande cuilliere de fer; & ce brûlement doit durer pour le moins une bonne demie heure & plus, pour faire la premiere huile que l'on nomme foible, en comparaison de celle qu'il faudra faire ensuite, appellée huile forte; & lorsque vous voudrez éteindre ce feu, vous n'avez qu'à poser le couvercle sur votre marmite, & s'il la couvre juste, le feu s'étouffera, sinon il ne faut que jetter dessus quelque linge pour faire qu'il n'y ait point d'air; alors vous

laisserez un peu refroidir ladite huile, puis la vuiderez dans quelque vaisseau propre à la contenir.

Cela fait vous remettrez dans ladite marmite encore de la même huile de noix cruë pour faire de l'huile forte, & ferez tout de même qu'à la foible, excepté que l'ayant mise au coin de la cheminée, il la faut laisser brûler bien plus de tems en la remuant de tems en tems jusqu'à ce qu'elle soit devenuë fort épaisse & gluante; desorte qu'en ayant mis des gouttes sur une assiete ou autre telle chose, & étant refroidie, elle soit extrêmement gluante & filante comme un sirop très-fort: il y a des ouvriers qui mettent bouillir avec l'huile un oignon ou une croûte de pain, afin de la dégraisser.

S'il arrivoit que le feu se fût trop violemment pris dans ladite marmite, il faut jetter dedans la moitié d'un demi-septier d'huile de noix non brûlée; & si vous craignez l'accident, au lieu de la faire cuire dans la chambre, vous pourrez la faire cuire dans une cour.

Il faut pour broyer le noir avoir un grand marbre, & une bonne grosse molette.

Maniere de broyer le noir pour imprimer.

AVant que de broyer votre noir, il faut bien nettoyer votre marbre & molette: alors vous prendrez du noir selon ce que vous en voulez broyer, par exemple, en ayant écrasé une demie livre assez menu sur ledit marbre, vous y mettrez à plusieurs fois un peu moins de la moitié ou environ d'un demi septier d'huile foible, suivant le noir; d'autant qu'il y en a qui en mange ou en boit davantage, il

faut surtout prendre garde de mettre plûtôt moins d'huile que trop, c'est pourquoi en broyant il y en faut mettre de tems en tems afin de broyer le noir le plus sec que l'on pourra : puis l'ayant broyé en gros avec ladite huile, vous le rangerez tout sur un des coins de votre marbre, ou sur quelque autre chose, & en prendrez de tems en tems quelque portion que vous broyerez petit à petit, car d'en tant broyer à la fois l'on a de la peine de le rendre bien fin ; puis vous le mettrez aussi d'un autre côté, & lorsque tout sera ainsi bien broyé, il faudra l'étendre sur le marbre, & comme en broyant y bien mêler parmi la grosseur d'un petit œuf de poule on environ d'huile forte ; puis le tout étant très-bien mêlé & allié ensemble, vous le mettrez dans une écuelle de terre plombée & le couvrirez d'un papier afin qu'il n'y aille point d'ordure : alors cette encre est toute prête pour imprimer & en encrer la Planche.

Il faut aussi être averti, que pour des planches usées, ou qui ne sont pas gravées profond, il faut qu'il n'y ait pas tant d'huile forte dans le noir, & le tout à discrétion.

Surtout il faut que l'Imprimeur soit soigneux d'imprimer de bon noir & de le bien broyer ; car le noir étant rude, ou le bon mal broyé, outre que l'impression n'en vaut rien, cela use & perd toutes les planches ; & aussi que ses huiles soient bien brûlées & faites en sirop, d'autant qu'étant claires, le noir demeure dans les tailles des planches, & il n'y a que l'huile un peu noire qui marque sur le papier, ce qui ne vaut rien pour plusieurs raisons : au lieu que quand le noir est bien mêlé avec lesdites bonnes huiles, il est si bien lié avec elles & elles avec lui, qu'il faut de nécessité qu'ils demeurent ensemble sur le papier.

<div style="text-align: right;">Poële</div>

Poêle à contenir le feu de charbon avec son Gril dessus.

Vous devez avoir une poêle 5 de fer ou fonte assez grande à cause de la grandeur que peuvent quelquefois avoir les Planches ; puis une maniere de Gril de fer quarré 1, élevé sur quatre pieds de la hauteur de la poêle, qui se met dessous ; ce gril sert pour soûtenir les Planches lorsqu'on les chauffe pour les encrer, & pour donner de l'air au feu de la poêle crainte qu'il ne s'étouffe, & aussi pour la commodité des petites Planches.

Il ne faut pas que le feu qui est dedans la poêle soit grand, mais médiocre, & couvert avec un peu de cendre chaude.

Maniere de tremper le Papier.

Il faut pour tremper le papier, avoir un grand cuvier de cuivre, en forme de quarré long, de la grandeur du papier nommé grand Aigle, ou un peu moins long, mais toujours aussi large que ce papier ; ce bacquet doit avoir des rebords de la hauteur de huit ou neuf pouces, & être à demi rempli d'eau claire & nette ; il faut avec cela deux forts ais ou planches barrées par le derriere, de la grandeur & largeur de la feuille dudit papier toute étenduë & déployée ; l'un desquels ais doit être barré par le derriere, afin que le papier étant dessus, vous puissiez pour l'enlever, passer vos doigts entre le-

L

dit ais & le lieu où il est posé, & aussi pour le reposer aisément en quelqu'autre.

Vous prendrez donc ainsi toutes étenduës avec vos deux mains par deux de ses côtés cinq ou six feuilles de votre papier, & les passerez dans ladite eau deux ou trois fois selon sa force & colle d'un côté & d'autre, uniement sans leur donner de faux plis ; puis les poserez ainsi ensemble bien uniement sur un de vos ais du côté uni ; & ferez ainsi toûjours de tout le papier que vous voulez tremper, en le mettant ainsi mouillé toujours paquet sur paquet sur ce premier ; puis vous mettrez le côté uni de votre autre ais sur ledit papier, ensorte qu'il soit tout enfermé entre lesdits deux ais : alors vous mettrez sur l'ais de dessus quelque chose de très-pesant afin de le charger, & par ce moyen faire entrer l'eau dans ledit papier, & en faire sortir ce qui est superflu : il faut le laisser ainsi chargé jusqu'à ce qu'on le veuille imprimer.

Ledit papier ayant été ainsi trempé le soir, est prêt le lendemain pour imprimer, & lorsqu'on en a trempé plus qu'on n'en pouvoit imprimer, ce qui reste doit être remanié avec celui que l'on retrempera le soir, & le lendemain il le faut prendre tout le premier : le papier très-fort & bien collé doit tremper davantage, & ainsi du foible & peu collé, moins ; surtout le papier qui doit servir à l'impression des ouvrages gravés au Burin, doit être vieux trempé.

L'Imprimeur est quelquefois obligé d'alunner son papier, & pour cet effet il fait fondre de l'alun dans de l'eau chaude, ou sur le feu, & quand cette eau est refroidie, il en trempe son papier, comme on vient de dire.

Fin de la quatriéme & derniere Partie.

TABLE

DES MATIERES
Contenuës dans cet Ouvrage.

A.

Accidens arrivés au Vernis mol en gravant se peuvent réparer avec du Vernis de Venise & du noir de fumée, *page* 65. On peut se servir de cette invention pour effacer ce qu'on veut recommencer. Elle étoit inconnuë du tems de M. Bosse, *ibid.*

Aigreurs causées par l'inégalité des tailles, *p.* 81. Aigreurs provenantes des pointes coupantes avec lesquelles on a trop appuyé, 82.

Alun, l'Imprimeur est quelquefois obligé d'en mettre dans l'eau avec laquelle il trempe son papier, 162.

Architecture, nécessaire à sçavoir à un Graveur, 98. Maniere de la rendre en Gravûre, 81. 110. La Perspective est fort utile pour en diriger le sens des tailles, *ibid.*

Art de Graver & d'Imprimer en trois couleurs, à quoi il se réduit, 127. On pourroit le perfectionner si d'habiles gens s'y appliquoient. Moyen d'y réussir, 128.

Attention qu'on doit avoir lorsqu'on forme des masses d'ombre avec des pointes coupantes, 83.

Avantages que l'Eau forte donne au Burin, *Préface*, xxj. Elle est nécessaire pour bien rendre les tableaux d'histoire, & pour la Gravûre en petit, *ibid.* xxij.

Audran (Gerard) le plus habile Graveur d'histoire qui ait paru, *Préface* xx. En quoi il a excellé. Eloge des Ouvrages de ce grand homme, *ibid.* Il a donné de beaux exemples de la dégradation des objets dans les lointains, 79.

L ij

B.

B*Acquet* ou *Cuvier* pour tremper le papier avant d'Imprimer : sa forme, sa grandeur, 161.

Barbe, maniere de la rendre en gravûre, 108.

Berceau, outil d'acier qui sert à préparer les planches pour graver en maniere noire, 118. Forme de cet outil. Façon de l'aiguiser. Maniere de s'en servir pour la préparation du cuivre, 118. 119. 120. Attention qu'il faut avoir en conduisant le Berceau, 120. Figure qui représente cet outil, *ibid.*

Blanc de Céruse broyé à l'eau avec de la colle de Flandres pour blanchir les Vernis. Maniere de l'y étendre, 93. Il faut avoir soin d'ôter ce blanc de dessus le Vernis avant de faire mordre, 94. Maniere d'en nettoyer la planche, 94. 95.

Blanc d'Espagne, son utilité dans l'Impression en Taille-douce, 146.

Boëtes sur lesquelles posent les rouleaux de la Presse, leur figure, 134. En quoi celles que M. Bosse enseigne sont défectueuses, 135.

Bolswert, a gravé au Burin avec beaucoup de liberté, 73. Il a imité fort ingénieusement le désordre pittoresque de l'eau forte dans plusieurs morceaux d'histoire qu'il a gravé au Burin, *Préface* xxiij. Il a gravé de très-beaux paysages d'après Rubens, où il a fort bien rendu les masses des différentes couleurs, 116.

Boutons de manches, incommodes quand on grave, 65.

Broyer. Maniere de broyer le noir pour imprimer, 159. En le broyant il y faut mettre le moins d'huile qu'il est possible. Inconveniens du noir mal broyé, 160.

Brunissage. Maniere de brunir le cuivre. Attentions du Graveur à ce sujet. Raison pour laquelle on ne doit point négliger de brunir le cuivre, 12. 99. Prix du cuivre tout bruni, 13.

Brunissoir, nécessaire pour ôter les rayes de dessus la planche, 99.

Burin. Les meilleurs sont d'acier d'Allemagne. En quoi consiste sa bonté, 99. Il y en a de différentes forme : quelle est la plus avantageuse ? 100. On ne doit jamais s'en servir quand la pointe en est émoussée, *ibid.* Ma-

niere de l'aiguiſer, 100. 101. Pour connoître ſi ſa pointe eſt bien faite, 102. Façon de le tenir pour graver, 102. 103. Ce qu'il faut faire quand ſa pointe ſe caſſe trop ſouvent, ou lorſqu'il s'émouſſe, 104. Bouts de Burins uſés ſont bons pour faire des pointes, 62.

Burin, reçoit beaucoup de mérite de l'eau forte, *Préface*, xxj. Il eſt néceſſaire dans la Gravûre en grand pour retoucher & finir beaucoup de choſes qu'on lui réſerve à l'eau forte, 81. Il eſt inutile dans la Gravûre en petit. Il ôte l'eſprit & la légereté de l'eau forte. On ne doit l'y employer qu'avec diſcrétion. Il ne ſert que pour plaire aux yeux des gens qui n'ont aucune connoiſſance du Deſſein, 84.

C.

Callot (Jacques) Gentilhomme Lorrain; a gravé au Vernis dur. Il a extrêmement perfectionné la Gravûre en petit. *Avant-propos*, p. xv. Il a gravé de fort beaux portraits en grand qui imitent parfaitement la propreté du Burin, *ibid*. Il poſoit ſa planche ſur un chevalet pour graver, 67.

Calquer, façon de calquer ſon trait ſur le Vernis, 19. 23. 57. 94. On en prend le trait ſur du papier verni avec de la ſanguine. On calque enſuite ce trait ſur la planche par le moyen d'un papier rougi par derriere, 58.

Camayeux, ce qu'on entend par ce terme. Leur origine. Ils ont donné lieu à l'invention de l'Impreſſion en trois couleurs, 153. Maniere de les imiter. Il faut pour y réuſſir deux planches, l'une qu'on imprime en noir ou autre couleur, l'autre en blanc, 154.

Caractere, maniere de donner du caractere aux choſes qui en ſont ſuſceptibles, 85.

Carache (Auguſtin) a fort bien deſſiné les extrémités des figures, comme têtes, pieds & mains, 98. A bien touché le payſage au Burin, 114.

Changement de goût dans la Gravûre depuis M. Boſſe. Surquoi fondé, *Préface*, p. xix.

Chairs, doivent ſe graver demi lozange. On ne doit point y outrer le lozange, 71. Chairs d'hommes forts & muſclés doivent être ébauchées par des tailles plus lozanges que les chairs de femmes, 72. Quelques perſon-

nes font d'un fentiment contraire, *ibid.* Façon de graver quand on doit terminer les chairs au Burin, 87.

Charge. Terme en ufage parmi les Artiftes pour exprimer quelque chofe de ridicule. On dit, par exemple, *faire la charge* de quelque chofe, c'eft-à-dire, en copier le mauvais, ce qui la rend ridicule, 88.

Chevalet, utile pour pofer la planche quand on grave fur le vernis, 64. 66.

Cheveux, façon de les rendre en Gravûre. Il en faut faire l'effet d'une feule taille, 108.

Cire à modeler, néceffaire pour faire un rebord autour de la planche pour y contenir l'eau forte. Maniere de l'y attacher, 89.

Contours, doivent être deffinés d'une maniere quarrée & reffentie. Ils ne doivent point être équivoques, 85. Les tailles qui en approchent doivent s'y perdre en lozange, & ne doivent jamais s'y terminer à angles droits, 74. La maniere de ne les former qu'avec les tailles qui les approchent eft vicieufe, & trop molle pour le petit, 86.

Contr'épreuves, comment elles fe font, 143. Maniere de contr'épreuver fur le cuivre verni le trait qu'on vient de deffiner, 58. 59. Invention pour marger jufte fur le cuivre le trait qu'on veut contr'épreuver, 59.

Cordes tendues, néceffaires dans une Imprimerie pour y étendre les épreuves nouvellement tirées & les y laiffer fecher, 143.

Corneille Cort, excellent Graveur au Burin, *Avant-propos*, p. xvj. A gravé de fort beaux payfages d'après le Mutian, 111.

Couleurs, façon de les rendre en gravûre, 116.

Couleurs primitives, il n'y en a que trois, fçavoir, le rouge, le jaune, & le bleu Leur mélange produit le noir, 126. On peut repréfenter toutes fortes d'objets par le moyen de ces trois couleurs, 127. M. le Blon eft Auteur de cette découverte, 117. 125. 127. C'eft le premier qui ait fait des morceaux de Gravûre en ce genre, 127.

Couffinet de cuir rempli de fable fin néceffaire pour pofer la planche deffus quand on grave au Burin, 104.

Croifée de la preffe; fon ufage, 138. Sa figure ou forme,

139. Ses dimensions, 140. Il faut la tourner doucement & également, 141.

Croquis à l'eau forte : ce qui les rend estimables. Il seroit à propos que tous les Peintres s'exerçassent à ce genre de Gravûre libre, *Avant-propos*, p. xvj. *Préf.* xxjv.

Cuivre rouge est le meilleur pour graver, 8. 99. Cuivre jaune ou Leton est moins bon. Inconvéniens du Cuivre trop mol. Autres défauts du cuivre. Qualités que doit avoir le cuivre rouge pour être bon, 8. 9. Maniere de le forger. Epaisseur qu'une planche doit avoir, 9. Il faut le forger & battre à froid, 9. 10. 99. Premier polissage du cuivre, avec du grès, 10. Second polissage, avec de la pierre ponce. Troisiéme polissage, avec une pierre à éguiser, 10. Quatriéme polissage, avec un charbon. Façon de préparer ce charbon à polir. Maniere de s'en servir pour polir le cuivre, 11. Derniere façon, avec un brunissoir. Attention du Graveur pour faire brunir son cuivre, 12. Prix du cuivre tout bruni. Maniere de dégraisser le cuivre, 13. Différence du cuivre, oblige d'y laisser l'eau forte plus ou moins long-tems, suivant qu'elle y agit plus ou moins vivement, 39. Façon de connoître la nature du cuivre & la force de l'eau forte, 40.

Cuivre gras, le vernis ne s'y attache pas bien. Inconvéniens qui en arrivent en faisant mordre. Façon d'y remedier, 36.

D.

Degradation des objets, 78. On doit l'observer pour détacher les objets, des choses qui leur servent de fonds, 85.

Dégraisser le cuivre. Il faut le faire avant que de le vernir, 13. 55. 95.

Demi-teintes, il faut les faire avec une pointe plus fine que les ombres, 75. Elles doivent se joindre avec les hachûres des ombres. On les réserve ordinairement pour faire au Burin, *ibid.*

Dessein, est le fondement de la Gravûre, 97. Maniere de le contre-tirer ou calquer sur la planche vernie, 19. 23. Quand on grave d'après des Desseins on doit y laisser de grands jours & de grandes ombres. Raison de cette maxime, 115. 116.

Détail. Dans la Gravûre en petit on ne doit point rendre les détails des têtes. Cela ne fert qu'à attirer l'admiration des ignorans, 86.

Devans fe gravent différemment & avec des pointes inégales fuivant la dégradation des objets, 78.

Diférence du Deffein d'avec la Gravûre, en quoi elle confifte, 68. Différence des manieres des Grands Maîtres : un Graveur doit les étudier pour les rendre chacun dans leur goût, 98.

Difficulté des Arts qui ont rapport au Deffein eft de fçavoir fupprimer à propos le travail fuperflu, 80. Difficulté d'effacer les trous ou aigreurs dans la Gravûre en petit, 87.

Difficulté. Suivant M. Boffe, la plus grande difficulté de de la Gravûre à l'eau forte, eft de faire de belles hachûres qui imitent parfaitement la netteté du Burin, *Avant-propos*, p. xv. *Préface*, p. xix. Erreur de ce fentiment de M. Boffe, *ibid.* xxjv.

Doublure d'une étoffe, on en doit prendre les tailles dans un fens contraire du deffus de la draperie, 74.

Drap ou étoffes, doivent être gravées large ou ferrés fuivant qu'elles font groffes ou fines, 109.

Draperies, principes fuivant lefquelles elles doivent être gravées, 73. On doit fe fervir d'un même fens de tailles pour la même draperie, 74. Draperies ou étoffes groffieres fe terminent au Burin dans les lumieres par des points longs, 77.

P. Drevet fils, Graveur au Burin : fes portraits font des chefs d'œuvre pour la propreté du travail, *Préface*, p. xxiij. Pourquoi il n'a pas également réuffi dans les morceaux d'hiftoire qu'il a gravés, *ibid.*

Droiture ; on doit éviter de graver avec des tailles roides & droites, 107. Le deffaut des jeunes gens qui gravent ainfi provient de ce qu'ils ne fçavent pas affez deffiner, 108.

F.

EAU Forte, il y en a de deux efpeces. Leur différence, leur compofition, leur propriétés, 1. 2. Maniere de faire celle pour le vernis dur. Qualités des ngrediens qu'on y employe, 6. Maniere de la verfer

TABLE DES MATIERES.

sur la planche pour le vernis dur, 39. Il faut le faire à quatre ou cinq reprises, 43. Exemple du tems qu'il faut mettre à cette besogne, 44. Autre maniere de faire mordre en balotant la planche, 45. Eau forte de départ pour le vernis mol, ne se doit point mettre pure sur la planche. Il faut y mêler moitié d'eau commune, ou bien de l'eau forte qui ait déja servie. Quantité qu'il en faut mettre sur la planche. Tems qu'il faut l'y laisser pour faire mordre. Maniere de connoître quand l'eau forte a assez mordu, 90. Eau forte du vernis dur est fort bonne pour faire mordre au vernis mol, 92. Avantages de cette eau forte, 93.

Eau forte. En gravant sur le vernis, on ne doit jamais perdre de vûë la maniere dont on doit terminer la planche au Burin, 72. L'eau forte n'a jamais une parfaite justesse quelque soin que l'on prenne pour frapper les choses juste, 76. 77. 82. Elle a besoin d'être rectifiée au Burin, *ibid.* Eau forte doit beaucoup avancer les petits ouvrages, elle doit paroître assez faite au gré des gens de goût, 84. Elle donne le mérite & le goût au Burin qui la termine. Avantages de l'eau forte. Elle est nécessaire pour bien rendre les Tableaux d'histoire. xxj. xxij. Elle est excellente pour la Gravûre en petit, *Préface*, p. xxjv.

Eaux fortes, ou croquis des Peintres qui ont gravé, sont les meilleurs modeles qu'on se puisse proposer. Avantages qu'on en retire, *Préface*, p. xxjv.

Eaux, de différente nature, maniere de les rendre, 111. 112. Façon de représenter la réflexion des objets dans les eaux, 112.

Ebarber. On doit ébarber la planche à mesure qu'on la grave au Burin, 105. Il faut pareillement l'ébarber après qu'elle est morduë à l'eau forte.

Ebaucher. Il faut ébaucher sa planche par grandes parties avant que de rien finir, 68 113. Et que dès cette ébauche le dessein soit entierement rendu, 84. 113.

Echoppes, servent pour graver au vernis dur, 21. Grosses éguilles à coudre bonnes pour faire des échoppes. Façon de les aiguiser, *ibid.* Maniere de s'en servir, 29. Façon de les tenir en gravant. Pour faire avec l'échope des traits gros & profonds, 30. Pour en rendre l'entrée & la sortie plus déliée, 31. Quand on veut faire

un trait ou hachûres large, il vaut mieux graver d'abord avec l'échoppe, puis y rentrer avec une pointe coupante ; cela vaut encore mieux avec le Burin, 32. Echoppes bonnes au vernis mol pour graver des terrasses, & de l'Architecture, 62. 80. Leur utilité pour le vernis mol. On peut faire avec les échoppes des traits fins aussi bien que des gros, 63. On pourroit même s'en servir pour préparer entierement une planche à l'eau forte, 64.

Edelinck, excellent Graveur de Portraits au Burin ; il n'a pas réussi dans les morceaux d'histoire. Raison de cette différence, *Préface*, p. xxiij. Il a conduit ses tailles avec beaucoup de facilité, 107.

Effet ne se peut faire que par de grandes masses d'ombre & de lumiere, 81.

Effets de nuit, & tableaux où il y a de l'obscurité sont très-propres pour la gravûre en maniere Noire, 122.

Eguilles à coudre ne sont pas bonnes pour faire des pointes à graver, 62. Façon de connoître les bonnes éguilles, & de les emmancher, 20.

Enluminûres beaucoup plus belles qu'à l'ordinaire. Maniere de les faire, 151.

Entre-deux, ou *entre-tailles*, propres à rendre le luisant des étoffes de soyes, des eaux, des métaux, &c. 78. 110.

Epreuve. Ce que c'est qu'épreuve & contr'épreuve, 143. Attention de l'Imprimeur en levant l'épreuve de dessus la planche qu'il vient d'imprimer, 142.

Epreuve à l'huile, elle sert pour vuider la planche après qu'on a imprimé ; on en enveloppe la Planche pour la reconnoître, 148.

Esclavage. Il ne faut rien dans une eau forte qui sente l'esclavage, 73.

Esprit, fait tout le mérite de la Gravûre en petit, 84.

Estampe, pour faire qu'elle vienne du même sens que le dessein ou tableau, 61. Estampes d'Augustin Carrache, & de Villamene très-utiles à voir quand on grave au Burin, 98.

Etau nécessaire pour tenir la planche quand on la vernit. 55. Il en faut quelquefois deux, & même quatre, suivant la grandeur du cuivre, 55. & *suiv*.

TABLE DES MATIERES.

Etoffes luisantes & de soye, comment les graver au Burin, 109.

Excellence de la Gravûre en petit dépend de l'eau forte. Le Burin en ôte presque tout le mérite, 84.

F.

Façon d'imprimer la Planche en dessus, 149. Dans quelle occasion on est obligé d'imprimer ainsi, 149. 150.

Faute grossiere dans laquelle tombent certains Graveurs qui finissent avec trop de soin les objets éloignés, 80.

Feu. Il faut présenter souvent la planche au feu quand on fait mordre, 35. 40. 41. 43. Et prendre garde que la mixtion ne fonde en chauffant trop la planche, 41. Feu nécessaire en hyver quand on grave à l'eau forte, pour empêcher le vernis de s'écailler, 66.

Fiel de bœuf, utile pour faire tenir l'impression sur l'or & l'argent, 150.

Figures qui sont sur le devant du tableau doivent être gravées avec une grosse pointe & des tailles nourries & écartées, 78.

Figures éloignées, on doit éviter d'en dessiner les formes avec des contours trop ressentis, 79. Se gravent avec une pointe fine & des tailles serrées, 78.

Fini. L'extrême fini est une servitude au-dessous d'un homme de mérite; il n'est bon que pour des Artistes médiocres, 86.

Fonds. Les figures des fonds & lointains se gravent avec une même pointe. Il ne faut point qu'elle soit coupante, 87. Les fonds sont ordinairement couverts de troisiémes & même de quatriémes tailles, pour salir le travail & laisser du repos, 78.

Force d'une Estampe, en quoi elle consiste, 114.

Frisius (Simon) ancien Graveur Hollandois, qui se servoit de vernis mol, a beaucoup imité à l'eau forte la netteté du Burin. Il est le premier qui a perfectionné la Gravûre à l'eau forte, *Avant-propos*. p. xjv.

G.

G*Illot*, excellent Graveur en petit, connu par ses fables & ses ornemens & autres ouvrages grotesques ; sa pointe badinée & pittoresque est préférable aux ouvrages trop finis de Bern. Picart, 85.

Goltzius (Henry) Graveur au Burin, a gravé avec beaucoup de facilité, 106.

Goût. Mauvais goût du siécle pour la Gravûre en petit, 85. 86.

Goutiere ou canal fait à un coin du rebord de cire qu'on met autour de la planche. On le fait pour verser plus commodément l'eau forte, 89.

Grattoirs & Brunissoirs nécessaires pour graver en tailledouce ; ils servent aussi pour la Gravûre en maniere noire, 121.

Graveur doit sçavoir bien dessiner, 97. Doit s'appliquer à dessiner long-tems des pieds, mains, & têtes d'après l'antique. Pour quelle raison, 98. Il doit beaucoup étudier d'après Raphaël, le Dominiquain, les Carraches, &c, 98. Il doit avoir assez d'intelligence pour distinguer en gravûre les couleurs claires qui se trouvent les unes proches des autres dans certains tableaux, 116.

Gravûre en général, ses différentes especes, son ancienneté, *Avant-propos*, p. xij. Quelle est la plus ancienne de celle à l'eau forte ou de celle au Burin. Perfection de la gravûre à l'eau forte ; différence de ces deux especes de gravûre, *Avant-propos*, p. xiij. Ce qui a engagé l'Auteur à écrire sur cet Art. *ibid.* p. xvij. Avantages de la gravûre à l'eau forte. En quoi consiste sa plus grande difficulté, *Préface*, p. xxjv. La gravûre est d'autant plus belle qu'elle paroît faite avec facilité, 107. C'est une façon de peindre ou dessiner avec des hachûres, 69. Elle paroît toûjours seche & dure en comparaison du Dessein ; *ibid.* Elle est une imitation de la nature, 79. Elle doit toujours être faite avec égalité & arrangement, même dans les choses les moins susceptibles de propreté. Elle est opposée au repos des masses par le blanc qui reste entre les tailles, 81.

Gravûre à l'eau forte, pour qu'elle reffemble à celle du Burin, 28. Pour que les planches tirent beaucoup, 29.

Gravûre en grand, le Burin y eft néceffaire. Il faut éviter d'appuyer les touches & les contours, 81. Accidens qui en arrivent. On ne doit les laiffer mordre que très-peu afin de pouvoir les rectifier plus aifément au Burin, 82.

Gravûre en petit doit être différemment traitée que celle en grand. Le trait doit en être frappé avec force & hardieffe. Les touches font toute l'ame du petit, 84. Elle doit conferver une idée d'ébauche. Plus on la finit & plus on lui ôte de l'efprit, en quoi confifte fon mérite, 86.

Gravûre fine & ferrée plaît beaucoup au public. Ridicule du mauvais goût moderne, 85.

Grignotis dans les ouvrages bruts, fe fait en tremblottant un peu la main qui conduit la pointe fur le vernis, 77.

Gril pour pofer la planche en l'encrant, fa forme, fon ufage, 161.

H.

Habiles gens, font au-deffus des regles ordinaires. Leur génie leur fert de loi. Leurs ouvrages font toûjours excellens, quoique travaillés même contre les principes de l'Art, 88.

Hachûres de diverfe groffeur, façon de les faire, Hachûres égales & d'inégale groffeur, comment les faire avec la même pointe, 27. Hachûres croifées, 28. Maniere de groffir les hachûres & de les élargir, 29.

Hachûres croifées l'une fur l'autre font fujettes à éclater, à l'eau forte. Cela fe raccommode avec le Burin, 48. Hachûres quarrées ne font bonnes que pour repréfenter de la pierre, ou du bois, 72.

Hiftoire, maniere dont elle fe peint, différente de celle des Portraits. Raifon de cette différence. On doit en fupprimer les petites parties, *Préface*, p. xxij. Morceaux d'*hiftoire* gravés par P. Drevet fils, trop propres & trop finis pour leur caractere. Deffaut de cette façon de graver l'hiftoire, *Préface*, p. xxiij.

Hugo da Carpi, ancien Peintre, Inventeur d'esa-
mayeux, vers l'an 1500. 153.

Huile d'Imprimeur. Sa qualité. Façon de la brûler ou
cuire, 158. Attentions qu'il faut avoir en la brûlant,
158. 159. *Huile foible*, maniere de la cuire, 158. *Huile
forte*, sa différence ne vient que de la cuisson. Quali-
tés qu'elle doit avoir. Maniere de connoître quand
elle est assez cuite, 159. Inconvénient des huiles mal
brûlées, 160.

Huile de noix tirée sans feu, pour imprimer en blanc.
Maniere de faire au soleil l'huile foible & l'huile forte
qui doivent servir à cet usage, 154.

Humidité entre le cuivre & le vernis, fort dangereuse
quand on fait mordre, 35. Précautions qu'il faut pren-
dre surtout en hyver pour en garantir la planche, *ibid.*

I.

Impression en couleur, 150. Maniere d'imprimer sur l'or
& l'argent, *ibid.*

Impression en Taille-douce, personne n'a encore écrit sur
cet Art. Raisons qui ont engagé l'Auteur à écrire un
peu au long là-dessus, 130.

Impression en trois couleurs, cette sorte de gravûre est bon-
ne pour imiter les fruits, plantes & autres sujets de
couleur entiere. Elle ne vaut rien pour les paysages ni
pour les tons de chair. Il n'a rien paru de bon en ce
genre, depuis M. le Blon, son Inventeur, 125.

Impression qui imite la peinture, ou à trois couleurs. Por-
traits gravés de cette maniere, par M. le Blon, An-
glois. Ce sont les meilleurs morceaux qui ayent paru
en ce genre, 117. Façon de graver les planches pour
imprimer en plusieurs couleurs, 123. Il faut autant de
planches qu'on y employe de couleurs différentes. Ce
qu'on doit graver sur chacune, 123. 124. 127. Il faut
imprimer en dernier la couleur qui doit dominer le
plus, 124. Ces couleurs doivent être transparentes,
125.

Impression sur les couleurs, espece d'enluminûre, 151.

Inégalités des cuivres, l'Imprimeur y remédie avec des
hausses, 141.

Intention principale des Graveurs à l'eau forte (suivant

TABLE DES MATIERES. 175

M. Bosse) doit être de faire que leurs ouvrages paroissent faits au Burin, *Avant-propos*, p. xv. Erreur de ce sentiment de M. Bosse. Modeles qu'on doit plûtôt se proposer, *Préface*, p. xjx. xxjv.

Jours, on doit y faire peu de travail & les laisser vagues. Raisons de cette maxime, 115.

L.

LA Belle (Estienne) de Florence, excellent Graveur à l'eau forte, modele de la perfection pour la Gravûre en petit. Il est préférable à Callot pour la gentillesse de son travail. Il ne s'est point piqué d'une extrême propreté dans ses Gravûres, *Préface*, p. xx. Son aimable négligence vaut infiniment mieux que le trop grand fini de Bernard Picart, 85.

Langes de drap, nécessaires pour imprimer en Taille-douce. Qualités qu'ils doivent avoir. Pourquoi on les lave de tems en tems, 155. Il en faut mettre plusieurs sur la table de la presse en imprimant. Maniere de les arranger, 140.

Laver. Il faut laver la planche avec de l'eau commune toutes les fois qu'on en retire l'eau forte en faisant mordre, & ensuite la faire sécher au feu, 90. 91.

Le Blon, Anglois, Inventeur de l'Impression qui imite la peinture, 117. Il a composé sur cet Art un Livre intitulé, *Il Coloritto*, 126. Il a ajoûté à la fin de ce Livre qnelques têtes fort bien gravées, & imprimées à trois couleurs, 117. 126.

Le Clerc (Sebastien) habile Graveur en petit, maniere dont il couloit son eau forte, 45. Sa touche spirituelle est préférable à la maniere pesante & chargée de Bern. Picart, 85.

Lessive faite avec de la cendre & de la soude, elle sert à vuider les planches, 149.

Liberté, le Graveur en doit prendre quelquefois quand il travaille d'après des Peintres médiocres, 98.

Limer. On doit limer les bords de la planche avant d'en faire tirer des épreuves, 105.

Linge & autres étoffes fines, se préparent à l'eau forte avec une seule taille afin d'y passer une seconde fort légere au Burin, 75. Façon de le rendre en gravûre,

109. Linges blancs de lessive, nécessaires pour faire des torchons d'Imprimeur pour essuyer les planches, 145. & suiv. 156.

Lointains & autres endroits qui demandent de la douceur, doivent être gravés avec une pointe très-fine. Il faut y appuyer beaucoup pour leurs ombres, & peu sur les jours. 32. On doit les laisser très-peu mordre à l'eau forte, 33. Il faut les couvrir de mixtion dès la premiere fois qu'on en retire l'eau forte, 40. 41. 91.

Lozange. La maniere lozange est plus moëlleuse que la quarrée, 71. On ne doit point croiser les tailles trop lozanges dans les chairs, 106. Dans quel cas on peut croiser les tailles très-lozanges, *ibid.*

Lucas Kilian, ancien Graveur; il a gravé au Burin avec beaucoup de facilité, 106.

Lumiere. On doit tenir les masses de lumieres grandes, larges, & peu approchées à l'eau forte, afin de pouvoir les terminer au Burin, 75.

M.

Machine nécessaire pour faire mordre au vernis dur, 37. Il faut verser continuellement l'eau forte sur la planche. On éleve la terrine qui la reçoit pour l'empêcher de mousser, 38. Il faut le faire à plusieurs reprises, 39.

Maculatture, ce que les Imprimeurs entendent par ce terme, 141.

Manches creux pour les pointes à graver, 63. Manches de Burin, leur forme, façon de les rendre propres à la gravûre, 102.

Maniere grasse est toûjours la meilleure pour graver, 69. Manieres des habiles gens ne sont pas toûjours à imiter. Attention qu'on doit avoir pour s'en faire une bonne. Celle de *Corneille Vischer* est la meilleure qu'on puisse se proposer pour modele en gravûre, 88. Le Graveur n'en doit plus avoir quand il grave d'après les grands Maîtres, 98. Différence des manieres de plusieurs anciens Graveurs au Burin. Manieres faciles: autres plus fatiguées. Celle entre quarrée & lozange est la meilleure, mais la plus difficile, 106.

Maniere noire, sorte de Gravûre devenue en vogue depuis

puis quelque tems. Elle est propre pour les Peintres. Avantages de cette gravûre. Il n'est pas nécessaire de préparer le cuivre soi-même, 117. Préparation du cuivre pour la maniere noire, 118. Façon de graver en maniere noire. Attention qu'on doit avoir à ne point trop user le grain, 121. Moyen d'en remettre quand on en a trop ôté, 122. Sujets propres à ce genre de gravûre. Ses deffauts, 122. Façon d'imprimer les planches gravées en maniere noire, 123.

Marbre avec sa molette, nécessaire pour broyer le noir, 159.

Marmite à brûler l'huile, 157. Maniere d'y cuire l'huile foible & l'huile forte, 158.

Masses de lumieres doivent être conservées larges & tendres dans le petit, 84.

Maximes générales pour la Gravûre au Burin, 113.

Mellan, Graveur au Burin, a montré beaucoup de liberté dans ses Ouvrages, 106.

Merian (Matthieu) Graveur au vernis mol, originaire de Suisse, a fait de très-belles choses à l'eau forte, *Avant-propos*, p. xjv. Il n'a pas si bien imité le Burin que Simon Frisius, Hollandois, *ibid*.

Mérite d'un Ouvrage dépend de l'intelligence de l'Artiste, & non pas de l'outil dont il se sert, 83. Mérite de la Gravûre en petit consiste à être dessinée & touchée avec beaucoup d'esprit, 84. Mérite dans les Arts qui ont rapport au dessein, est de paroître fait avec facilité, 86.

Métaux se gravent avec des entretailles, 110.

Miroir. Maniere de graver au miroir. Dans quelles occasions on est obligé de graver ainsi, 61.

Mixtion de suif & d'huile pour couvrir les endroits qu'on veut épargner à l'eau forte. Maniere de la faire, 5. Observations sur la dose d'huile qu'on y met suivant la saison, 6. Il ne faut point qu'elle soit trop liquide. On en couvre tout ce qu'on ne veut pas que l'eau forte morde, & même le derriere de la planche, pour le vernis dur, 34. Exemple de la façon de couvrir une planche à différentes reprises, suivant la dégradation des objets, 42. Il faut prendre garde que la mixtion ne fonde en présentant la planche au feu, 41. Maniere de remedier à cet accident, 43. On ne doit point

M

mêler la mixtion avec la cire dont on borde la planche, 89.

Mixtion nouvelle à couvrir les planches sans retirer l'eau forte de dessus. Commodité de cette mixtion, 91.

Modeles qu'on doit se proposer en gravant à l'eau forte, *Préface*, p. xxjv.

Montagnes, rochers, & terreins escarpés, maniere de les rendre en gravûre, 111.

Morceaux de gravûre où il y a beaucoup de quarré sont de mauvais goût, & à éviter, 72.

Muller, a gravé au Burin avec une grande facilité, 106.

N.

Nanteuil, Graveur au Burin très-célébre, a gravé de fort beaux portraits d'après ses propres desseins, *Préface*, p. xxij.

Noir a Imprimer; on en fait d'assez bon à Paris, mais le meilleur vient d'Allemagne; maniere de connoître le bon noir, 157.

Noircir. Maniere de noircir le vernis mol. Invention pour suspendre les grandes planches que l'on veut noircir, 56. Il faut chauffer ensuite la planche afin que le noir s'incorpore dans le vernis, 57. Attentions qu'il faut avoir en noircissant le vernis, 57. Il ne faut point noircir le vernis quand on veut y mettre un vernis blanc. Pour quelle raison, 93. 94.

Nuages de différente espece, maniere de les représenter suivant leur variété, 112. 113.

O.

Objets éloignés, maniere de les rendre en gravûre, 111. Ils doivent être moins finis que ceux des devants, & paroître informes de plus en plus à proportion de leur éloignement, 79.

Opposition de travail sert à détacher deux différentes draperies, 73.

Ouvrages du devant doivent être gravés différemment de ceux des fonds, 79. Ouvrages des grands Maîtres en gravûre, ne sont pas noirs. A quoi ils se sont principalement attachés, 114. Petits ouvrages, comment il

TABLE DES MATIERES.

faut les graver, *ibid.* Grands ouvrages se doivent traiter différemment, 115.

P.

Papier, maniere de le tremper, 161. Il faut le charger après qu'il est trempé, 162.

Papier verni, bon pour prendre le trait d'un dessein ou tableau, 58.

Passions, peuvent se former dans le petit avec quelques petits coups touchés avec Art, 86.

Pâtés, ou plaques. Il faut les couvrir de mixtion si-tôt qu'on apperçoit que l'eau forte fait écailler le vernis, 48.

Paysage, comment on doit le traiter à l'eau forte. Il faut le préparer très-lozange, 80. Quand on grave au Burin, on en peut faire le contour à l'eau forte, 110. Graveurs au Burin qui ont bien traité le paysage, 111. Ils ne sont pas propres pour être gravés en maniere noire, 122.

Peau de mouton passée en huile, utile pour conserver le vernis mol, 64.

Perrier (François) Peintre & Graveur, Inventeur des Camayeux en France. Façon de les faire, 153.

Perspective nécessaire pour le sens des tailles dans les racourcis, 74. Son utilité & sa nécessité pour un Graveur, 98. 99.

Picart (Bernard) Surnommé le Romain, fameux Graveur connu par quantité d'ouvrages qu'il a fait en Hollande. Ses premieres Gravûres conservent encore un peu d'esprit. Mais il s'est laissé séduire ensuite aux applaudissemens des ignorans, & a trop chargé ses figures de travail, 84. Il a ôté tout l'esprit de ses têtes à force de petits points, 85. Jusqu'où il a poussé son extrême passion pour le fini. En quoi ses productions sont estimables, *ibid.*

Pierre à éguiser, nécessaire à un Graveur, 101. Elle doit avoir un petit canal creusé à un de ses bouts, pour éguiser les pointes. 63. On doit la choisir douce pour qu'elle ne mange point trop l'outil qu'on y éguise, 21.

Pinceau, maniere d'imiter en gravûre le moëlleux du

pinceau. Il faut que les hachûres suivent la touche du pinceau, 69.

Pinceau de poil de gris, néceffaire pour balayer la planche quand on grave fur le vernis, 22. 24. 33. 66.

Planche, il faut la retourner fouvent & la changer de pofition quand on fait mordre au vernis dur, 39. 41. Elle doit être prefqu'entierement faite à l'eau forte, dans la gravûre en petit. Plus on y mettra d'ouvrage à l'eau forte, & plus on eft fûr de réuffir, 87. Maniere de l'encrer avec le tampon pour imprimer. Attention que l'Imprimeur doit avoir quand il encre une planche neuve, 144. Maniere de l'effuyer à la main, 146. Maniere de l'effuyer au chiffon, 147. Planches pleines de noir feché dans les tailles, moyen de les vuider, 148. 149. Planches ufées, s'impriment avec du noir plus lâche, 160.

Plis des draperies doivent être deffinés par le fens des tailles, 73. Les hachûres doivent ferpenter fuivant la faillie & la profondeur des plis, 74.

Plume néceffaire pour en paffer la barbe pardeffus les tailles pour les nettoyer quand l'eau forte y mord, 92.

Poële à mettre du feu pour chauffer la planche en imprimant, 161.

Pointe à calquer, maniere de l'aiguifer, 22.

Pointe à graver fur le vernis; façon de les aiguifer, 21. Remarques fur les pointes & échoppes, 26. Elles doivent être aiguifées bien rondement, 27. Il faut les tenir bien à plomb en gravant, 32. Il faut les aiguifer fouvent, *ibid*. Maniere d'aiguifer les groffes & les fines, 63. Pointes groffes & fines font un trait à peu près d'égale groffeur quand on n'appuye pas, 83.

Pointes émouffées, font plus propres à graver le payfage que celles qui coupent, 81. Avantage des pointes qui ne coupent point, inconvénient des autres, 83. Il faut fe fervir des premieres pour la gravûre en grand, & réferver les pointes coupantes pour le petit, *ibid*. Il en faut changer fouvent pour faire une eau forte fpirituelle & avancée, 85.

Points, façon de pointiller les chairs. Points longs au bout d'une taille, bons pour les chairs d'hommes, 76. *Points ronds*, pour les chairs de femmes, fe met-

TABLE DES MATIERES.

tent dès l'eau forte. On tient la pointe un peu couchée pour les rendre plus pittoresques, 76. Points pour une grande figure, se font avec une grosse pointe, *ibid*. Ils doivent se graver plein sur joint, & demandent beaucoup de régularité, *ibid*. Inconvénient des points mal arrangés, 77. Il en faut peu pour terminer les chairs. Deffaut de quelques ouvrages en petit, qui en sont trop chargés dans les chairs, 86. Points longs ne valent rien au Burin pour faire les chairs, 87.

Portraits, demandent à être faits au Burin. Graveurs qui ont excellé dans ce genre de Gravûre. Différence de la façon de peindre le portrait, & l'histoire, *Préface*, p. xxij. On doit y rendre compte des moindres détails, *ibid*. p. xxiij. Ils doivent être extrêmement finis, *ibid*. Ils réussissent fort bien en maniere noire, 122.

Premiere taille doit être forte & serrée. Elle ne doit point roide, parce qu'elle est pour former, 70.

Préparatifs pour imprimer en Taille-douce, 140 141.

Presse. Explication des pieces qui la composent, 131. & *suiv*. On les fait de bois de chêne, 38. Maniere de connoître si elle serre également partout. Ce qu'il faut faire pour les charger plus ou moins, 139.

Principes généraux sur la Gravûre à l'eau forte, 67. Principes de la Gravûre qui imite la Peinture, 126.

Propreté des hachûres, opposée avec d'autres travaux plus libres, est la perfection de la Gravûre. Exemple cette façon de graver, *Préface*, p. xxj.

Pupitre. Espece de machine pour graver plus commodement au vernis dur & mol, 64.

R.

Racloir, outil qui sert à graver en maniere noire, 121.

Racourci, difficile à traiter pour le sens des tailles, 74.

Raphaël, excellent Peintre dont on doit étudier les Tableaux, & dessiner beaucoup d'après lui, 98.

Réduire. Différentes manieres de réduire un Tableau ou Dessein. Réduire aux carreaux. Réduire avec le singe ou compas Mathématique, 60.

Reflets tendres, doivent être terminés au Burin. Dans les

masses d'ombre fortes, le reflet doit être gravé avec une pointe plus fine que l'ombre, 70.

Refondre. Il faut refondre le trait après qu'il est calqué sur le vernis, 62.

Regraver. Moyen pour regraver ce qu'on pourroit avoir oublié, ou ce qu'on veut ajoûter à une planche après qu'elle est morduë, 95. Il faut couvrir de mixtion l'ancienne Gravûre, avant d'y mettre l'eau forte, 96.

Remarque sur ce qui arrive dans la nature quand on regarde un objet éloigné, 79.

Repos nécessaire dans une Estampe pour faire valoir le principal sujet, 74.

Rimbrant, ses Tableaux sont propres pour la Gravûre en maniere noire, ainsi que ceux de Benedette de Castillione, & de Tenieres, 122.

Rouleaux, celui de dessous doit être beaucoup plus gros que celui de dessus. Raisons de cette différence: 135. On les fait de bois de noyer; ils doivent être de bois de quartier, & non de rondin, 138.

S.

SAdeler (Jean) excellent Graveur au Burin, dont on doit se proposer la netteté en gravant à l'eau forte, *Avant-propos*, p. xv. il a très-bien touché le paysage, 111.

Sanguine, son usage pour le vernis dur, 19. Poudre de sanguine, bonne pour calquer le trait. Encre de sanguine bonne pour prendre le trait, 58.

Sçavans, & gens de Lettres, se croyent en droit de décider en fait d'Estampes & de Peinture, quoiqu'ils n'y entendent rien, 86.

Science d'un Graveur au Burin ne doit pas seulement consister dans la netteté, mais dans l'Art & l'esprit qu'il y met, 113.

Sculpture, façon de la représenter en Gravûre. Attention qu'il faut avoir, 108.

Secondes tailles, servent à peindre & à interrompre la premiere. Elles doivent être plus déliées & plus écartées que les premieres, 70. 109. Elles sont nécessaires dans les corps d'ombre pour avancer une planche à l'eau forte 83.

Serviettes damassée utile pour conserver le vernis, & s'appuyer dessus en gravant, 64.

Smith, Graveur Anglois a fait de très-beaux portraits en maniere noire, 122.

Sourd. Pour faire un ton sourd en gravûre, on bouche avec des points les petits blancs, qui restent dans les carreaux des hachûres, 81.

Suffrages des habiles gens sont seuls flatteurs & à désirer pour ceux qui cherchent à s'acquérir de la réputation, 87.

Svvannebourg, habile Graveur au Burin; M. Bosse conseille de le prendre pour modele en gravant à l'eau forte, *Avant-propos*, p. xv.

Suyderhoof, fameux Graveur, a fait d'assez beaux portraits à l'eau forte, *Préface*, p. xxij.

T.

Table à essuyer, son usage, sa place, 145.

Table de la Presse, ses proportions, 137. Elle doit être de bois de noyer, 138. On doit prendre garde qu'elle soit exactement serrée entre les deux rouleaux. Maniere de connoître si elle serre partout également, 139. Maniere de l'ajuster dans la presse entre les rouleaux, 140.

Tableaux, ou desseins des Grands Maîtres; le Graveur doit se dépouiller de sa propre maniere, pour se conformer à la leur; & les mieux imiter, 98.

Tablier, l'Imprimeur en doit toûjours avoir un devant lui, 148.

Tailles. La premiere doit suivre la touche du pinceau. La seconde doit être passée par-dessus dans l'intention d'en assurer les formes, 69. Tailles ou hachûres mal rangées, comment les réparer, 65. Ne se rentrent point au vernis mol. Tailles inégales valent mieux, & font un plus beau travail que quand elles sont d'une égale grosseur, 70. Tailles se doivent quitter lorsqu'elles ne sont pas propres à bien rendre le sens d'une draperie, 73. Tailles diamétralement opposées ne valent rien dans une même draperie, *ibid.* Taille roide passée par-dessus toute une draperie pour faire un ton plus noir, est de très-mauvais goût, 74. Tailles doivent

être resserrées de plus en plus suivant la dégradation des objets, 78. Tailles seules sont long-tems à mordre avant de prendre un ton vigoureux, 83. Tailles courtes & méplates donnent plus de caractere & valent beaucoup mieux que les Tailles longues & unies, 85. Tailles, plus elles sont serrées, plus la Gravûre paroit précieuse & finie, *ibid*. Tailles courtes ou points longs, bons pour les ombres dans les chairs, 87. Tailles, de la façon de les conduire au Burin, 107. Il faut les rentrer dans un sens contraire à l'ébauche, 115.

Tampon de feutre, pour frotter la planche en gravant au Burin, 105.

Tampon de taffetas rempli de coton, pour étendre le vernis sur la planche, 56. 96.

Tampon ou bouchon d'Imprimeur, pour huiler & vuider les planches, 148.

Tampon pour imprimer, maniere de le faire, 156. Attentions qu'il faut avoir pour le conserver. Maniere de s'en servir quand il est neuf. Ce qu'il faut faire quand il devient trop dur. Place où l'on doit toûjours le poser, 145.

Terreins & troncs d'arbre doivent se graver d'une maniere grignoteuse. Les travaux libres y sont fort convenables, 80.

Torchons ou chiffons pour essuyer la planche. Premier torchon, son usage, place où il se met, 145. Second torchon doit être plus propre que le premier. Troisiéme chiffon doit être plus blanc & plus fin que les deux premiers, 147. œconomie pour ménager les chiffons. Il ne faut point les humecter avec de l'urine, *ibid*. Pour quelle raison, 148.

Touche du pinceau. Il faut prendre le sens des tailles suivant celui de la touche du pinceau, 69.

Touches des chairs, ne doivent point se graver avec des tailles trop proches l'une de l'autre, de peur qu'elles ne crevassent à l'eau forte, 77.

Trait. Il faut calquer soi-même son trait sur la planche, & y marquer la terminaison des ombres & des demi-teintes, 68. Il se trace par petites parties à mesure qu'on grave, *ibid*. Il doit être accompagné de points ou de hachûres pour qu'il ne paroisse point maigre, 69.

Trait ou hachûre. Maniere de faire un gros trait avec une

pointe ou éguille sur le vernis dur, 25. 26. L'échoppe est meilleure pour cela que la pointe, *ibid*. Pour grossir un trait fin gravé avec une pointe déliée, 29. Il faut appuyer ferme pour faire de gros traits, 31. 42. Raison pour laquelle il faut appuyer plus ou moins suivant la force ou la finesse des hachûres, 42. Traits gros ou fins peuvent se faire avec la même pointe en appuyant plus ou moins fort, 70. Traits droits & tournans, le Graveur au Burin doit s'exercer à en faire de toute espece, 103.

Troisiémes tailles doivent être plus fines & plus écartées que la seconde, 70. 109. Elles servent à salir & à sacrifier certaines choses pour laisser du repos, 71. Il faut les faire toûjours lozange sur l'une & quarrée sur l'autre. Elles ne se mettent gueres à l'eau forte, on les réserve à faire au Burin, 71. Elles se peuvent hazarder cependant pour des choses qui doivent être brouillées, mais il faut les graver avec une pointe très-fine, 87.

V.

*V*Elours, maniere de le rendre en gravûre, 110.

Vernis, il y en a de deux especes, le dur & le mol. Leur différence, leur usage, & leur proprieté, 1. 2.

Vernis de Peintre, on en met sur les Estampes imprimées en trois couleurs, comme sur un tableau, 125.

Vernis de Venise mêlé avec du noir de fumée, fort utile pour effacer les faux traits & les fautes que l'on fait en gravant. Il faut le laisser secher avant de s'appuyer dessus pour graver, 65.

Vernis dur en usage du tems de M. Bosse, 2. On l'a totalement abandonné pour se servir du vernis mol, 3. Composition du vernis dur suivant Bosse, *ibid*. Vernis dur de Callot, préférable à celui de Bosse, sa composition, 4. Maniere d'appliquer le vernis dur sur la planche. Attentions qu'il faut avoir en la vernissant, 14. Remarque sur cette façon de vernir de M. Bosse, & sur celle de noircir le vernis. Inconvéniens de sa maniere, 15. Pour noircir le vernis dur, 16. Maniere de secher ou durcir le vernis. Façon de dresser le brasier pour cuire le vernis, 17. Moyen de connoître quand le vernis est cuit, 18. Précautions qu'il faut

prendre pour le conferver en gravant, 24. Ce qu'il faut faire quand il s'enleve en verfant l'eau forte fur la planche, 35. Pour ôter le vernis de deffus la planche quand l'eau forte a agi fuffifamment, 45. Il eft plus propre que le vernis mol pour faire des hachûres tournantes & hardies, qui puiffent imiter le Burin, 66.

Vernis mol, fa compofition fuivant M. Boffe, 49. Autre vernis mol de Rimbrant, 50. Autre tiré d'un manufcrit de Callot, 51. Autre traduit d'un Livre Anglois, 52. Vernis mol en ufage à préfent parmi les Graveurs de Paris, *ibid*. Vernis mol de M. Tardieu, 53. Autre vernis mol, *ibid*. Vernis mol préférable aux autres, par un habile Graveur Anglois, 54. Maniere d'appliquer le vernis mol fur la planche. Il doit être enveloppé dans du taffetas fort & neuf, 55. Il eft beaucoup plus fujet à fe froiffer que le vernis dur, 64. Précautions qu'il faut prendre pour le conferver en gravant, *ibid*. 66. Ce qu'il faut faire quand il s'écaille, 66. Il faut en faire évaporer l'humidité en hyver, avant que d'y verfer l'eau forte, 35. 90. Maniere de l'ôter de deffus la planche, 92.

Vernis durs & mols, maniere de les blanchir, 93.

Villamene, ancien Graveur au Burin, recommandable pour fa netteté & propreté de gravûre ; il doit fervir de modéle aux Graveurs à l'eau forte, fuivant M. Boffe, *Avant-propos*, p. xv. Il a bien deffiné les pieds & les mains, 98. Il a fort bien touché le payfage au Burin. 111.

Viroles, ou cercles de fer. On en met à l'extrêmité des des rouleaux, quand ils veulent fe fendre, 138.

Vifcher (Corneille) a pouffé la Gravûre à fa plus grande perfection. Il a joint la beauté du Burin, à l'eau forte forte la plus pittorefque, *Préface*, p. xxj. C'eft le plus beau modele de Gravûre qu'on puiffe fe propofer d'imiter, 72. 88.

G. White, Graveur Anglois, a fait de très-beaux portraits en maniere noire, 122.

Woftermans, habile Graveur ; il a fçû bien rendre en gravûre la différence des couleurs, 116.

Fin de la Table des Matieres.

LIVRES SUR L'ARCHITECTURE
& les Mathématiques, imprimés chez le même Libraire.

ARchitecture Moderne, ou l'Art de bien bâtir pour toutes sortes de personnes : où l'on traite de la construction des Edifices ; de leur distribution, depuis un emplacement de 15 pieds dans œuvre, jusqu'à un Palais de 20 toises de face. De la maniere de faire des Devis ; du Toisé des Bâtimens ; & des Us & Coûtumes : le tout enrichi de 150 planches qui représentent les Plans, Elevations, & Coupes de 60 distributions différentes : en deux vol. *in-quarto*, grand papier. 30 liv.

Suite dudit Ouvrage. De la Décoration extérieure & intérieure des Edifices Modernes, & de la Distribution des Maisons de Plaisance, où l'on trouve tout ce qui a rapport au Jardinage, à la Sculpture, la Serrurie, la Menuiserie, & la Décoration des Appartemens de Parade. Par M. Blondel, Architecte : en deux volumes *in-quarto*, grand papier, enrichis de plus de 150 planches, & de plusieurs belles vignettes & culs-de-lampe. 42 l.

Nouveau Tarif du toisé de la Maçonnerie, tant superficiel que solide, où l'on trouve les calculs du toisé tout faits sans mettre la main à la plume, avec le toisé des Bâtimens suivant les Us & Coûtumes de Paris, & le toisé du bout-avant. Ouvrage utile aux Architectes, Maçons, Entrepreneurs, Ingénieurs, &c. & aux Bourgeois qui font bâtir. *in-octavo*. 7 l.

Parallele de l'Architecture Antique avec la Moderne, suivant les dix principaux Auteurs qui ont écrit sur les cinq Ordres. Derniere édition augmentée de piedestaux pour chaque Ordre, suivant les mêmes Auteurs Par M. de Chambray, Architecte du Roi. Le discours gravé, *in-folio*, 100 planches 12 l.

Maniere de dessiner les cinq Ordres d'Architecture, & toutes les parties qui en dépendent, suivant l'Antique. Par M. Ab. Bosse, *in-fol.* en plus de 100 planches. 15 l.

Architecture de Palladio, où l'on traite des cinq Ordres, des Temples, des Bâtimens publics, des Ponts, des Chemins, &c. traduit par J. Leoni, en deux volumes *in-folio*, grand papier, enrichis de très-belles figures. Imprimé à la Haye. 60 l.

Architecture de Scamozzy, contenant les regles des cinq Ordres, avec la Description de plusieurs beaux édifices, suivant la maniere des Anciens, *in-folio*, enrichi de quantité de figures. La Haye. 18 l.

Les Oeuvres d'Architecture d'Antoine le Pautre, Architecte du Roy, contenant la description de plusieurs Châteaux, Eglises, Portes de Ville, Fontaines, &c. de l'invention de l'Auteur, *in-folio*, avec 60 planches. 15 l.

L'Art de bien bâtir. Par M. le Muet, Architecte du Roi, *in-folio*, en 100 planches. 15 l.

Plans, Elevations & Profils du Palais Archiepiscopal de la Ville de Bourges, du dessein de M. Bullet Architecte du Roi, en huit feuilles gravées par Cl. Lucas. 2 l 8 s.

Traité de Stereotomie contenant la Théorie & la pratique de la coupe des pierres & des bois. Par M. Frezier Directeur des Fortifications de Bretagne, en trois volumes *in-quarto*, enrichis de 120 planches. *Strasbourg*. 40 l. 10 s.

La Pratique du trait pour la coupe des pierres en l'Architecture, par M. Desargues, & mise en lumiere par Ab. Bosse, *in-octavo*, enrichi de 117. planches. 6 l.

Architecture pratique, qui comprend le détail du toisé & du devis des Ouvrages de Maçonnerie, Charpenterie, Menuiserie, Serrurerie, &c. Par M. Bullet, Architecte du Roi, *in-octavo*, figures. *Paris*. 5 l.

Traité de Perspective pratique avec des remarques sur l'Architecture. Par M. Courtonne Architecte du Roi, *in folio*, avec beaucoup de figures. 12 l.

Traité de Perspective théorique & pratique, tirée du Cours de Mathématique de M. l'Abbé Deidier, *in-quarto*, avec 15 planches, broché. 3 l. 10 s.

La Perspective théorique & pratique où l'on enseigne la maniere de mettre toutes sortes d'objets en perspective, &c. Par M. Ozanam, *in-octavo*, avec 36. planches. 6 l.

Elémens généraux des parties des Mathématiques nécessaires à l'Artillerie & au Génie. Contenant les Elemens

de l'Arithmétique, de l'Algébre & de l'Analyse : les raisons, proportions & progressions Arithmétiques & Géométriques : les Logarithmes, les Elémens de la Géométrie, de la Trigonometrie, du Nivellement, de la Planimetrie, de la Stéréometrie, des Sections coniques : le Toisé de la Maçonnerie, & le Toisé des Bois : les Elemens de l'Arithmetique des Infinis, la Mécanique générale, la Statique, l'Hydrostatique, l'Airométrie & l'Hydraulique, avec un Traité de Perspective. Par M. l'Abbé Deidier, Professeur Royal de Mathématiques aux Ecoles d'Artillerie de la Fere, en deux volumes *in-quarto*, avec 62. planches qui sortent hors du Livre. 24 l.

Traité de la Géométrie théorique & pratique, à l'usage des Gens d'Art. Par Sebastien le Clerc, Professeur de Géométrie & de Perspective dans l'Academie Royale de Peinture. Nouvelle édition, extrémément bien exécutée, & enrichie de 45 planches ornées de petits sujets grotesques propres à dessiner à la plume, *in octavo*. On trouvera dans cet Ouvrage le précis des Elemens d'Euclides, mis à la portée des Jeunes Gens ; le Toisé des superficies & des solides, la doctrine des Triangles par le calcul ; la maniere de lever les Plans, de dresser les Cartes, & de faire les principales opérations de la Géométrie sur le terrain, avec la description & l'usage des principaux instrumens qu'on y employe L'Auteur s'est attaché sur-tout à rendre cet Ouvrage clair & facile, en joignant la théorie à la pratique. Il a travaillé principalement pour instruire les personnes dont la profession exige quelque connoissance de la Géométrie, comme les Ingénieurs, les Peintres, les Architectes, les Arpenteurs, &c. Dans cette intention, il s'est renfermé dans les choses d'usage ou qui tendent à la pratique, & il les explique avec une netteté & une briéveté admirable On a ajoûté à cette Edition un Abregé de la Vie de l'Auteur, & une ample Table des Matieres. 7 l.

Pratique de la Géométrie sur le papier & sur le terrain, où par une méthode courte & facile on peut en peu de tems se perfectionner en cette science. Par Seb. le Clerc, *in-douze*, avec plus de 80 planches, 3 l.

Les Récréations Mathématiques & Physiques, où l'on

trouve plusieurs Problêmes curieux & utiles sur l'Arithmétique, la Géométrie, la Mécanique, l'Optique, la Gnomonique, & la Physique; avec un traité des Horloges Elémentaires, des Lampes perpetuelles, & des Phosphores naturels & artificiels, & la description des Tours de Gibeciere & de Gobelets. Par M. Ozanam, de l'Academie des Sciences, nouvelle édition en quatre volumes *in-octavo*, avec plus de 120 planches. 20 l.

Usage du Compas de proportion, avec un traité de la division des Champs, par M. Ozanam, *in-octavo*. 2 l.

Les Elémens d'Euclide expliqués, avec l'usage de chaque proposition pour toutes les parties des Mathématiques. Par le R. P. Deschalles, *in-douze*, avec 16 planches. 3 l.

Méthode facile pour arpenter & mesurer toutes sortes de Superficies, avec le toisé des bois de charpente. Par M. Ozanam, *in-douze*. 2 l. 10 s.

La Géométrie pratique, contenant la Trigonométrie, la Longimétrie, la Planimétrie & la Stereométrie, avec un traité de l'Arithmétique par Geometrie. Par le même, *in-douze*, avec figures. 2 l. 10 s.

Méthode pour lever les Plans & les Cartes de Terre & de Mer, avec instrumens & sans Instrumens, avec figures. 2 l.

Nouvelle Méthode pour apprendre le Dessein, où l'on trouve les regles générales pour s'y perfectionner en peu de tems; enrichi de figures Académiques dessinées d'après nature, *in-quarto*, enrichi de 120 planches 15 l.

Le Peintre converti aux regles de son Art. Par Abr. Bosse, *in-octavo*, broché. 1 l. 10 s.

Les Regles du Dessein & du Lavis, pour les Plans, Profils & Elevations des Edifices Militaires & Civils, & pour les Cartes des environs d'une Place. Par M. Buchotte, Ingénieur du Roi, nouvelle Edition, mise dans un meilleur ordre que la précédente & augmentée du double, avec un nouveau Supplément, *in-octavo*, enrichi de 24 planches, 5 liv.

De la maniere de Graver à l'Eau forte & au Burin, & de la Gravûre en maniere noire, avec la façon de construire les Presses modernes, & d'imprimer en Taille-douce. Par Abraham Bosse, Graveur du Roy; nouvelle édition, revûe, corrigée & augmentée de plus de la moitié, Par un habile Artiste, *in-octavo*, orné de Vignettes & de 19 Planches. 6 l.

Arts & Sciences.

Secrets concernant les Arts & Métiers, où l'on trouve une infinité de secrets rares & éprouvés pour la gravûre, l'enluminûre, la mignature, la peinture, la dorure, & les bronzes : pour la fonte & transmutation des métaux ; diverses curiosités pour les encres, le vin, le vinaigre, les liqueurs, essences, sirops, gélées, confitures, pâtes ; nouvelle édition corrigée & augmentée considérablement, en deux volumes *in-douze*, *sous presse.*

Suite du même Ouvrage. Le Teinturier parfait, ou l'Art de teindre les soyes, laines, fils, chapeaux, plumes, l'os, l'yvoire, avec les drogues & ingrediens qu'on doit y employer, en deux volumes *in-douze*. 5 l.

L'Art de la Verrerie, où l'on apprend à préparer le verre, le cristal, l'émail ; à contrefaire les perles & les pierres précieuses : derniere édition augmentée, en deux volumes *in-douze*, avec figures. 5 l.

L'Art de tourner en perfection, ou de faire toutes sortes d'ouvrages au Tour. Par le R. P. Plumier, Minime, *in folio*, nouvelle édition, *sous presse.*

Recueil d'emblêmes, devises, médailles & de chiffres pour tous les noms imaginables, avec les suports & cimiers servans d'ornemens pour les armes. Par Nic. Verrien, Graveur du Roy, *in-octavo*, enrichi de plus de 250 planches. 6 l.

Principes du Dessein, ou méthode courte & facile pour apprendre cet Art en peu de tems. Par le fameux Gerard de Lairesse, *in-folio*, enrichi de 120 planches, *Amsterdam*. 24 l.

Entretiens sur les Sciences, où l'on apprend à s'en servir pour se rendre l'esprit juste & le cœur droit. Par le P. Lamy, *in-douze*. *Lyon*. 2 l. 10 s.

Nouveaux systêmes ou nouveaux plans de méthodes, qui marque une route certaine pour parvenir en peu de tems à la connoissance des Arts & des Sciences. Par M. de Vallange, en quatre volumes *in-douze*. 10 l.

Traité d'Horlogiographie, contenant diverses manieres de tracer des Cadrans. Par le Pere de la Madelaine dit le Feuillant, *in-octavo*, avec 72 planches. 3 l.

Elémens de Physique Mathématique confirmés par des expériences, ou introduction à la Philosophie de Newton, à l'usage des Etudians, traduit du Latin de M. s'Gravesande, Recteur & Professeur dans l'Université de Leyde, par M. Roland de Virlois, Professeur de Mathématiques. En deux volumes *in-octavo*, enrichis de 50 planches. 12 l.

Principes du Système des petits Tourbillons, ou abregé de la Physique de feu M. l'Abbé de Moliere, mise à la portée de tout le monde, & appliquée aux Phenoménes les plus généraux, avec une Dissertation posthume du même Auteur. *in-douze* de 426. pages. 2 l. 10 s.

Méthode facile pour apprendre l'Histoire de France par demandes & réponses, avec une idée générale des Sciences, *in-douze*. 3 l.

Nouveau Voyage d'Italie, avec des Dissertations critiques. Par Misson, en trois volumes, *in-douze*, enrichis de figures. 9 l.

Le Spectateur Anglois ou le Socrate Moderne, où l'on voit le portrait naïf des mœurs de ce siécle, en six volumes *in-douze*. 15 l.

Lettres choisies de M. Tyssot de Patot, Professeur en Philosophie. en deux volumes *in-douze*. La Haye. 5 l.

Eloge de la folie, composé en forme de déclamation. Par Erasme, *in-octavo*. Amsterdam. 4 l.

Nouveau Recueil des Fables d'Esope, mises en François, avec un Quatrain à la tête, & un sens moral en quatre Vers à la fin de chaque Fable, *in-douze*. 2 l. 10 s.

Recueil d'Estampes représentans les tourmens qu'on faisoit souffrir aux Martyrs durant les persécution, en 45 planches gravées par Tempeste, *in-quarto*, broché. 3 l.

La Vie d'Olivier Cromwel écrite par Gregoire Lety, en en trois volumes *in-douze*. 7 l. 10 s.

De l'Imprimerie de J. CHARDON.

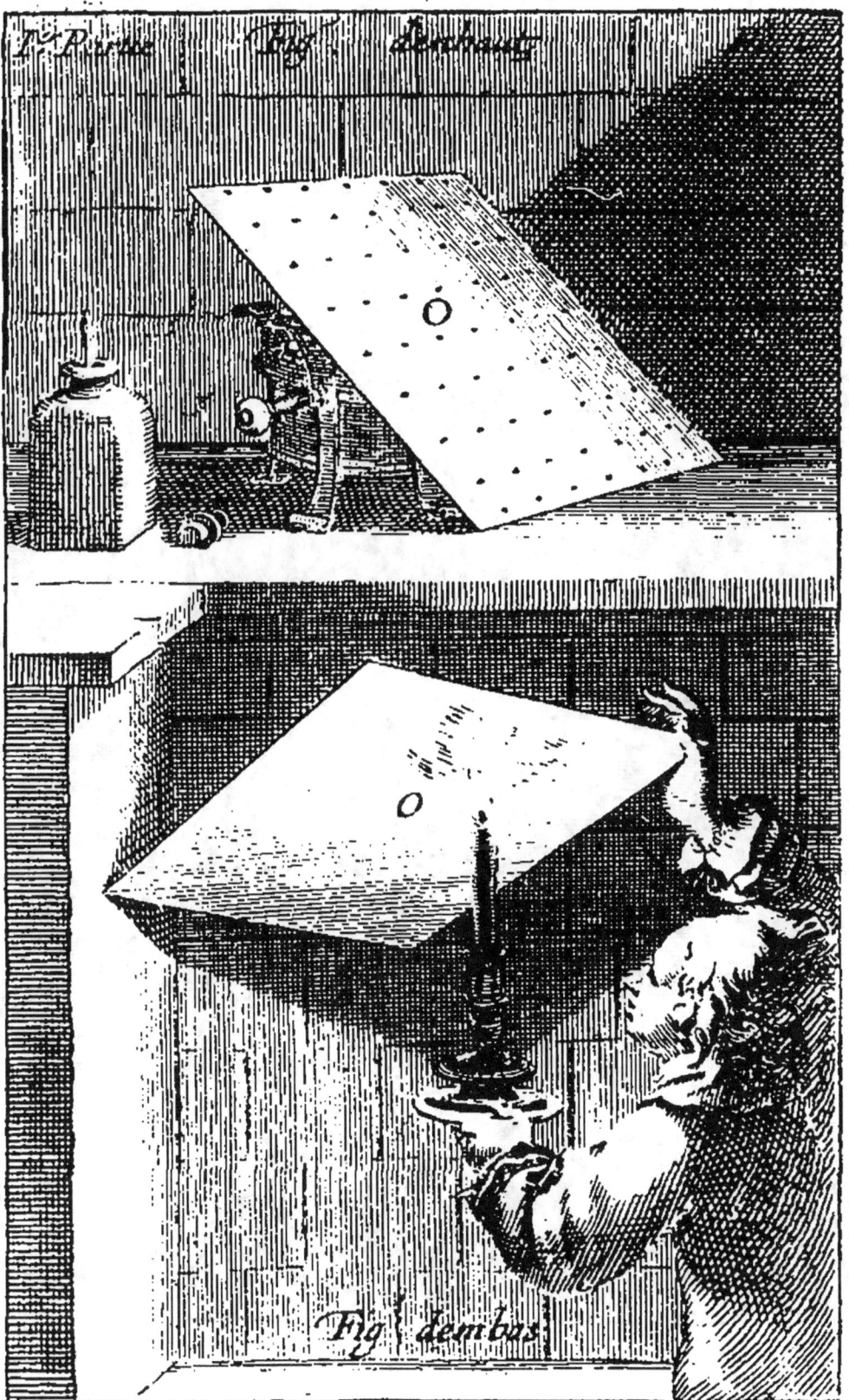

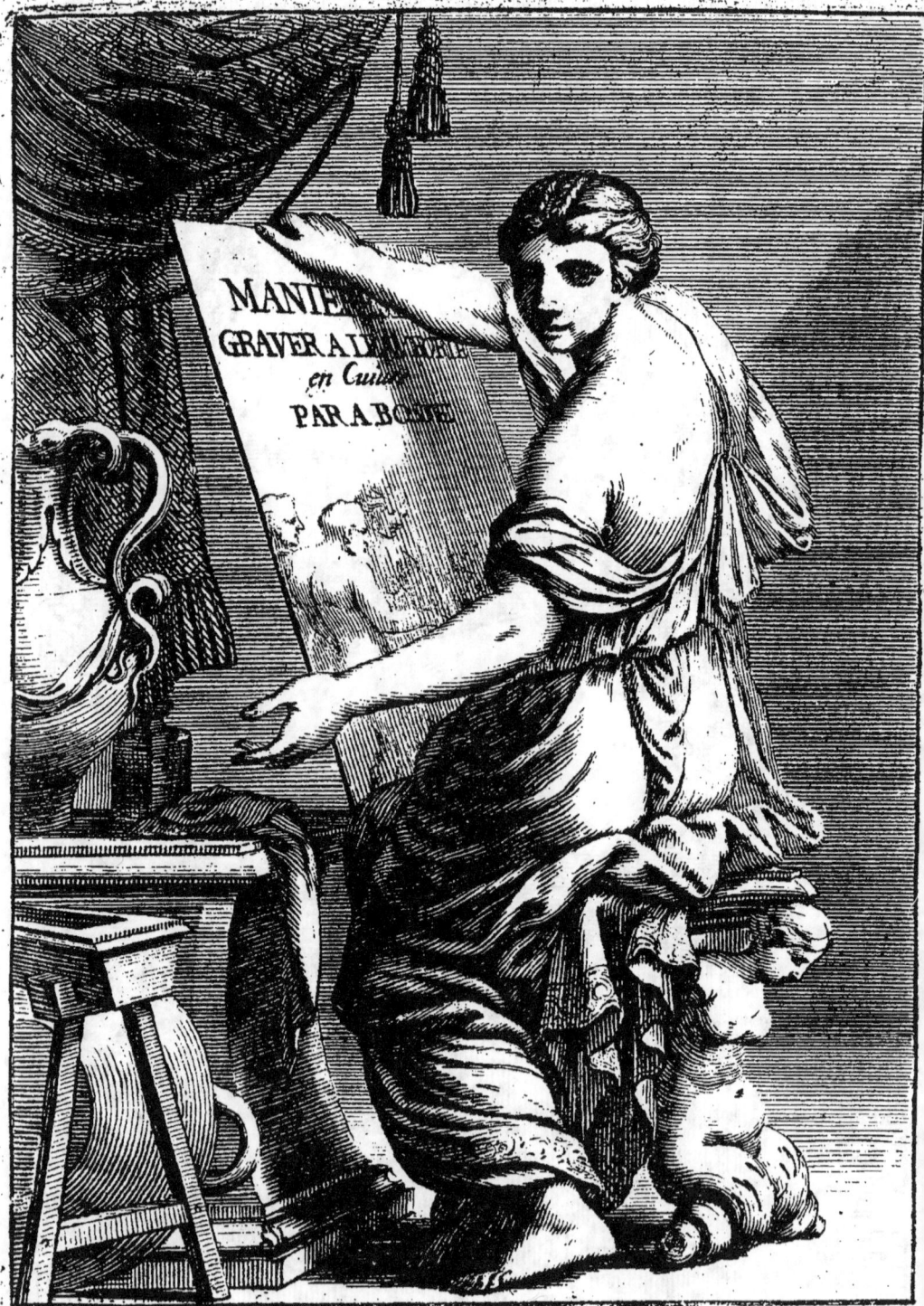

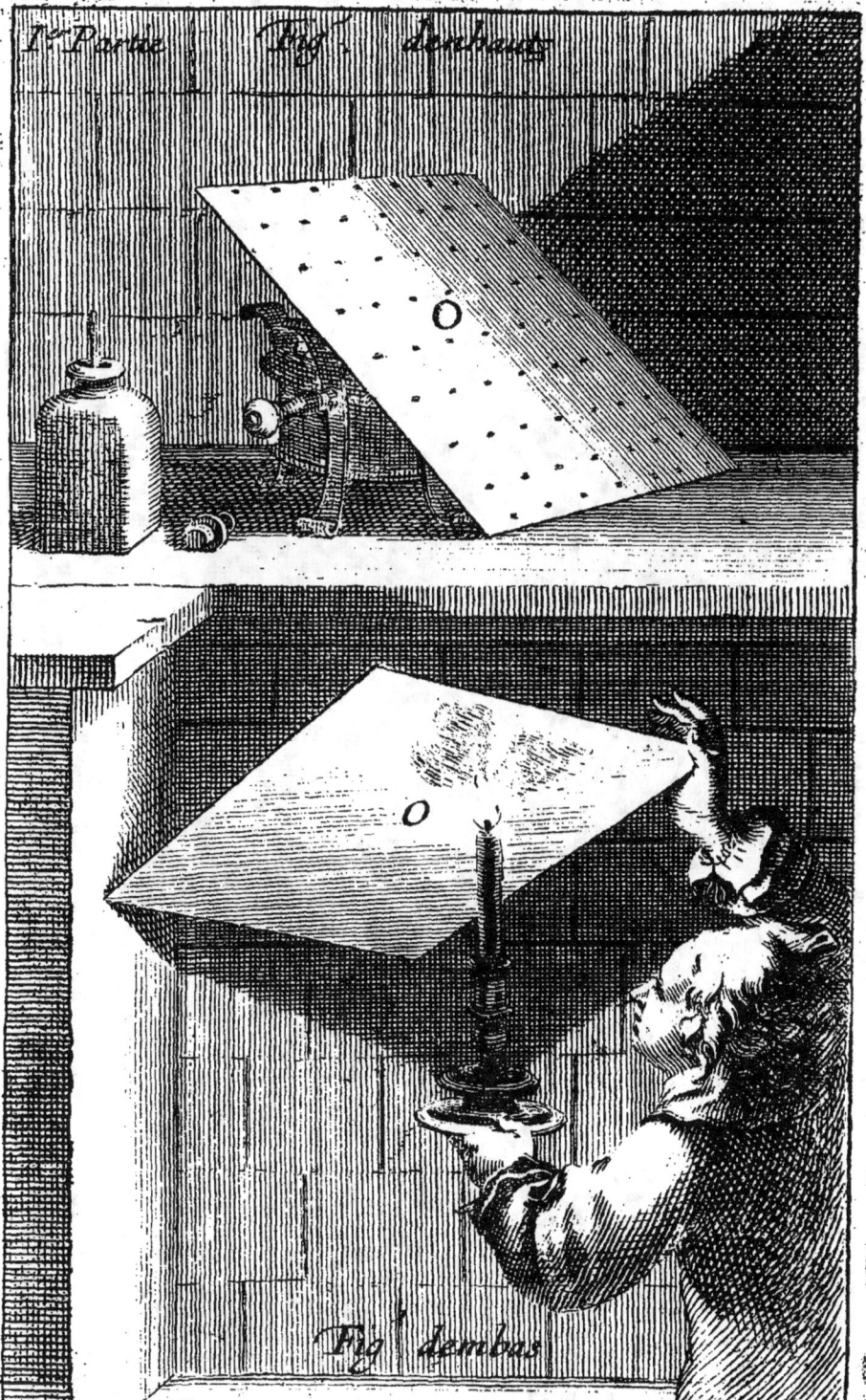

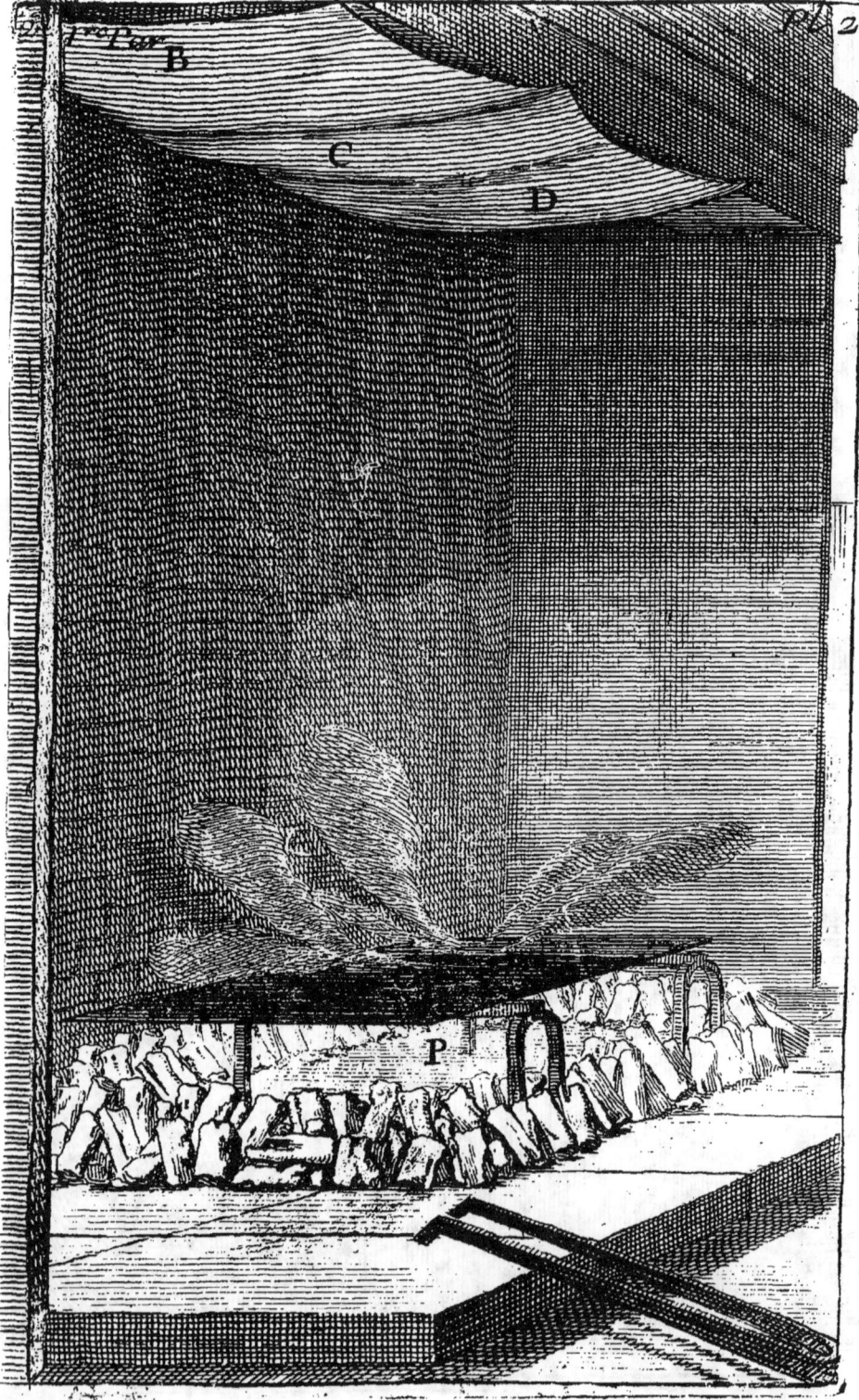

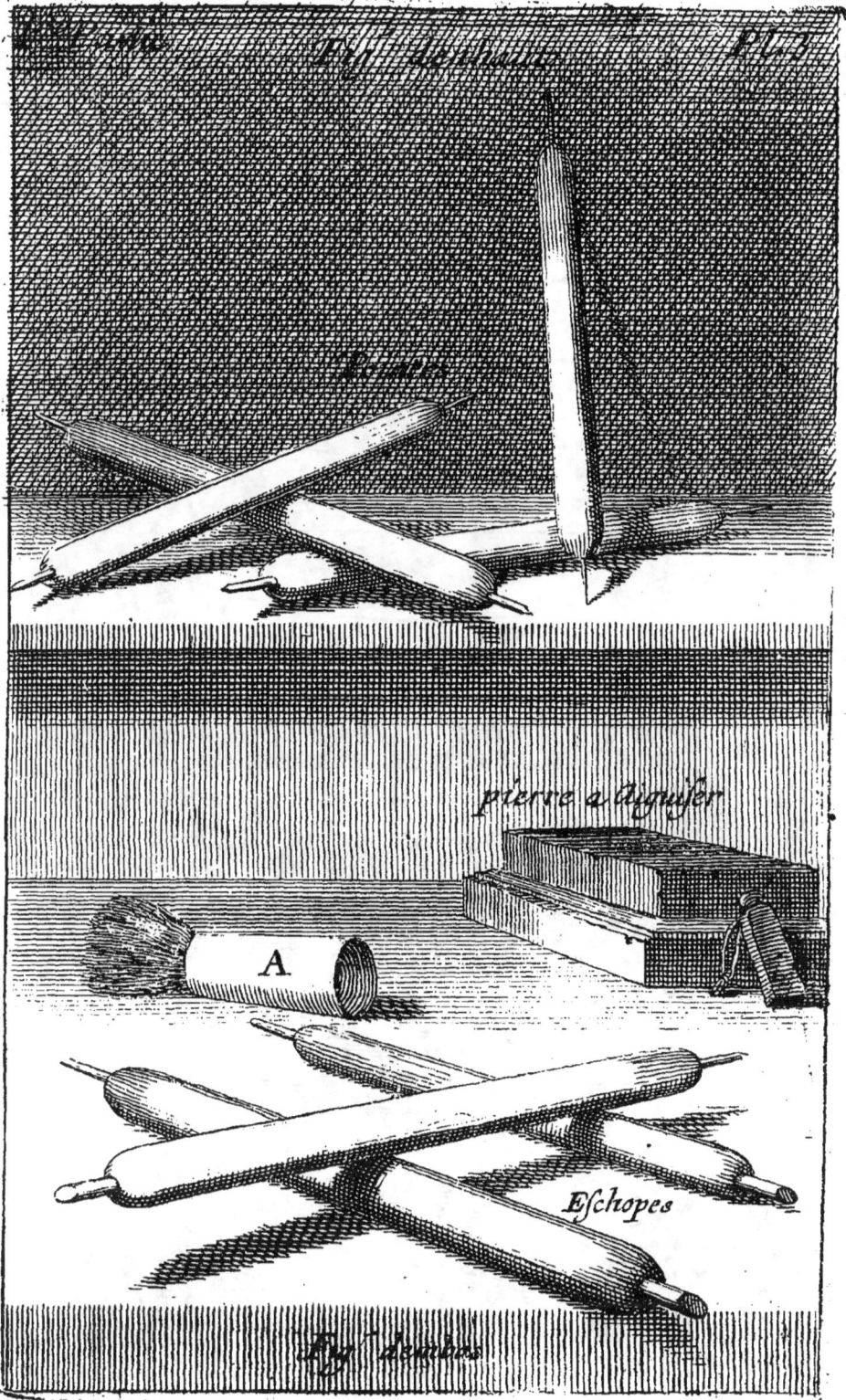

I.re Partie Pl. 4
pour auec les points & les traits gros et deliés suiuant les Occasions

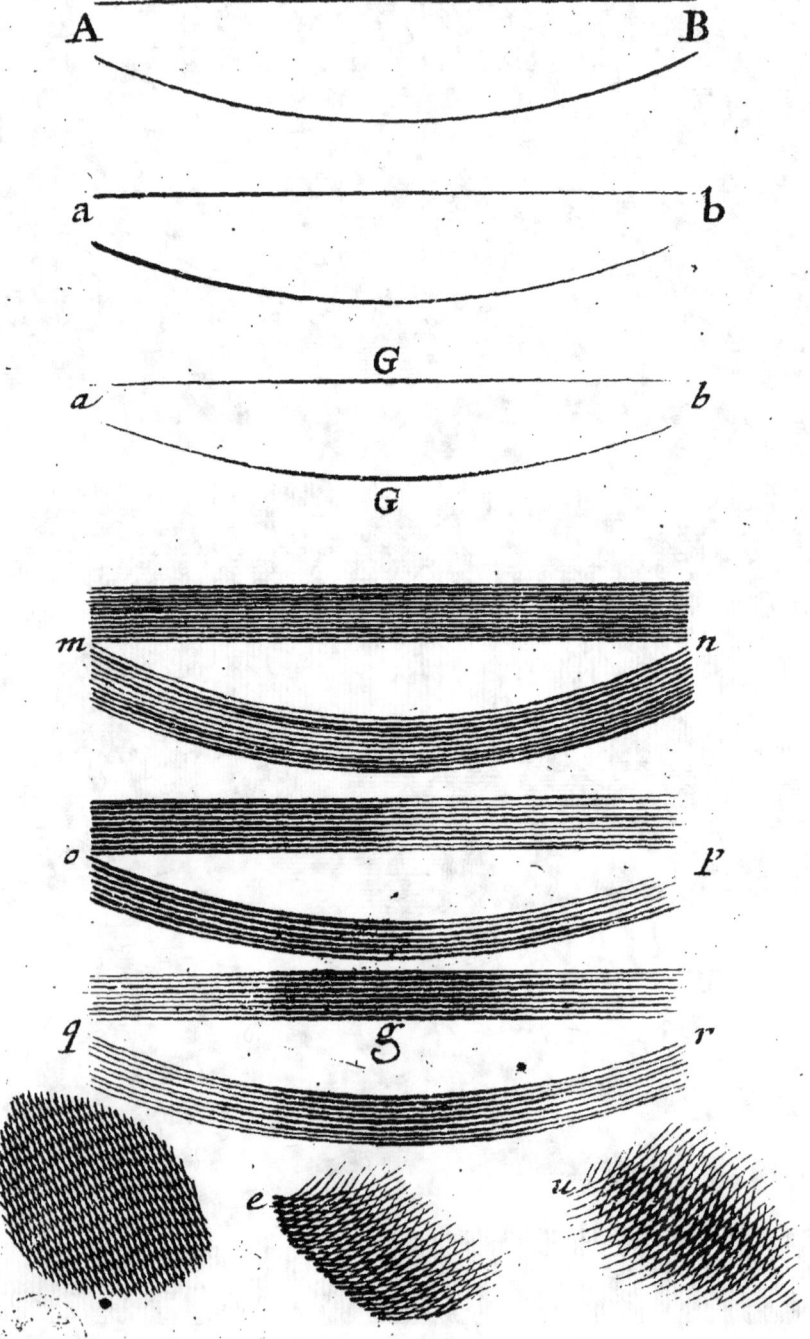

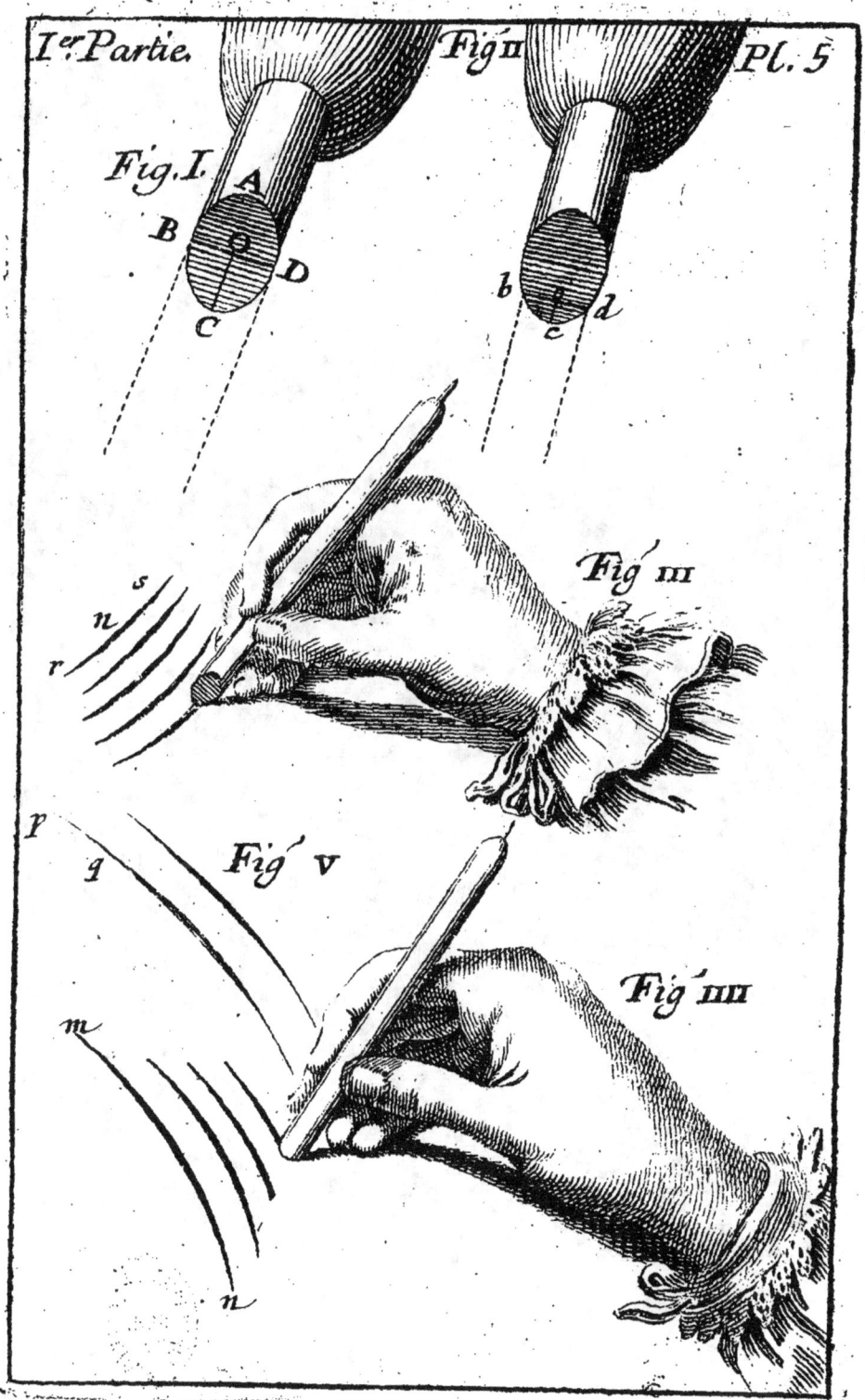

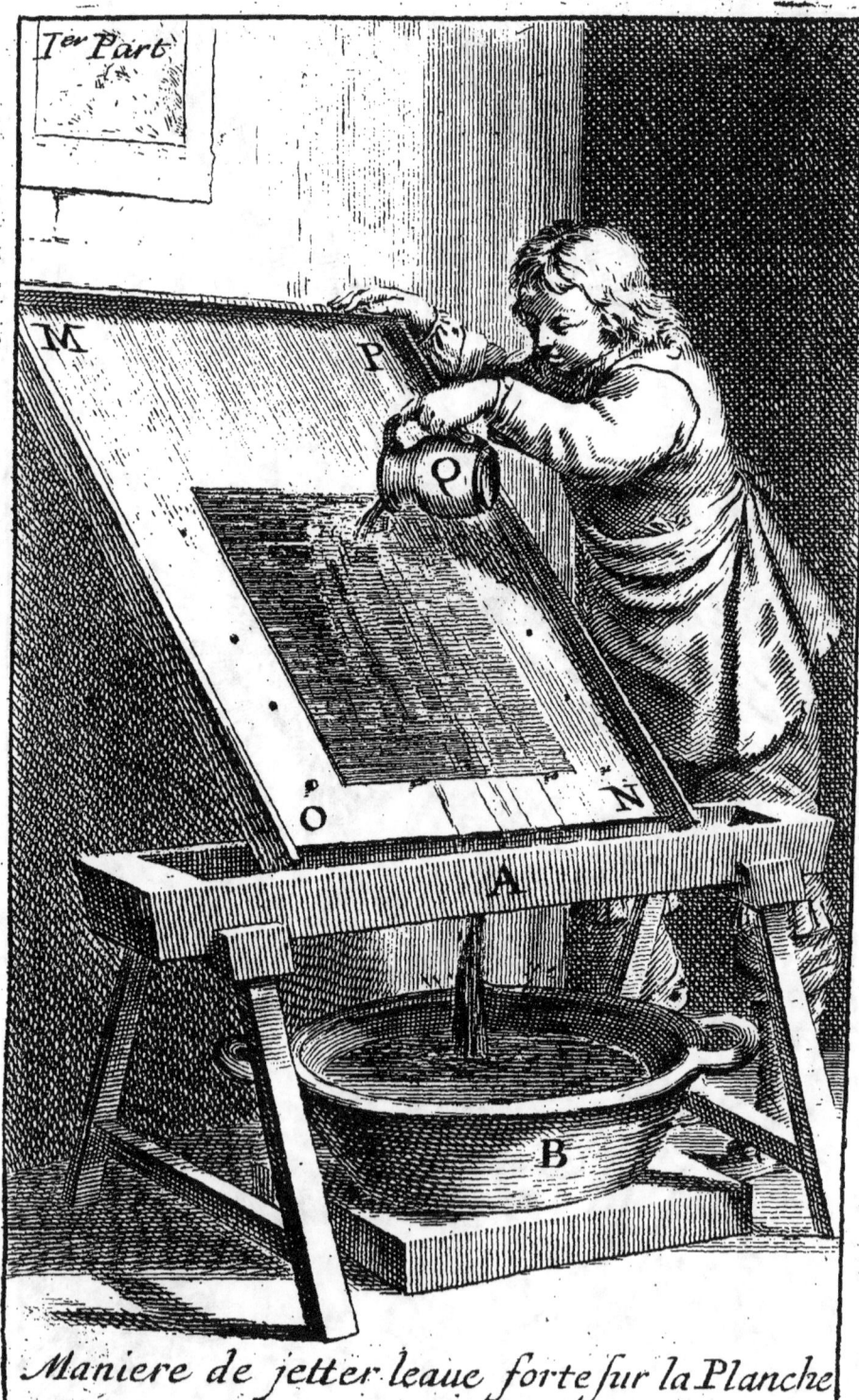

Maniere de jetter leaue forte sur la Planche

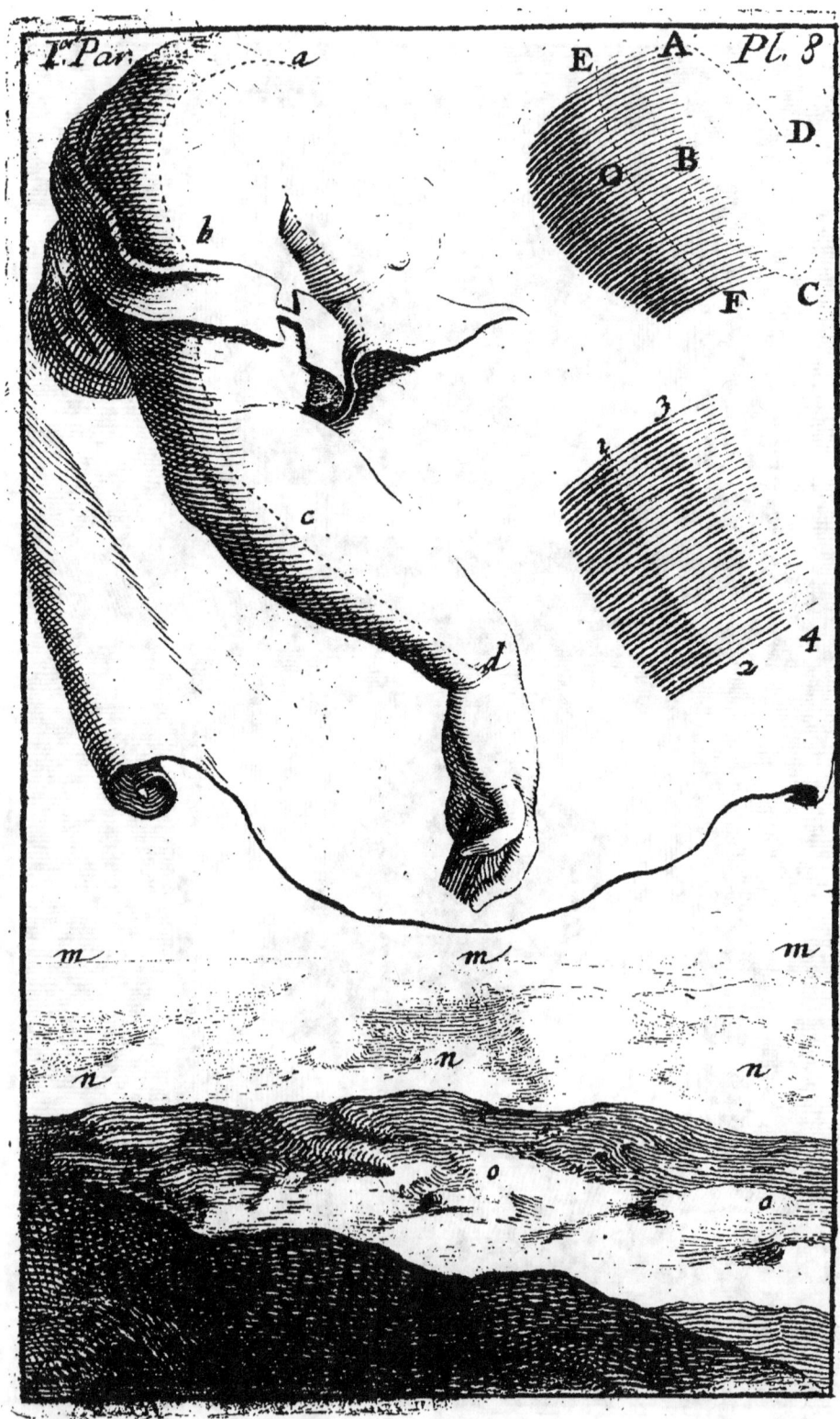

I.re Partie Pl.9

J. Ertinger fe.

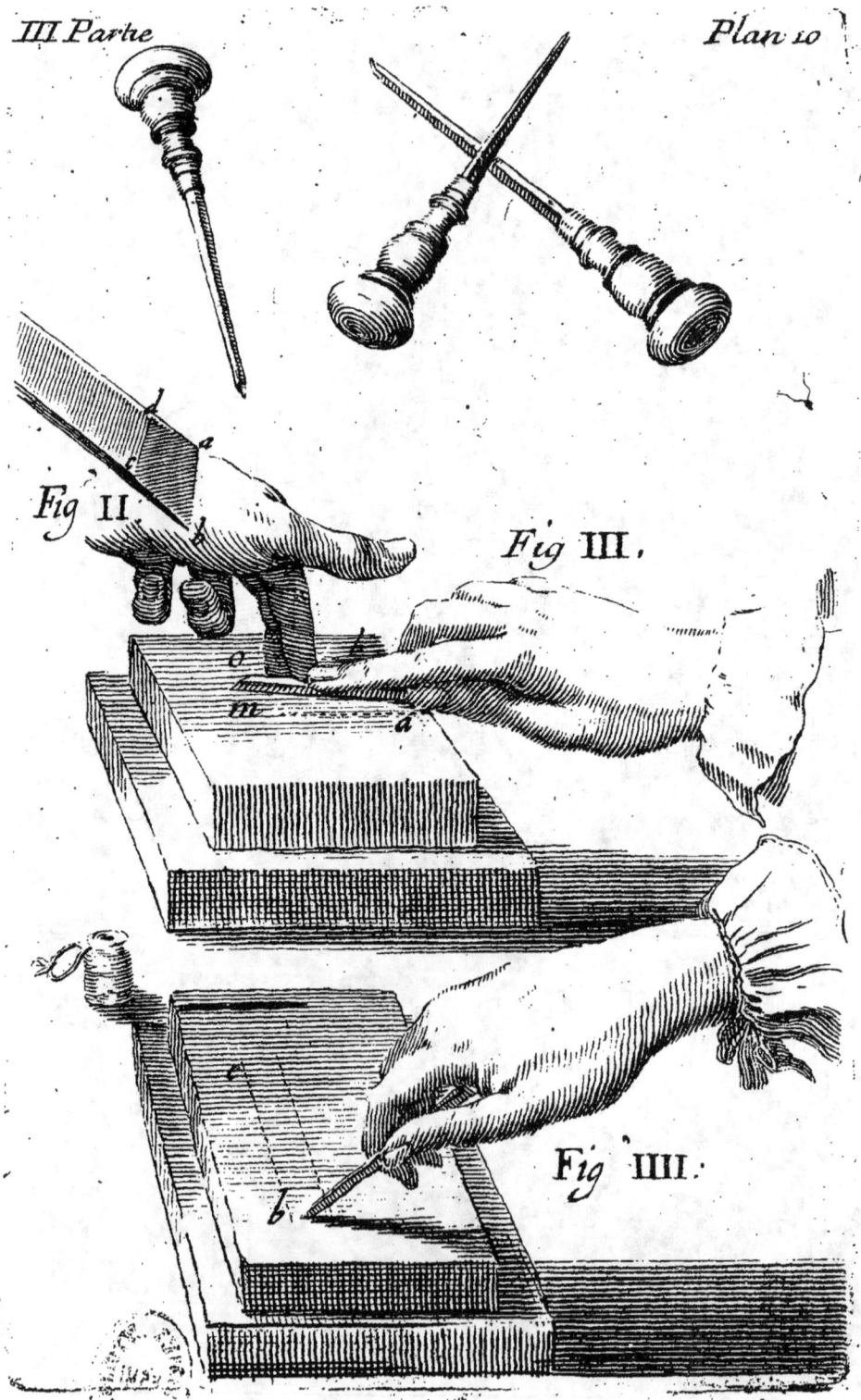

III Partie. Pl. 11.

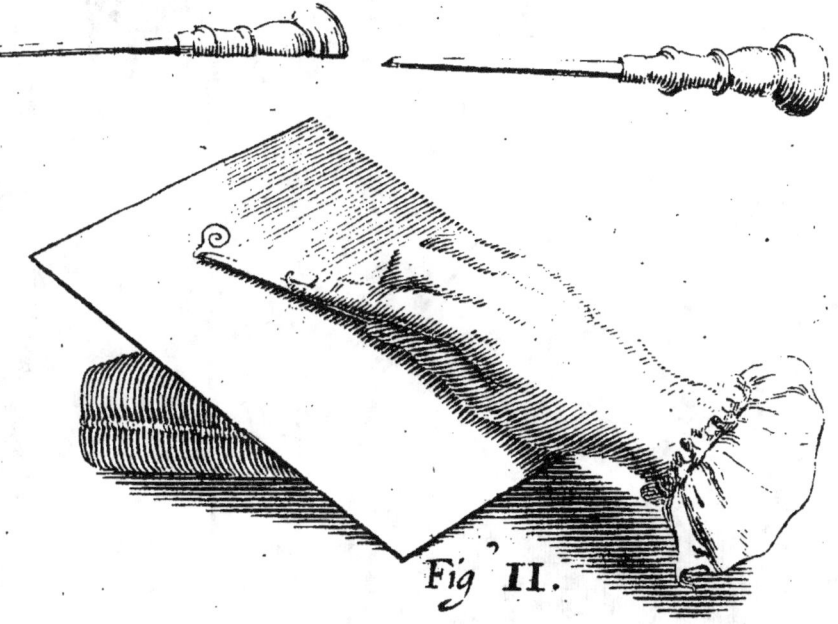

Fig. II.

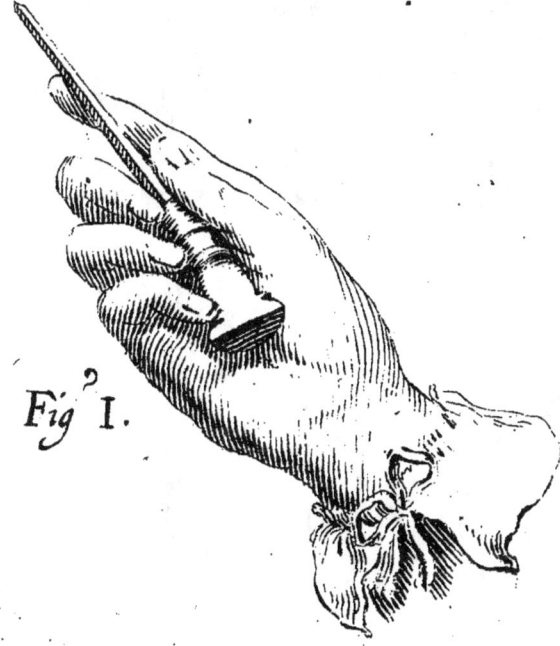

Fig. I.

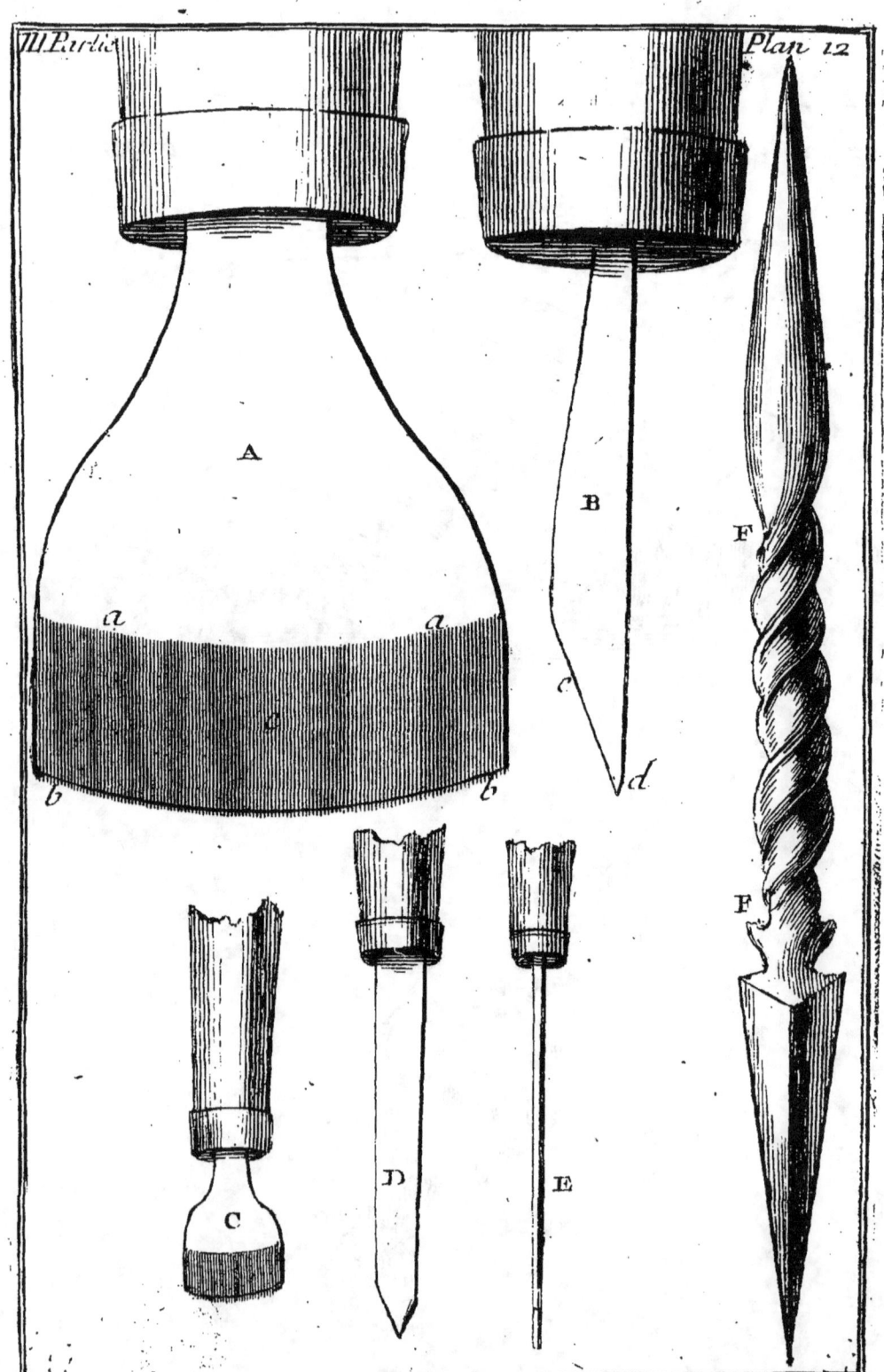

III Partie Plan 13

IV Partie Pl. 14

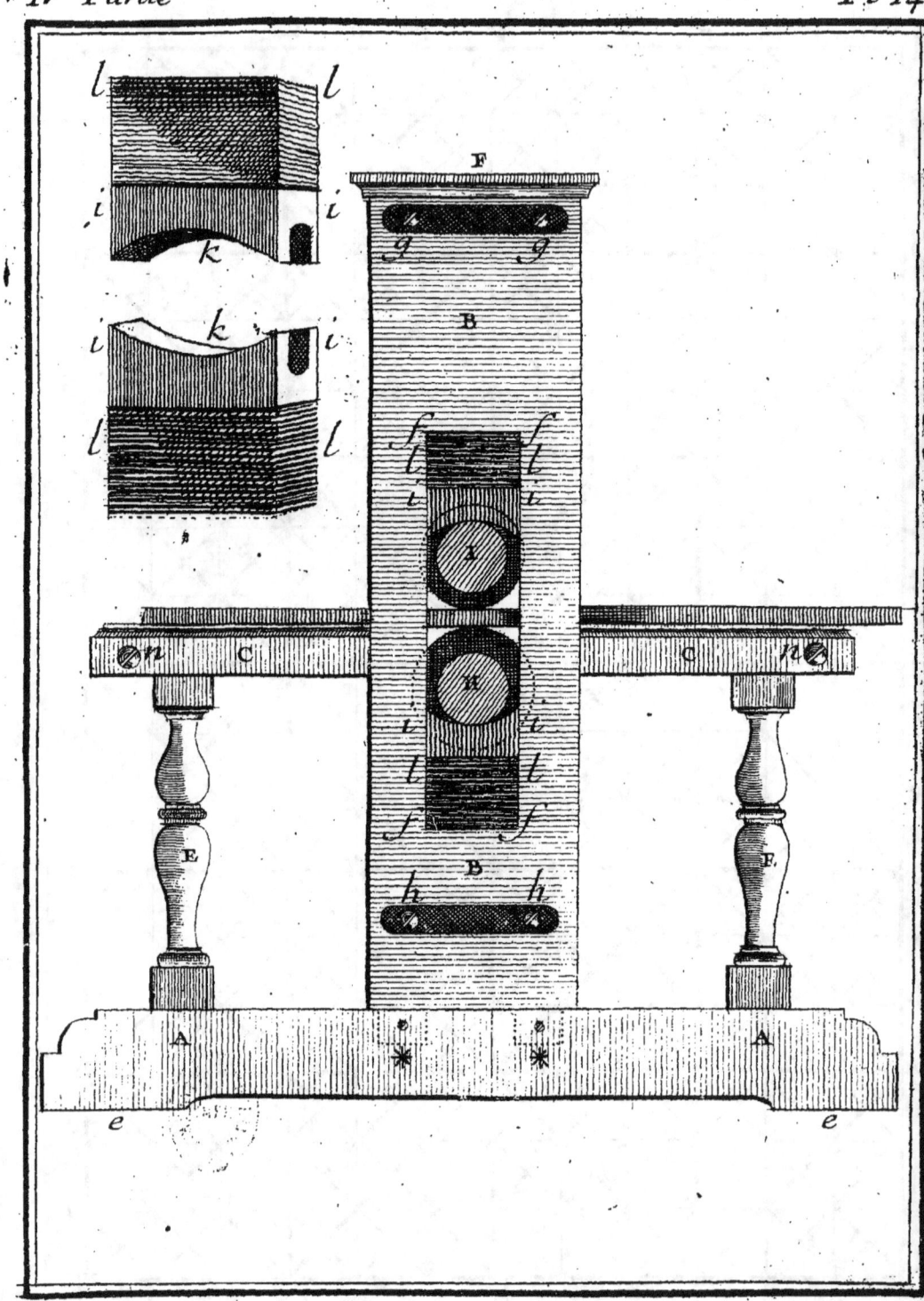

V.ᵉ Partie. Plan 15.

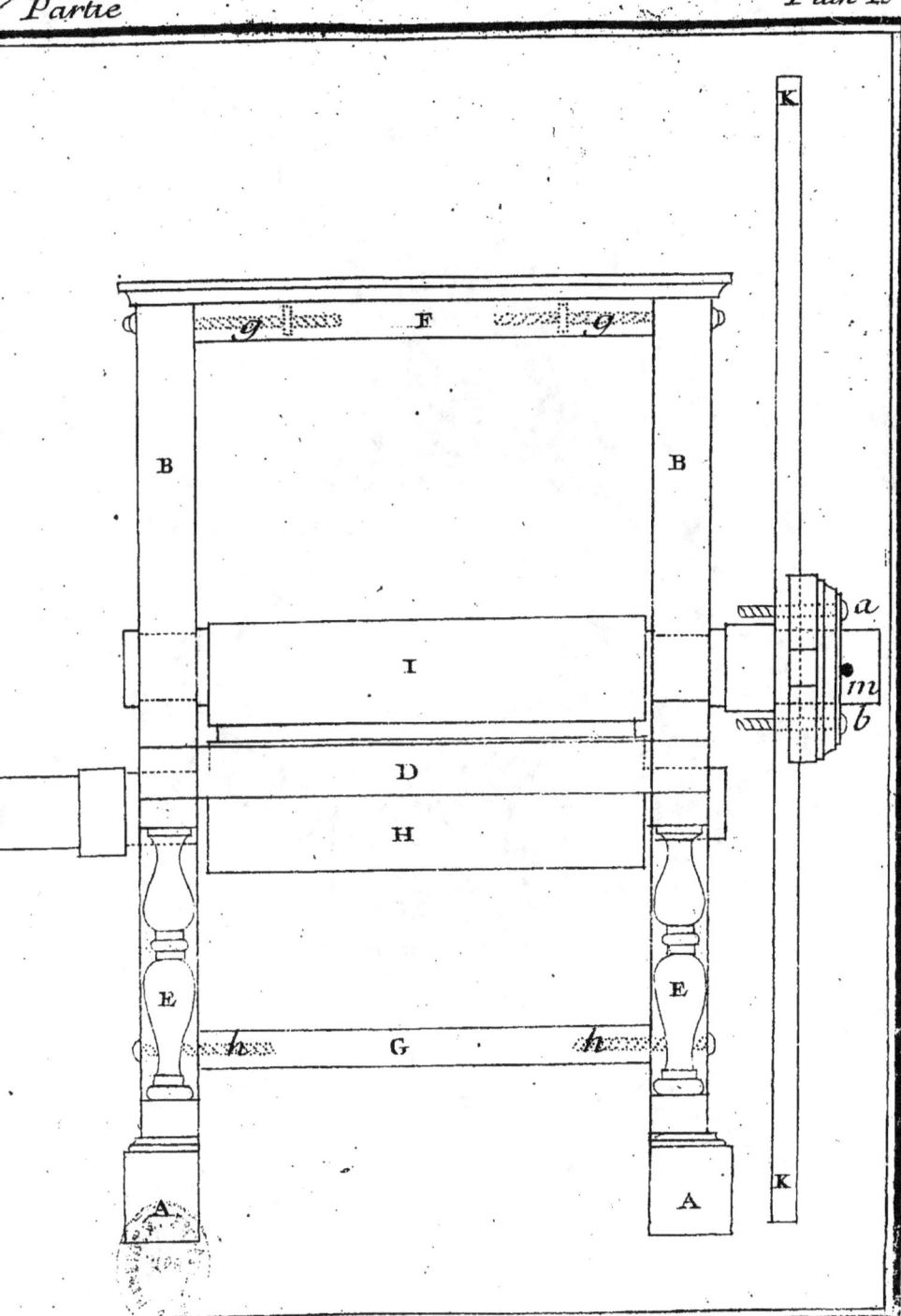

IV. Partie Pl. 16.

fig.' den hault

fig.' dembas.

V.ᵉ Partie Pl. 17.

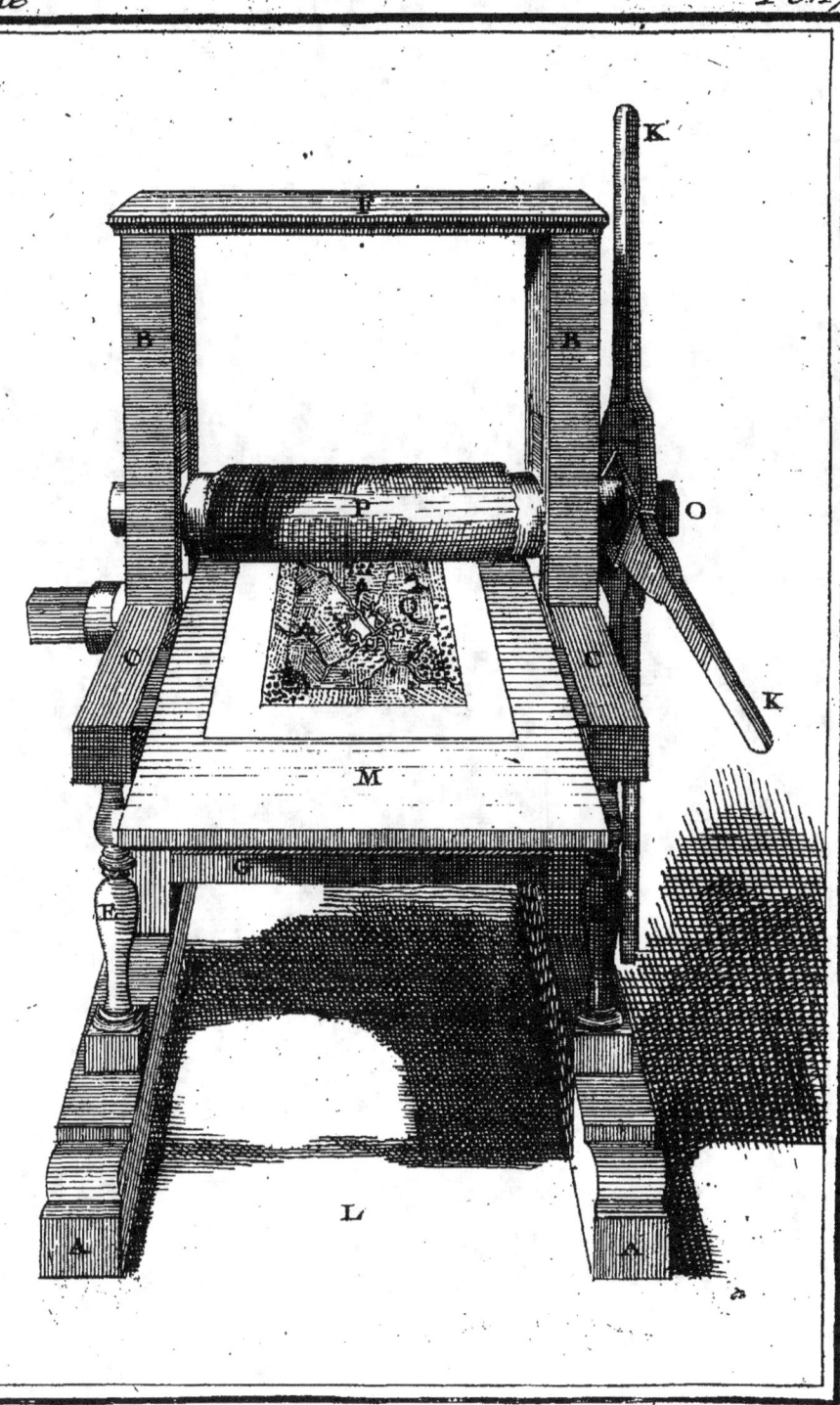

VI. Partie Plan 1.

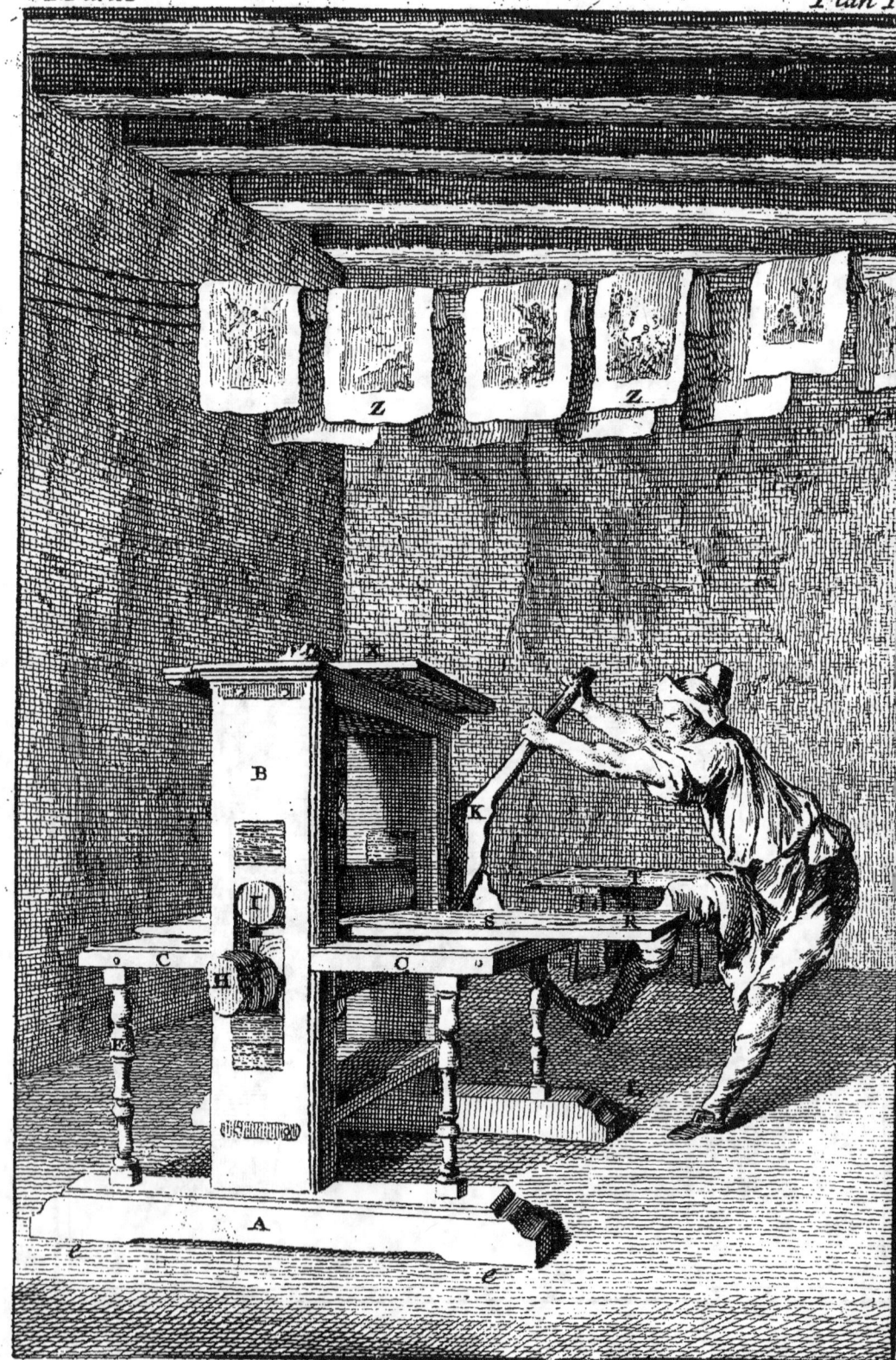

V.^e Partie Planche 19.

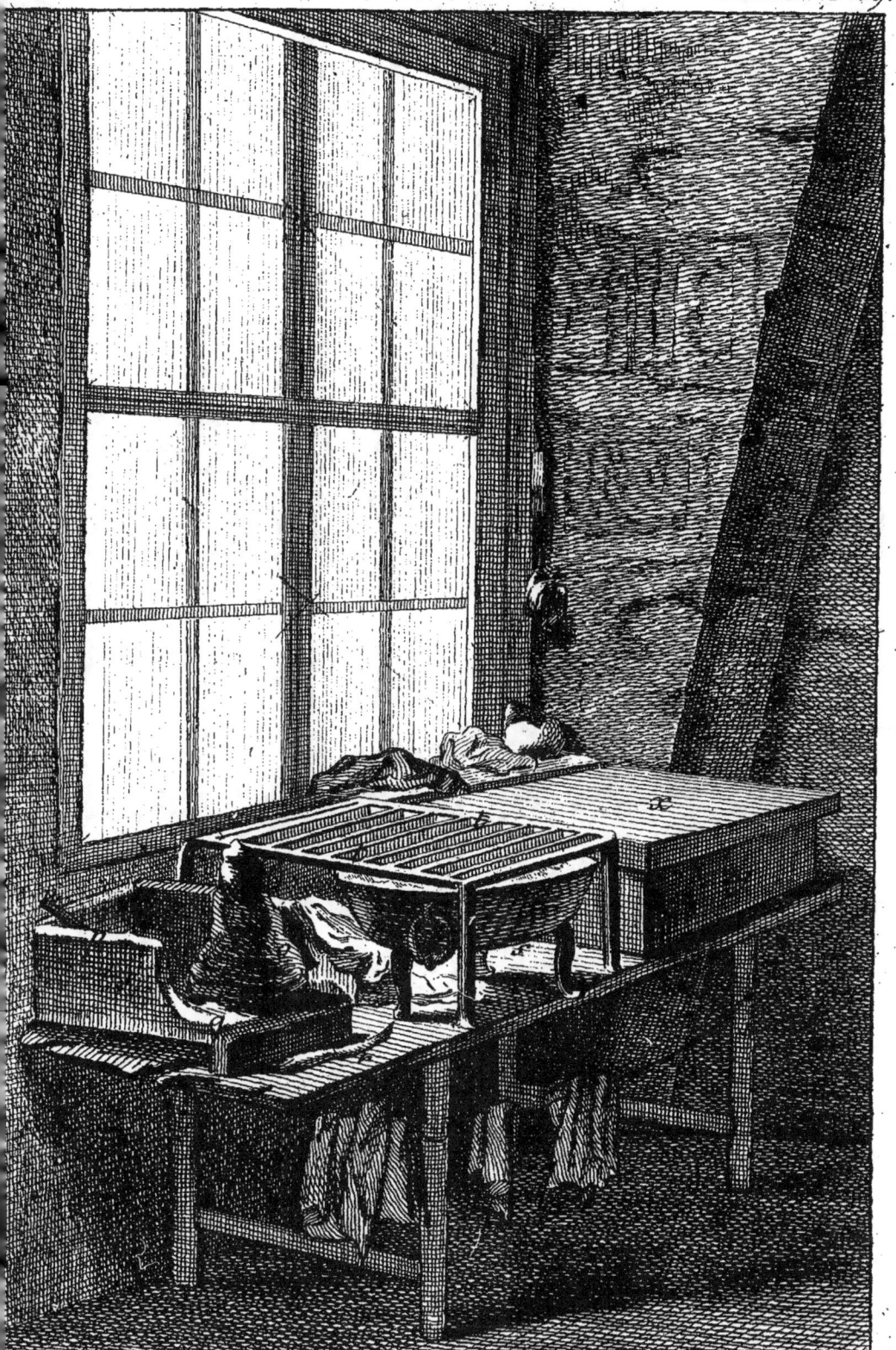

avoir que l'ancrier et le gril doivent être à droite, et la table à essuier à gauche

www.ingramcontent.com/pod-product-compliance
Lightning Source LLC
Chambersburg PA
CBHW071525220526
45469CB00003B/647